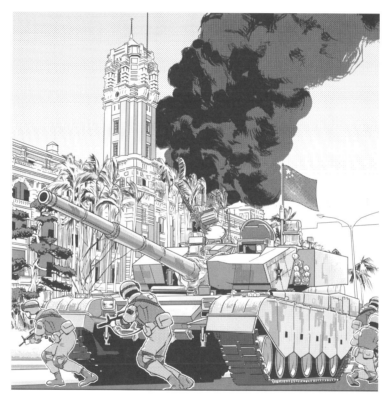

燃燒的西太平洋
WESTERN PACIFIC WAR

燎原出版

作者的話

本故事純屬虛構，故事中相關人物、職稱、階級、單位、地點與國家皆為創作，為避免造成影射而酌情以修改，並非描述現實世界，然若發現閱讀時與真實世界的代入感受特別強烈，此純然碰巧，即便日後故事內容與現實發生同樣符合情況，因當中陰謀論實在無法證偽，故勿需驚恐。

目錄

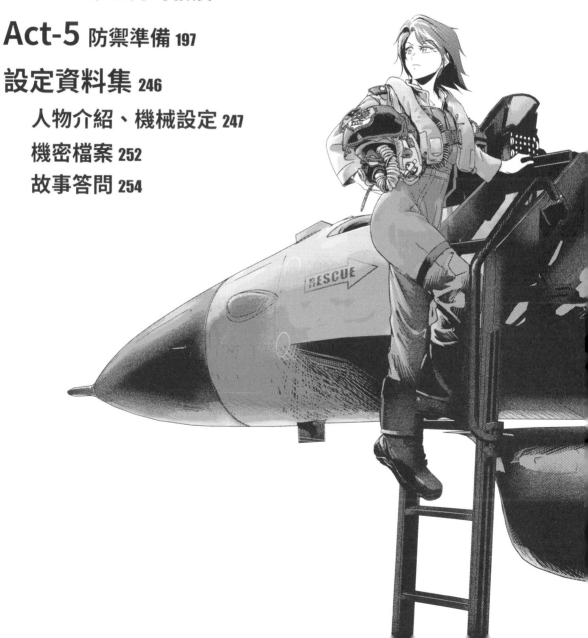

狀況下達

這是一個虛構的狀況,你將進入一個平行的世界,我們在這裡所說的一切,都跟現實的世界無關!我們把那些你經常在媒體上看到的兵棋推演,轉換成漫畫的形式告訴你:「當西太平洋陷入衝突局面的時候,那將會是一個怎麼的局面。」這絕對不是一個「必贏」或「必輸」的想定,而是一個開放思考的路徑,期盼提醒本區域的參與者,可以如何為居住在這個區域的所有人創造出更美好的未來。

2020年代之前

中國因改革開放持續的經濟增長,整體國力已明顯提升,人民物質生活得到良好的基礎,工業產值上升,科技不斷發展,軍事工業與軍事力量亦開始穩定擴充,在全國人民的努力下,已經進入世界強國之林。

2020年代之後

世界已開發先進國家所組成之區域合作體系,因各國私心及發展趨緩而難以為繼,各國紛紛減少開支及國際責任,使區域合作組織功能退化,對於國際事務,孤立主義氣氛甚囂塵上。

美國因應財政赤字,調整經濟策略,除獎勵於美國境內設廠投資,藉此刺激國內產業需求外,擴大發行美國公債,並逐步收縮世界責任,縮減軍事開銷,關閉或遷徙非熱點之駐外軍事基地,要求盟友共同負擔區域穩定,開始對於諸多限制美國利益的各類世界組織提出要脅,威脅退出或另立組織,藉此手段維持影響力。

對於其影響最大的中國,也開始進行外交博弈與貿易戰爭,不斷施以逞罰性關稅,並諷刺中國經濟的發展,乃是低人權優勢的結果,不斷以各種模式對中國輸出美式民主。然而美國百姓,尤其工人階級,亦普遍認為其經濟的疲弱,乃是中國所造成的問題……。

中美貿易戰兩敗俱傷,還造成全球系統性風險,因外資信心不足而撤離中國,使經濟成長趨緩,面臨失業率上升、社會問題浮現、民心浮動的狀況。北京以各種手段進行維穩工作,當中包括以宣揚民族主義團結民心士氣,文革時期的激情與「唱紅打黑」的氣氛又開始瀰漫全國,增強了民眾的團結,民心的凝聚,這股民氣反而回頭向上影響領導階層。中國百姓把所有的責任歸罪於挑起貿易大戰的美國,進而導致對固有領土及爭議性領土的執著,開始形成在短期內非得解決不可的國家目標……。

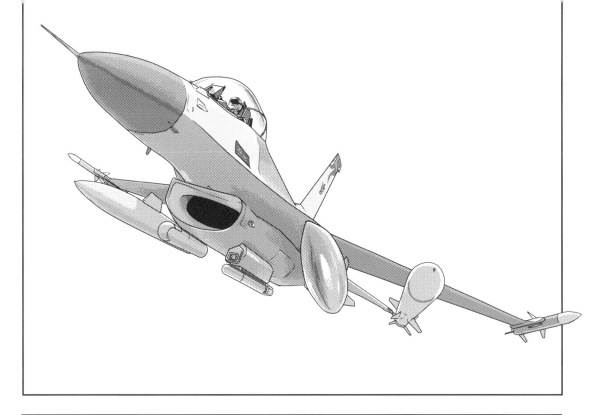

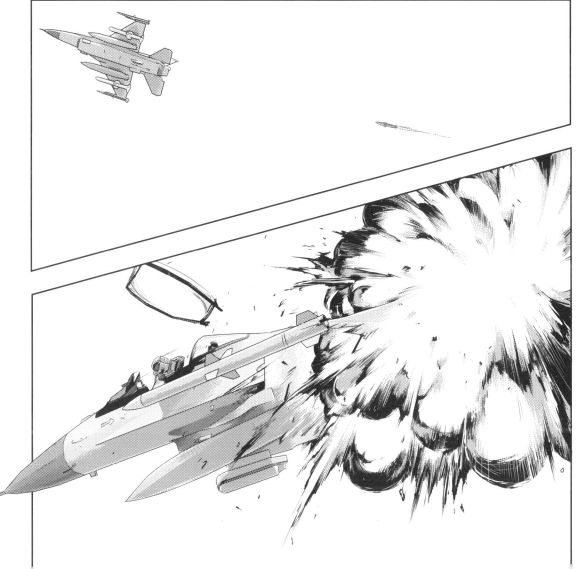

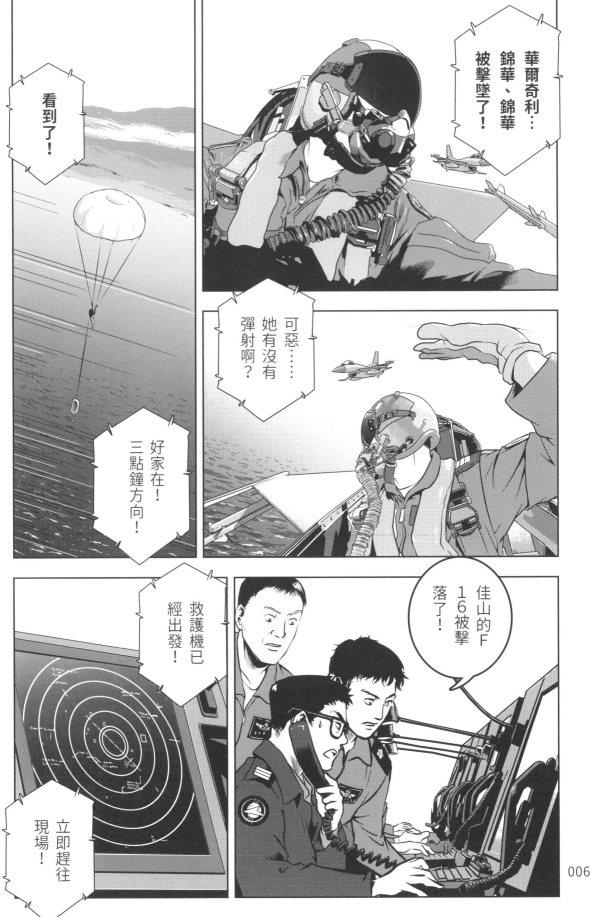

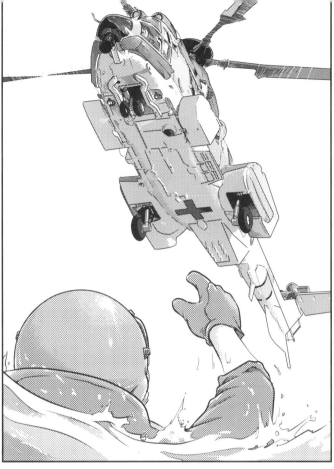

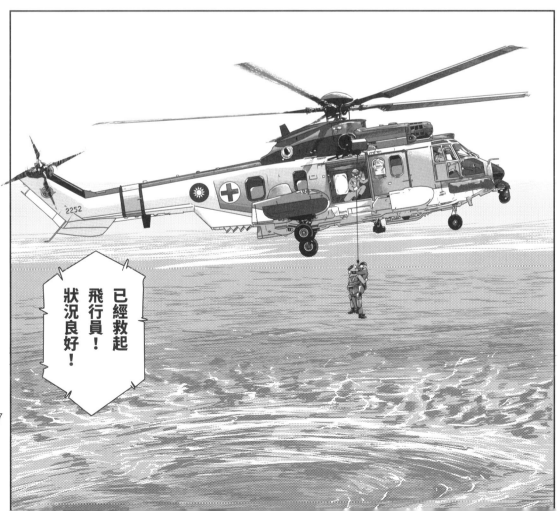

已經救起飛行員！狀況良好！

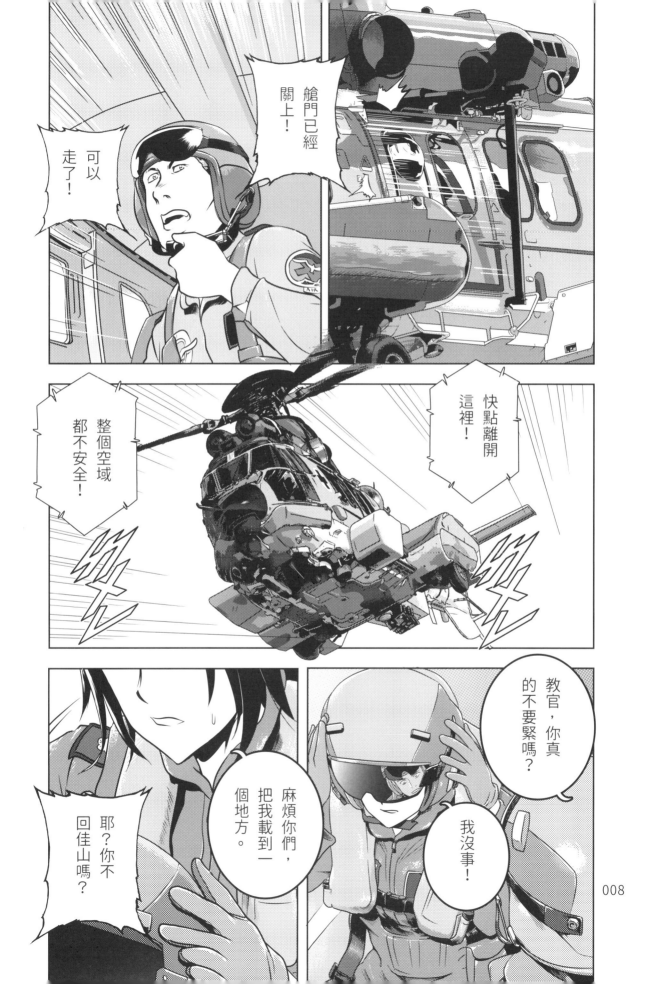

008

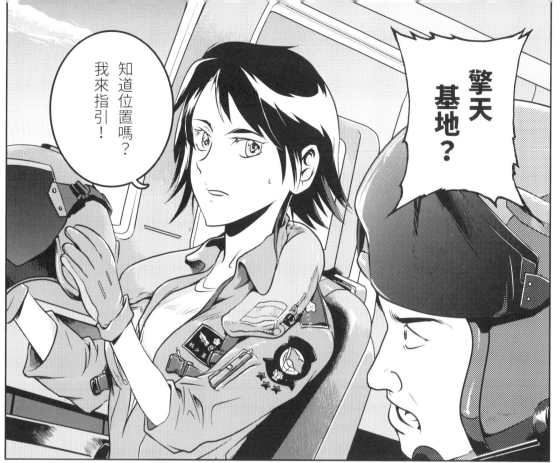

擎天基地？

知道位置嗎？我來指引！

了解！改變目的地！

別引起敵軍的注意！

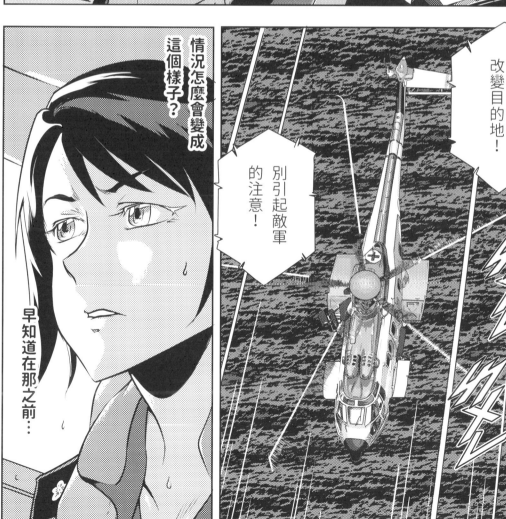

情況怎麼會變成這個樣子？

早知道在那之前⋯

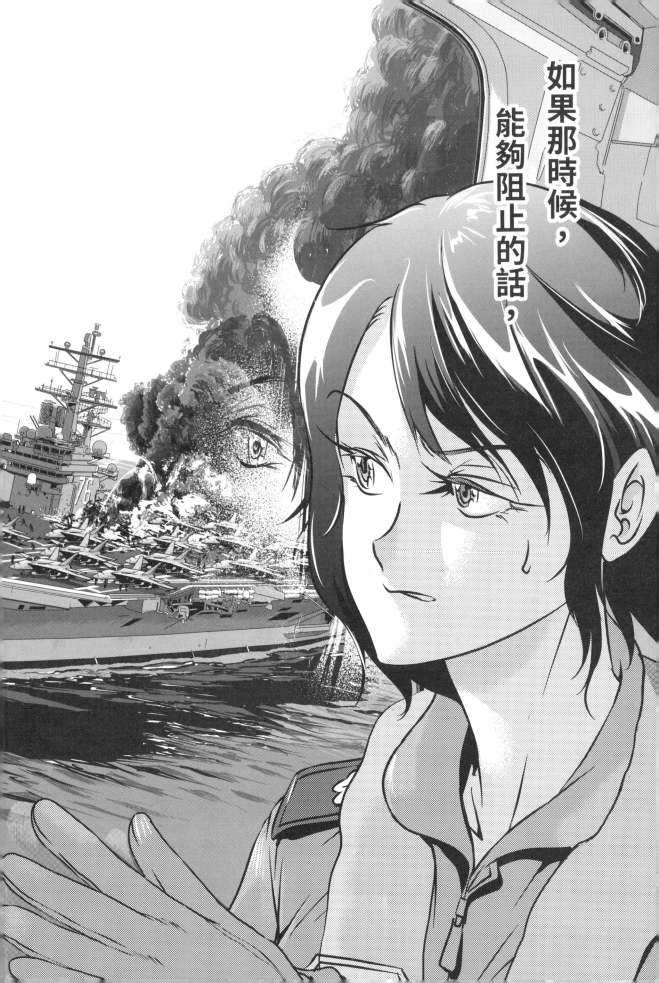

局勢也不至於
變成這個樣子

Act-1 修昔底德陷阱

三個月前

北京海淀區 八一大樓

好多高階
領導都已陸
續進來了!

時間
不妙啊!

我拜託各位
少奶奶,

趕快把
會場布置
好!

是的!
副主任!

012

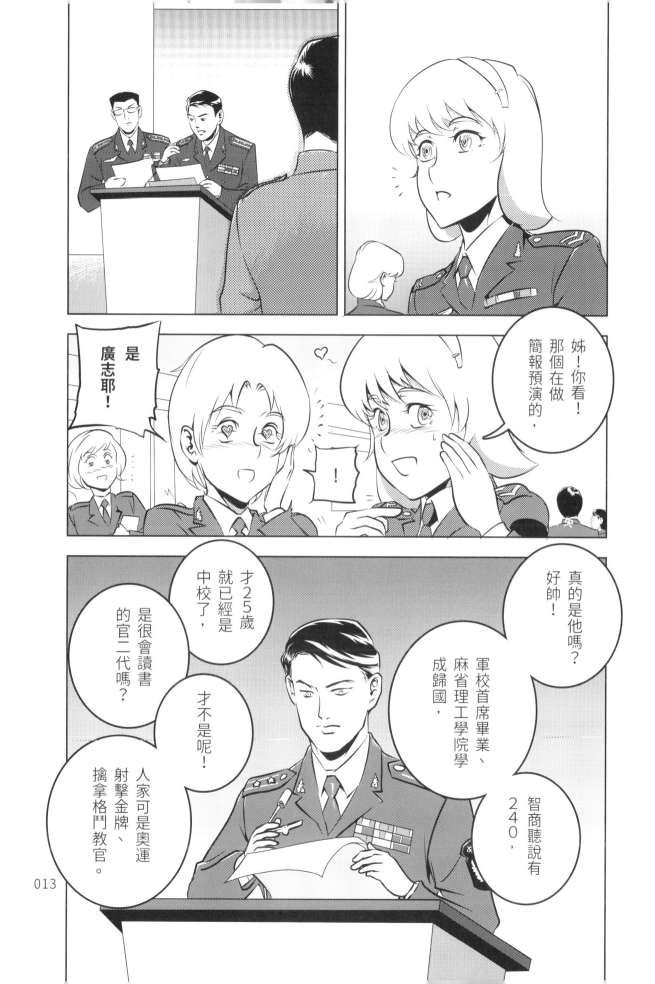

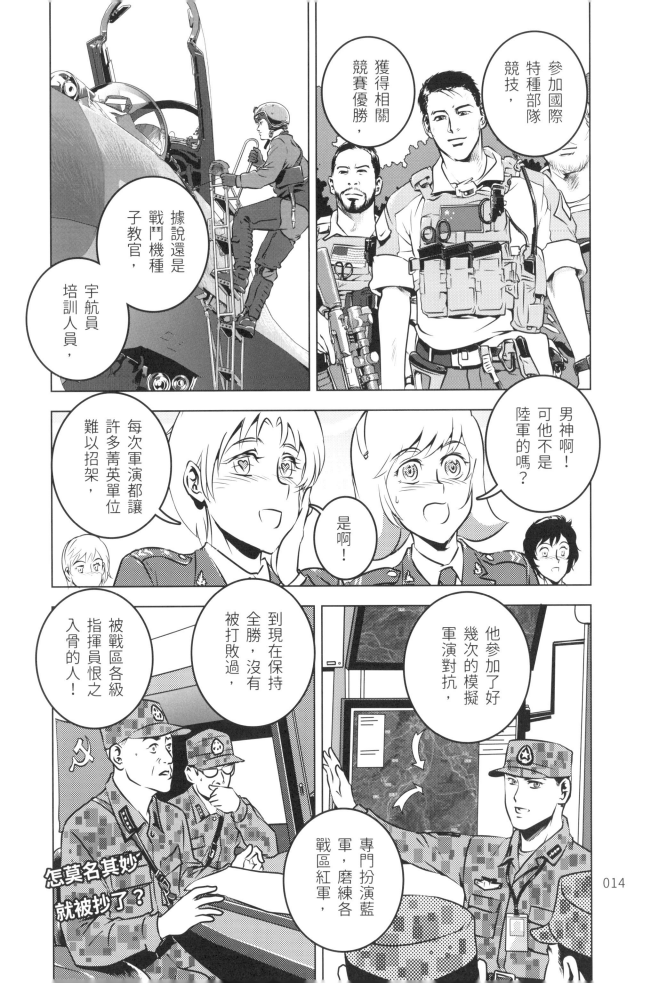

據說還是戰鬥機種子教官，

宇航員培訓人員，

參加國際特種部隊競技，

獲得相關競賽優勝，

男神啊！可他不是陸軍的嗎？

是啊！

每次軍演都讓許多菁英單位難以招架，

他參加了好幾次的模擬軍演對抗，

到現在保持全勝，沒有被打敗過，

被戰區各級指揮員恨之入骨的人！

專門扮演藍軍，磨練各戰區紅軍，

怎莫名其妙就被抄了？

妳們……！

！

我也要！

要不幫妳們拿到他的聯絡電話啊？

好啊！

還有時間發情打混？

如果會議布置趕不上你們就只能拿到我的電話！

会议中

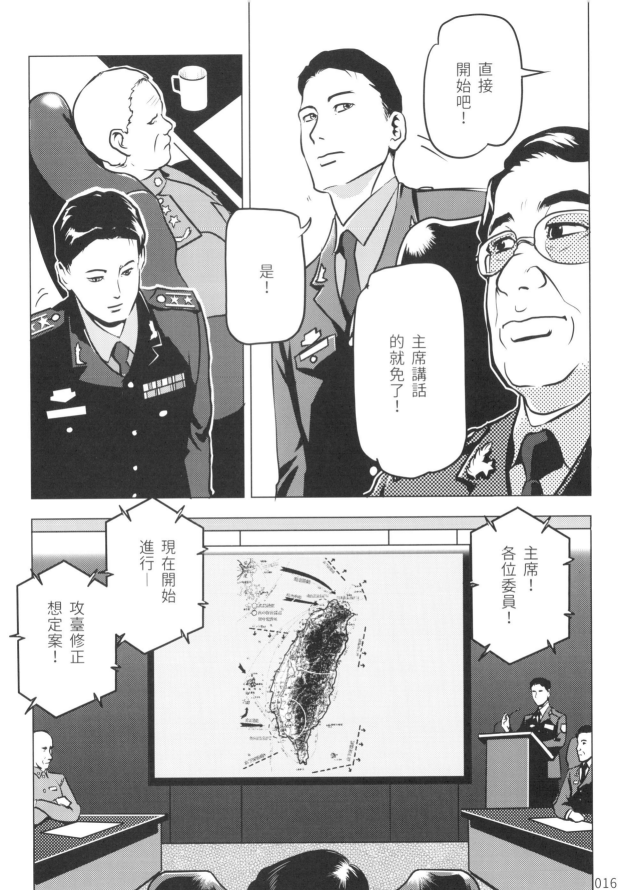

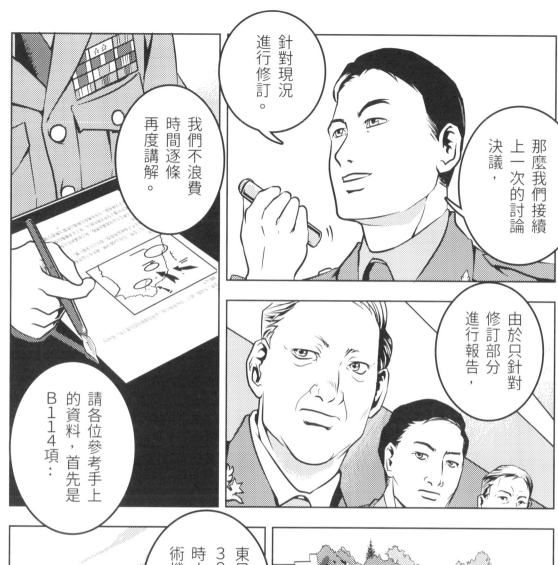

那麼我們接續上一次的討論決議，針對現況進行修訂。

由於只針對修訂部分進行報告，我們不浪費時間逐條再度講解。

請各位參考手上的資料，首先是B114項‥

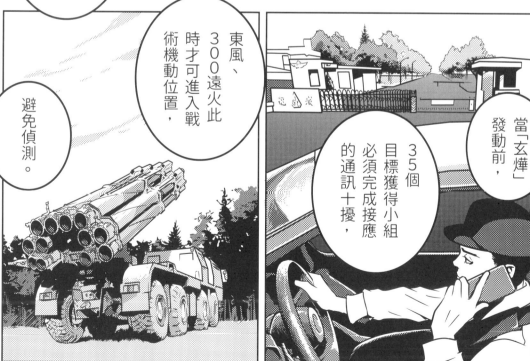

當「玄燁」發動前，35個目標獲得小組必須完成接應的通訊干擾，

東風、300遠火此時才可進入戰術機動位置，避免偵測。

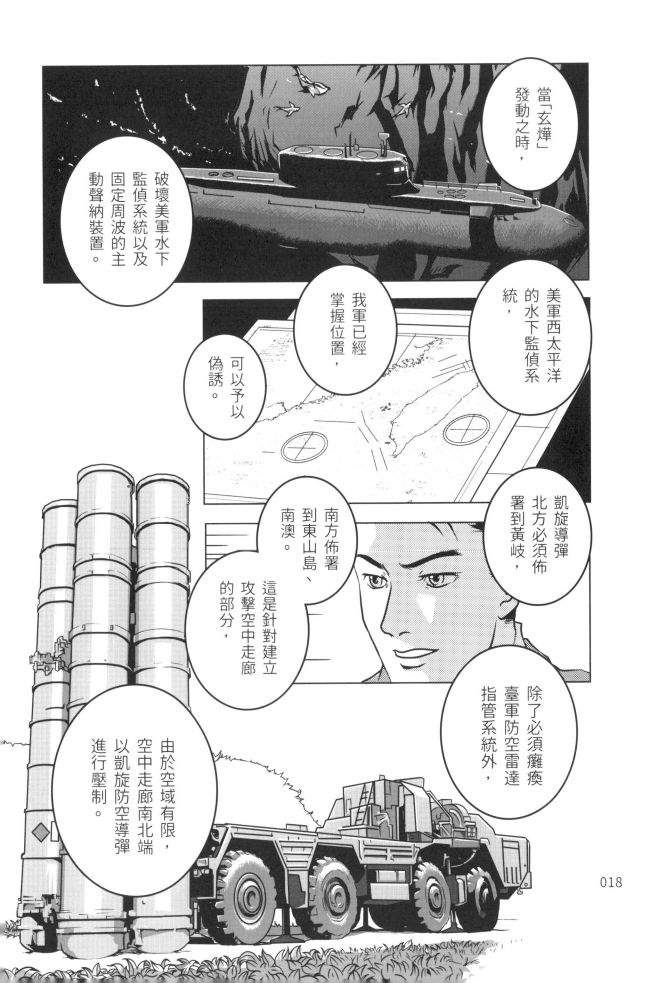

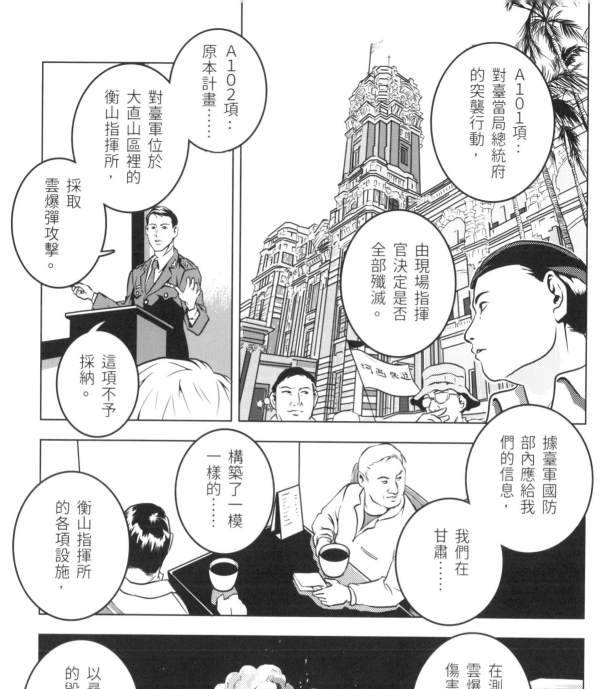

A101項：
對臺當局總統府
的突襲行動，

由現場指揮
官決定是否
全部殲滅。

A102項：
原本計畫……

對臺軍位於
大直山區裡的
衡山指揮所，

採取
雲爆彈攻擊。

這項不予
採納。

據臺軍國防
部內應給我
們的信息，

我們在
甘肅……

構築了一模
一樣的……

衡山指揮所
的各項設施，

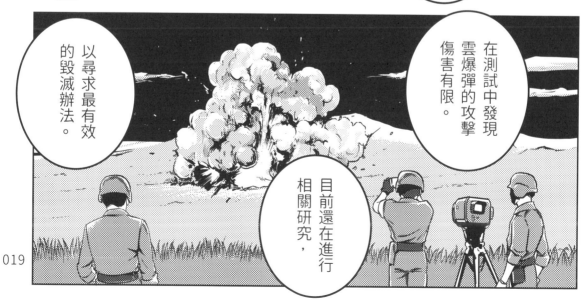

在測試中發現
雲爆彈的攻擊
傷害有限。

目前還在進行
相關研究，

以尋求最有效
的毀滅辦法。

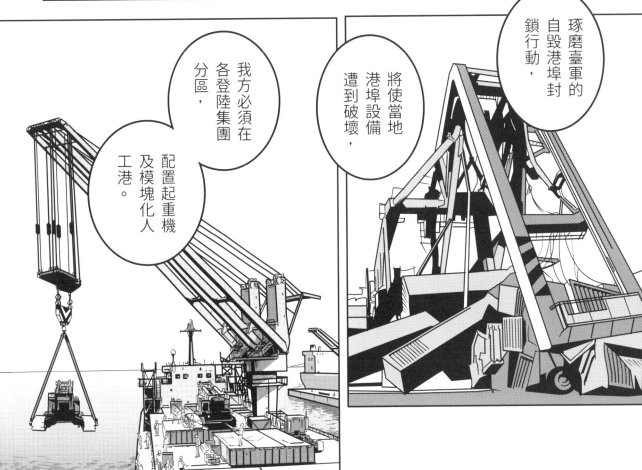

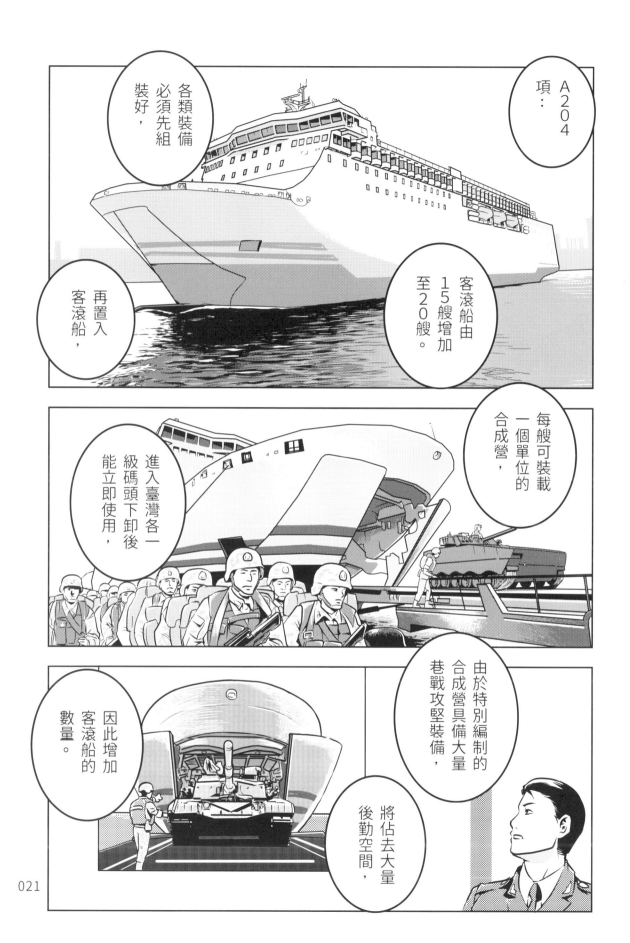

項：A204

各類裝備必須先組裝好，

再置入客滾船，

客滾船由15艘增加至20艘。

每艘可裝載一個單位的合成營，

進入臺灣各一級碼頭下卸後能立即使用，

由於特別編制的合成營具備大量巷戰攻堅裝備，

將佔去大量後勤空間，

因此增加客滾船的數量。

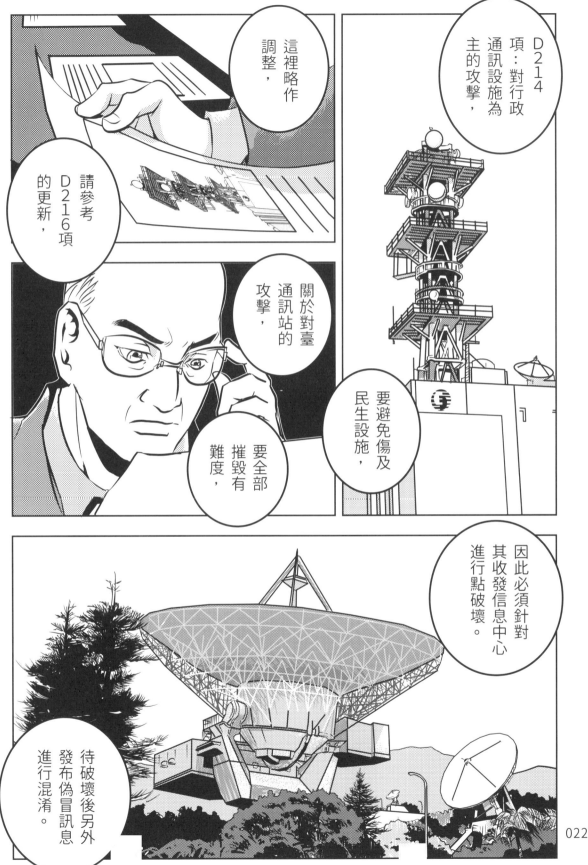

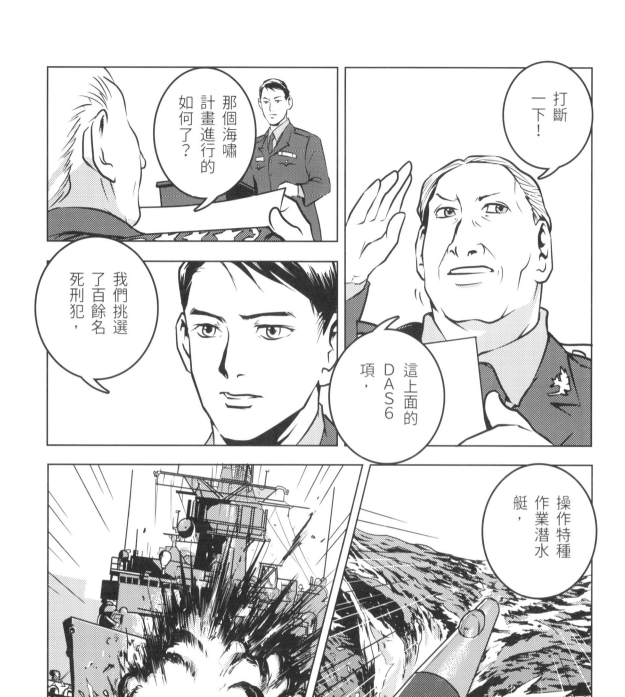

你用死刑犯……？

這任務雖……簡單有效

但傷亡率過高，

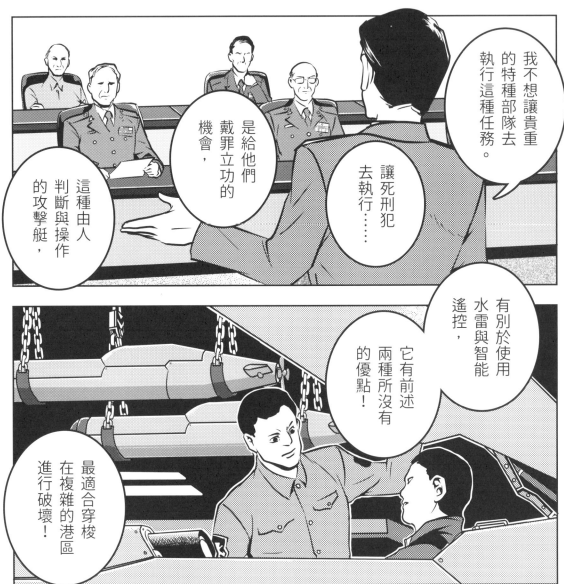

我不想讓貴重的特種部隊去執行這種任務。

是給他們戴罪立功的機會，

讓死刑犯去執行……

這種由人判斷與操作的攻擊艇，

有別於使用水雷與智能遙控，

它有前述兩種所沒有的優點！

最適合穿梭在複雜的港區進行破壞！

024

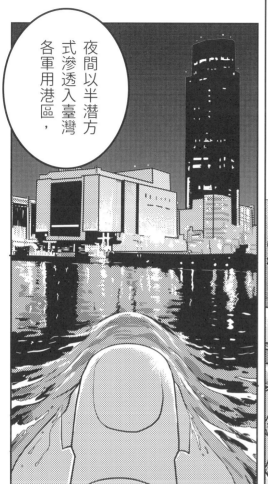

夜間以半潛方式滲透入臺灣各軍用港區，

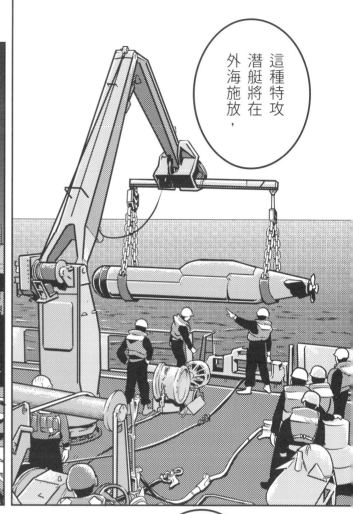

這種特攻潛艇將在外海施放，

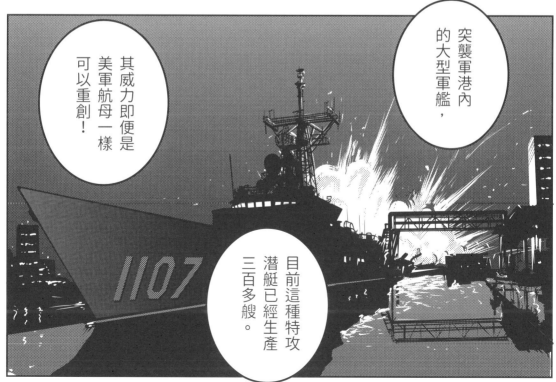

突襲軍港內的大型軍艦，

其威力即便是美軍航母一樣可以重創！

目前這種特攻潛艇已經生產三百多艘。

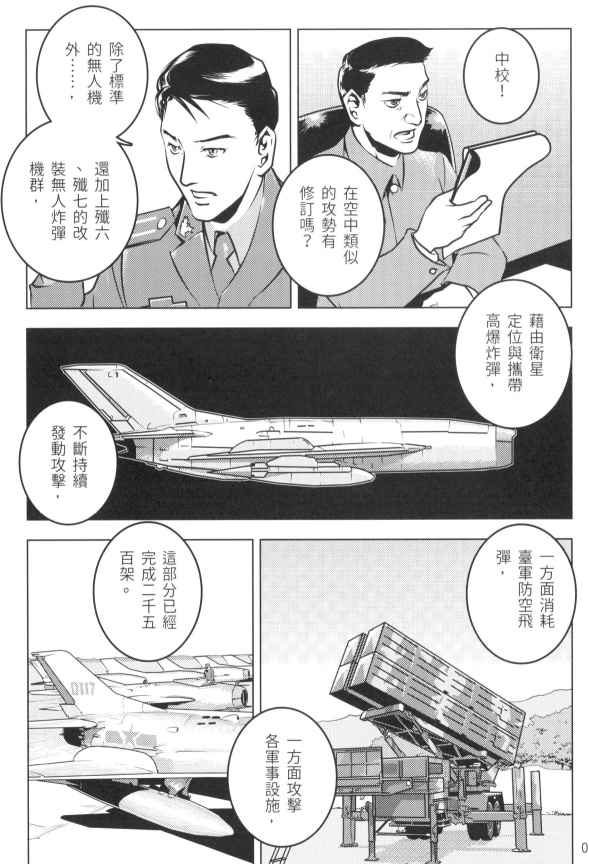

中校！

在空中類似的攻勢有修訂嗎？

除了標準的無人機外……

還加上殲六、殲七的改裝無人炸彈機群，

藉由衛星定位與攜帶高爆炸彈，

不斷持續發動攻擊，

一方面消耗臺軍防空飛彈，

一方面攻擊各軍事設施，

這部分已經完成二千五百架。

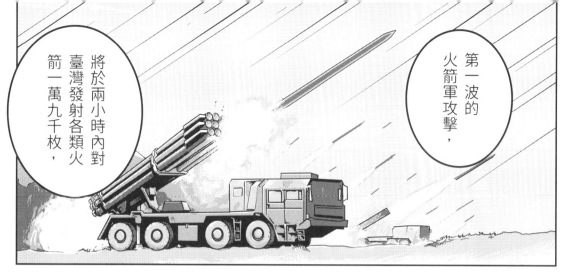

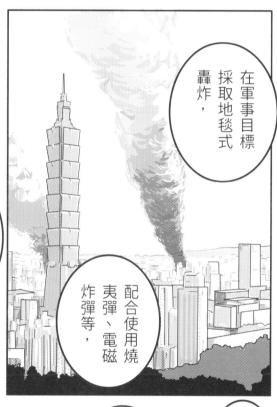

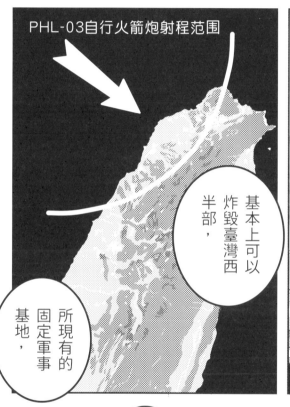

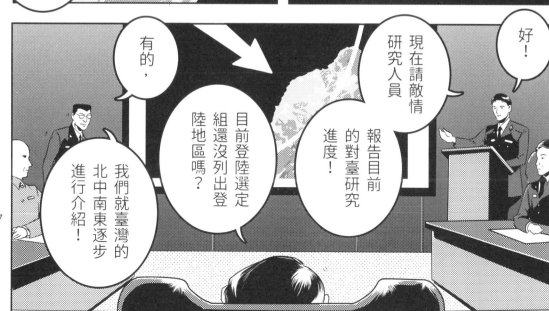

首先、介紹兩個登陸首選，

這裡是最適合進攻北臺灣的地方！

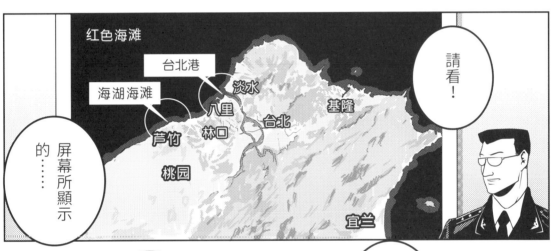

請看！

屏幕所顯示的……

紅色海灘

台北港
海湖海灘
淡水
八里
基隆
林口
台北
芦竹
桃园
宜兰

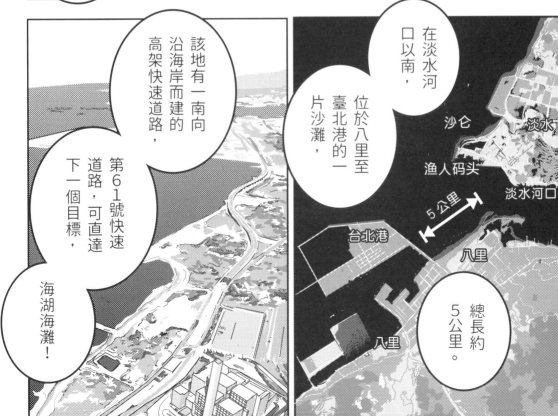

該地有一南向沿海岸而建的高架快速道路，

第61號快速道路，可直達下一個目標，

海湖海灘！

在淡水河口以南，

位於八里至臺北港的一片沙灘，

沙仑
淡水
渔人码头
淡水河口

5公里

台北港
八里

八里

總長約5公里。

028

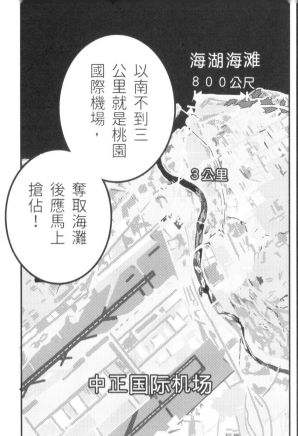
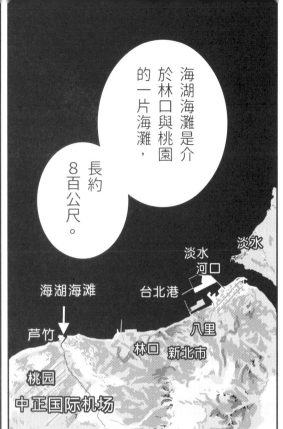
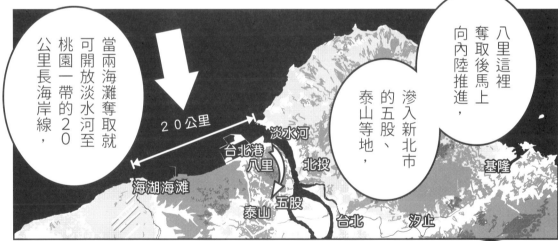
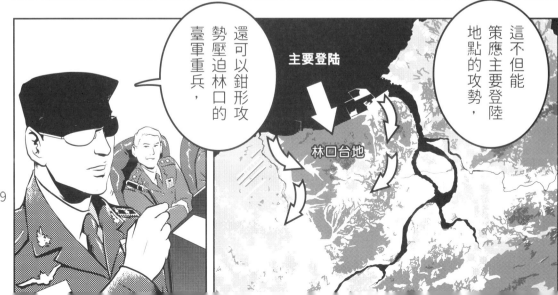

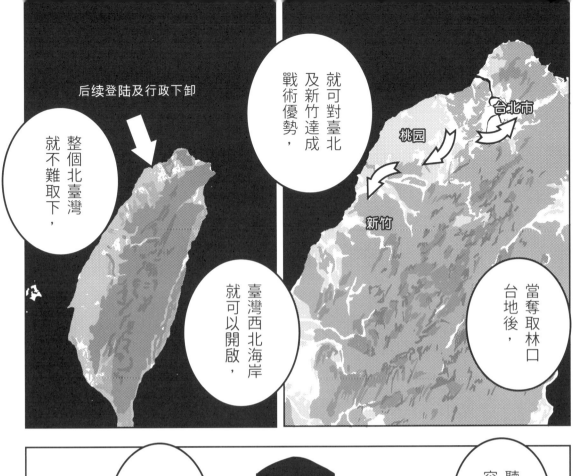

就可對臺北及新竹達成戰術優勢，

當奪取林口台地後，

台北市

桃园

新竹

后续登陆及行政下卸

整個北臺灣就不難取下，

臺灣西北海岸就可以開啟，

聽起來很容易，

但我們也都明白，

臺軍也很明白，

故他們在此處部署了大量的部隊，

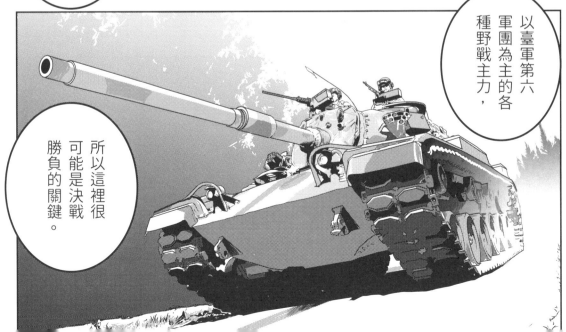

以臺軍第六軍團為主的各種野戰主力，

所以這裡很可能是決戰勝負的關鍵。

030

在北部還有其他合適登陸的地區嗎？

有的！

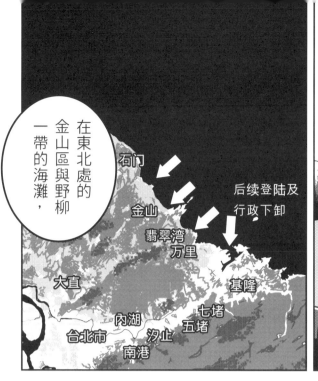

在東北處的金山區與野柳一帶的海灘，

石門

金山

翡翠灣 万里

后续登陆及行政下卸

大直

基隆

內湖

七堵

台北市 汐止 五堵

南港

若奪取成功就要搶佔基隆港，

會有很大的幫助。

該港開放對於我們後續重裝備的運送，

野柳啊！各位還記得嗎？

我還帶了其中幾位將軍去觀光過，

就是那有名的野柳女王頭風景，

登陸作戰時可別轟斷了女王頭哦！

哈哈！

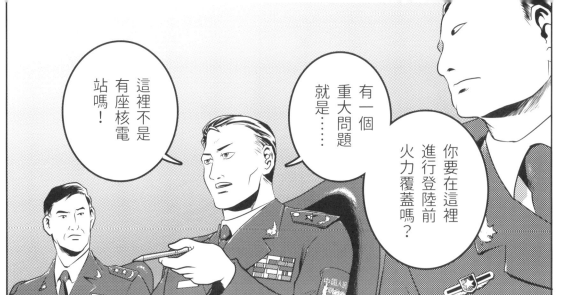

這裡不是有座核電站嗎！

有一個重大問題就是⋯⋯

你要在這裡進行登陸前火力覆蓋嗎？

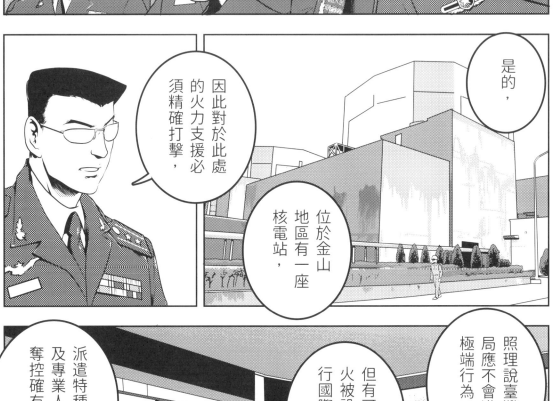

是的，

位於金山地區有一座核電站，

因此對於此處的火力支援必須精確打擊，

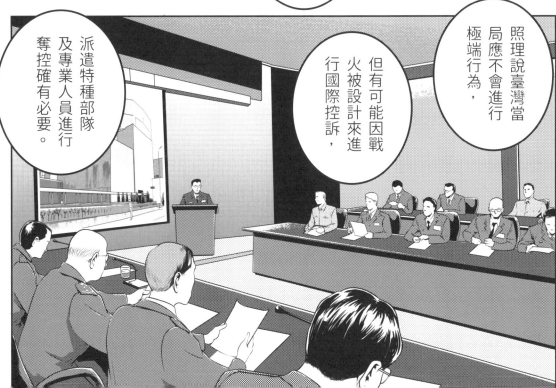

照理說臺灣當局應不會進行極端行為，

但有可能因戰火被設計來進行國際控訴，

派遣特種部隊及專業人員進行奪控確有必要。

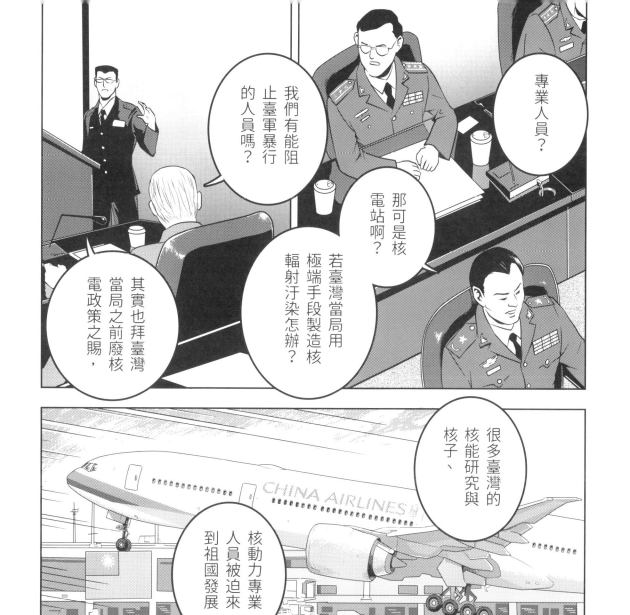

專業人員？

我們有能力阻止臺軍暴行的人員嗎？

那可是核電站啊？

若臺灣當局用極端手段製造核輻射汙染怎辦？

其實也拜臺灣當局之前廢核電政策之賜，

很多臺灣的核能研究與核子、

核動力專業人員被迫來到祖國發展，

當中甚至有臺灣那幾座核電站人員，

在作戰時我們也會進行編組，

由他們操作控領那些核電站，

根本就是回到自己家一樣。

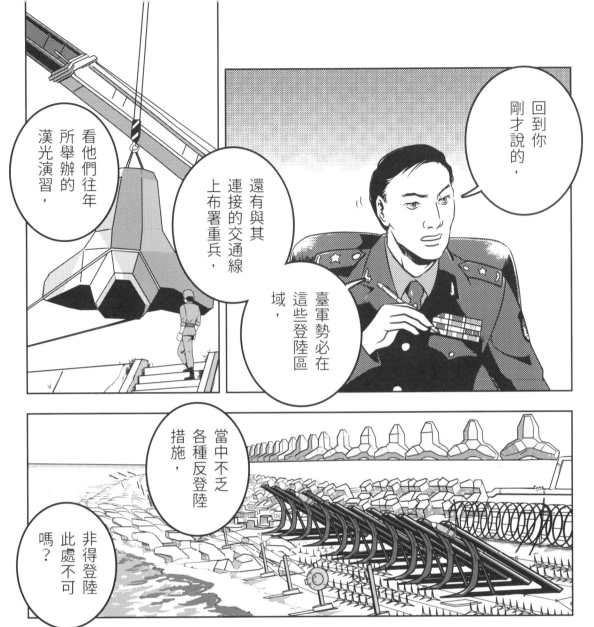
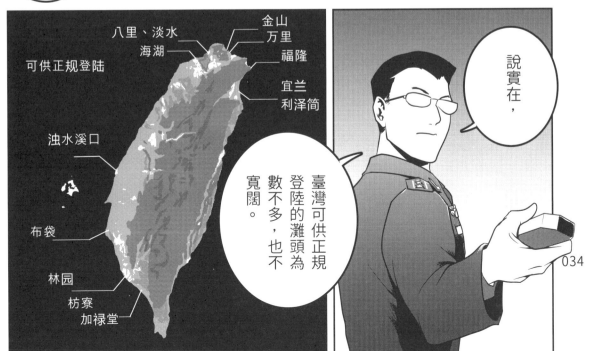

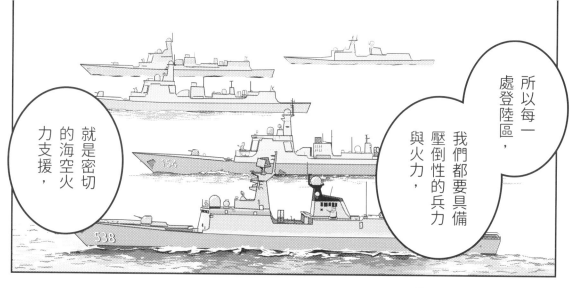

所以每一處登陸區，我們都要具備壓倒性的兵力與火力，

就是密切的海空火力支援，

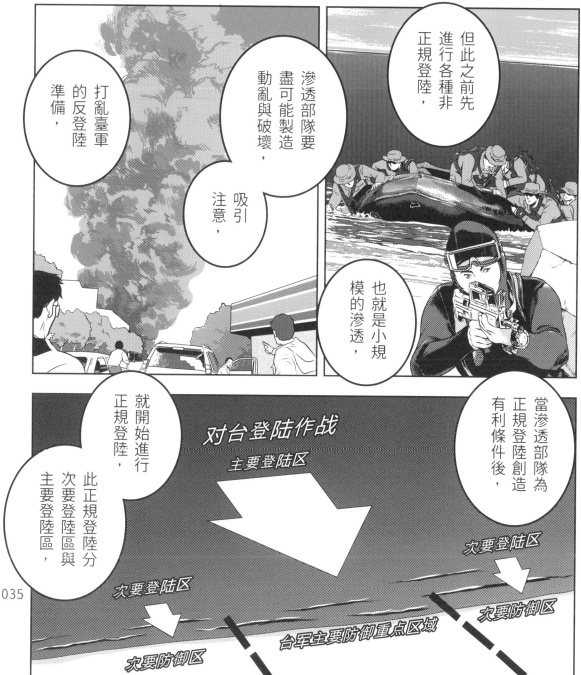

但此之前先進行各種非正規登陸，

滲透部隊要盡可能製造動亂與破壞，

注意，吸引

打亂臺軍的反登陸準備，

也就是小規模的滲透，

當滲透部隊為正規登陸創造有利條件後，

就開始進行正規登陸，此正規登陸分次要登陸區與主要登陸區，

对台登陆作战

主要登陆区

次要登陆区

次要登陆区

次要防御区

台军主要防御重点区域

次要防御区

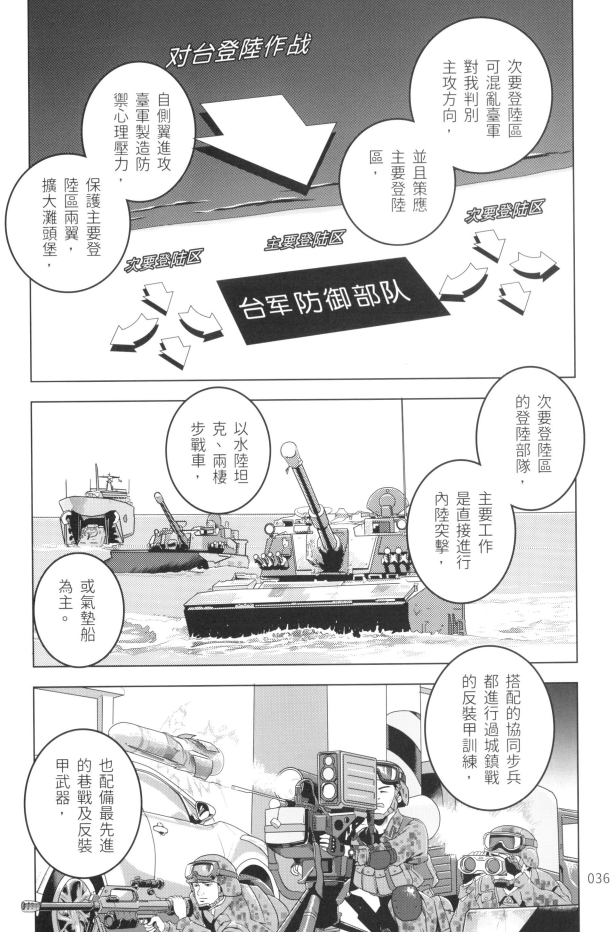

对台登陆作战

次要登陸區可混亂臺軍對我判別主攻方向，並且策應主要登陸區，

自側翼進攻臺軍製造防禦心理壓力

保護主要登陸區兩翼，擴大灘頭堡，

次要登陆区

次要登陆区

主要登陆区

台军防御部队

次要登陸區的登陸部隊，主要工作是直接進行內陸突擊，

以水陸坦克、兩棲步戰車，

或氣墊船為主。

搭配的協同步兵都進行過城鎮戰的反裝甲訓練，

也配備最先進的巷戰及反裝甲武器，

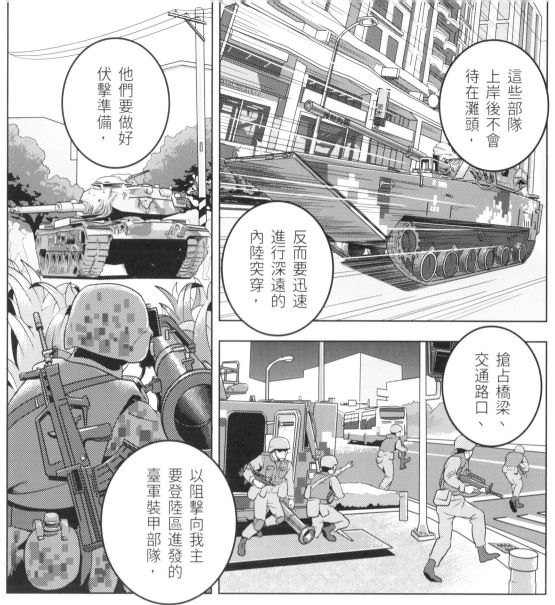

他們要做好伏擊準備，

這些部隊上岸後不會待在灘頭，

反而要迅速進行深遠的內陸突穿，

搶占橋梁、交通路口、

以阻擊向我主要登陸區進發的臺軍裝甲部隊，

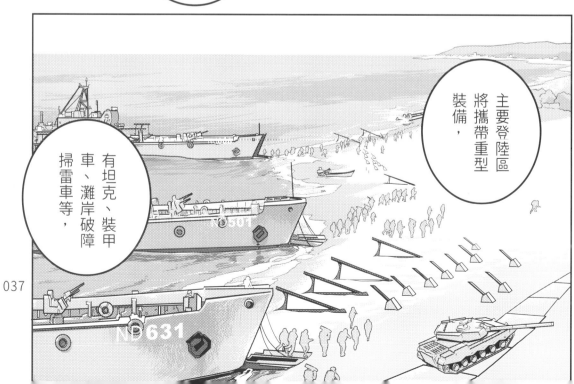

主要登陸區將攜帶重型裝備，

有坦克、裝甲車、灘岸破障掃雷車等，

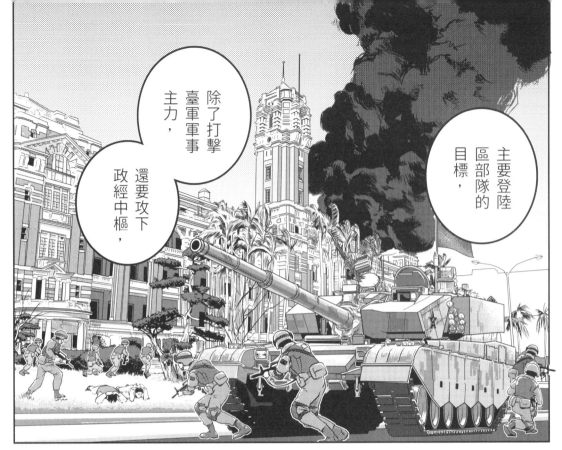

主要登陸區部隊的目標，

除了打擊臺軍軍事主力，

還要攻下政經中樞，

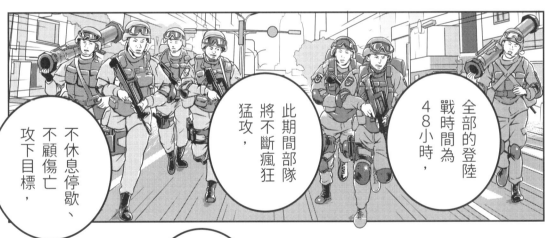

全部的登陸戰時間為48小時，

此期間部隊將不斷瘋狂猛攻，

不休息停歇、不顧傷亡攻下目標，

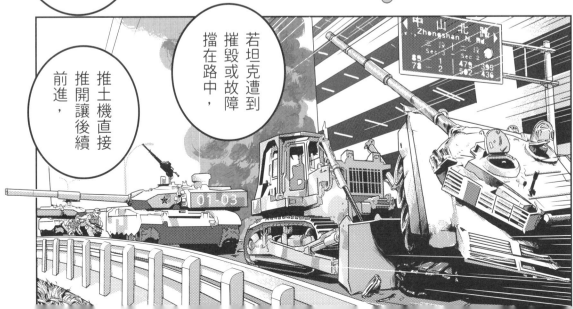

若坦克遭到摧毀或故障擋在路中，

推土機直接推開讓後續前進，

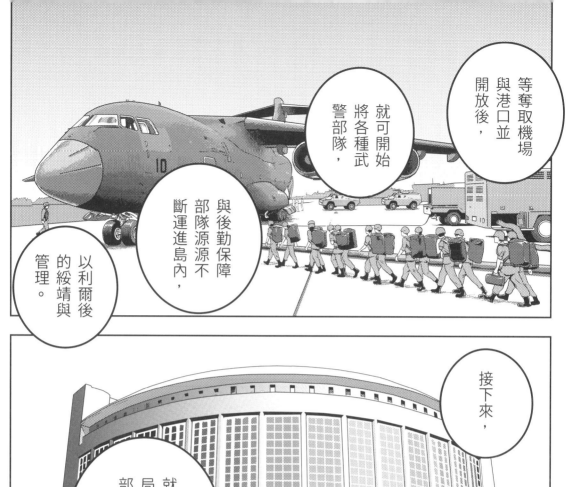

等奪取機場與港口並開放後，

就可開始將各種武警部隊、

與後勤保障部隊源源不斷運進島內，

以利爾後的綏靖與管理。

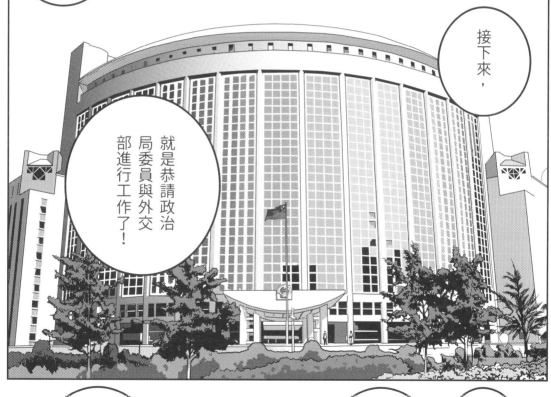

接下來，

就是恭請政治局委員與外交部進行工作了！

以上！

對臺作戰計畫修訂補充說明完畢！

恭請首長同志指示！

很好！

聯合參謀部對這次的計畫修訂補充說明，

本主席很滿意！

軍委主席

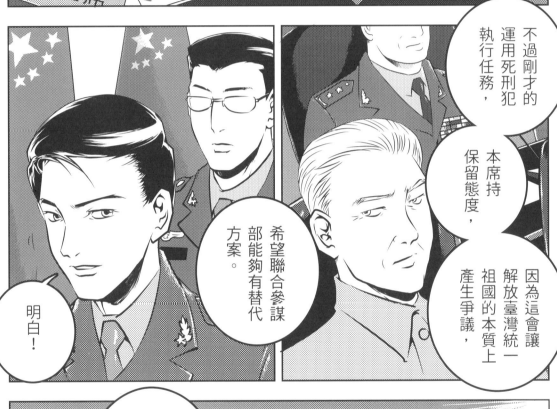

不過剛才的運用死刑犯執行任務，

本席持保留態度，

因為這會讓解放臺灣統一祖國的本質上產生爭議，

希望聯合參謀部能夠有替代方案。

明白！

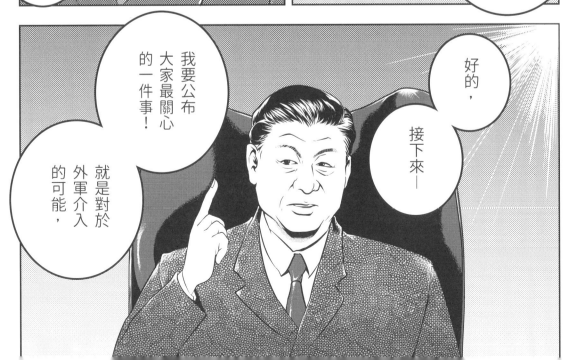

好的，

接下來——

我要公布大家最關心的一件事！

就是對於外軍介入的可能，

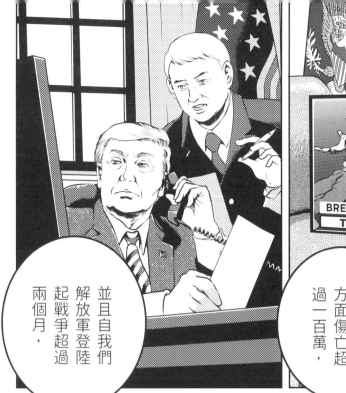
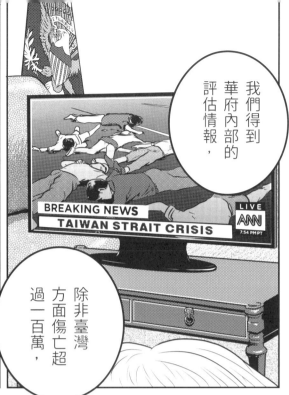

我們得到華府內部的評估情報，

除非臺灣方面傷亡超過一百萬，

並且自我們解放軍登陸起戰爭超過兩個月，

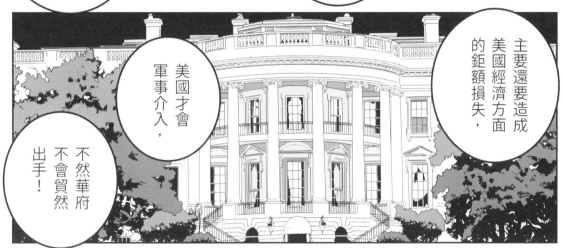

主要還要造成美國經濟方面的鉅額損失，

美國才會軍事介入，

不然華府不會貿然出手！

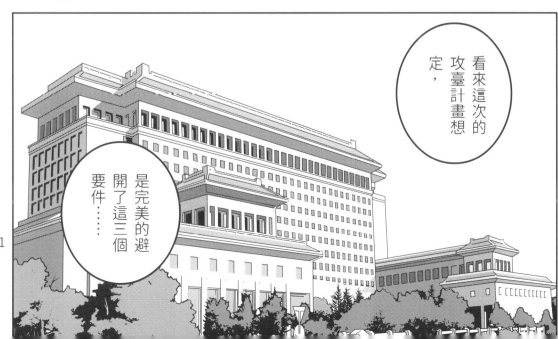

看來這次的攻臺計畫想定，

是完美的避開了這三個要件……

041

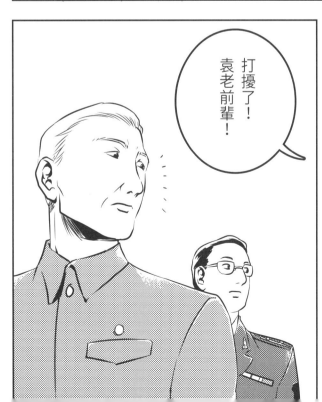

打擾了！
袁老前輩！

老前輩！

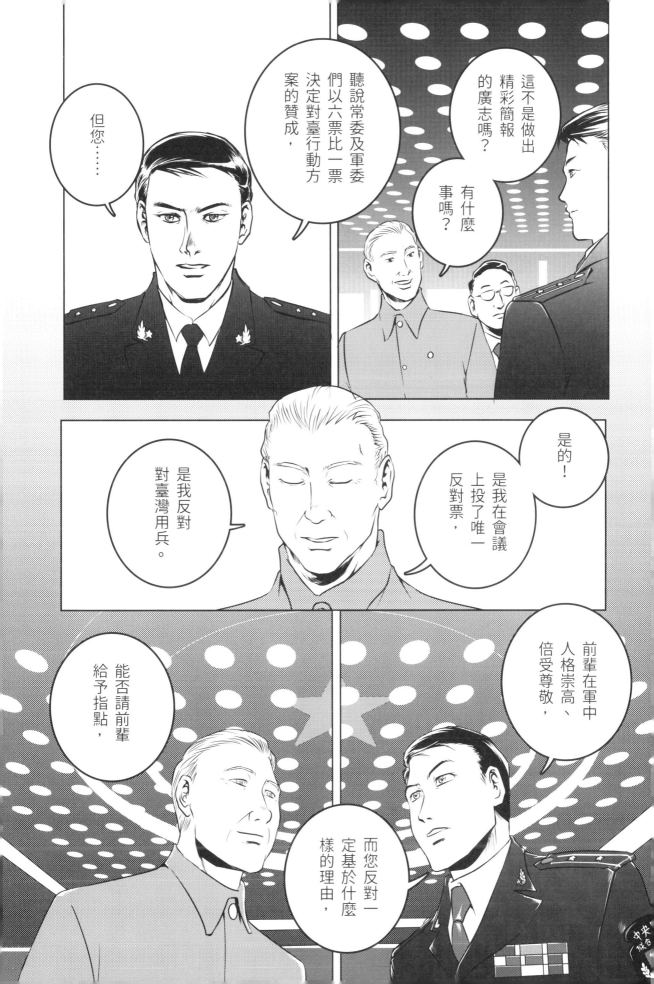

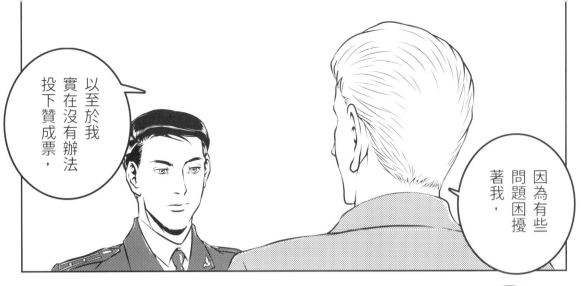

以至於我實在沒有辦法投下贊成票，

因為有些問題困擾著我，

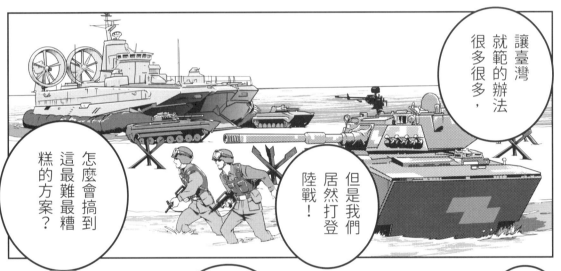

讓臺灣就範的辦法很多很多，

但是我們居然打登陸戰！

怎麼會搞到這最難最糟糕的方案？

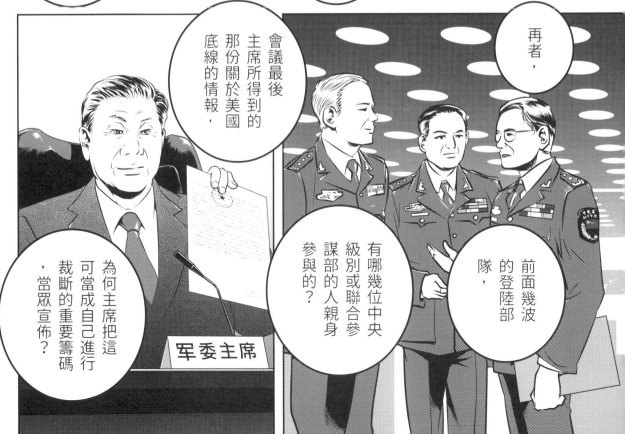

再者，

前面幾波的登陸部隊，

有哪幾位中央級別或聯合參謀部的人親身參與的？

會議最後主席所得到的那份關於美國底線的情報，

為何主席把這可當成自己進行裁斷的重要籌碼，當眾宣佈？

军委主席

的確，世上有一個國家，

曾經有一段美好的時代，

從民生凋蔽進展到經濟起飛，

讓老百姓們感受國力的飛升。

先是進行大規模的公共工程建設，

比如在全國各地廣設高速公路，

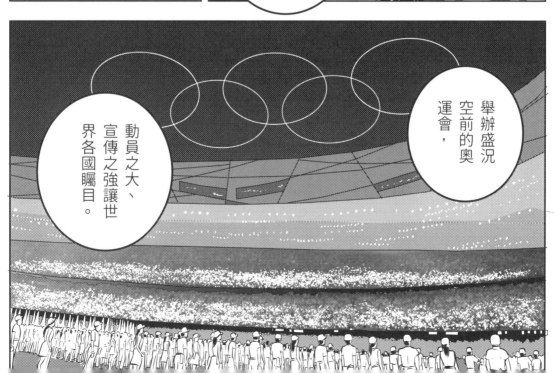

舉辦盛況空前的奧運會，

動員之大、宣傳之強讓世界各國矚目。

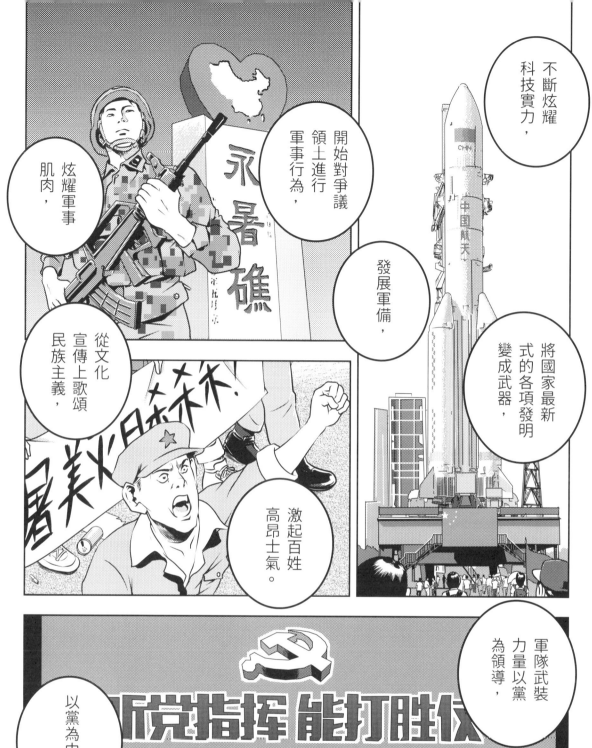

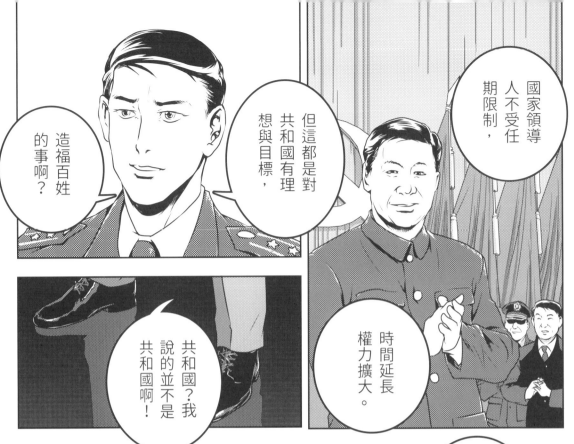

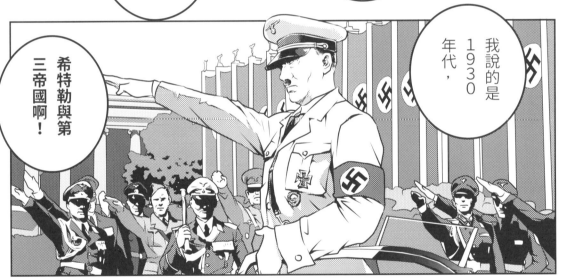

我真誠懇切的希望，不要重蹈歷史覆轍，而踏進⋯⋯

修昔底德陷阱！

你真的很優秀！

有向反對者請教的氣度，剛才的簡報也很精彩！

主席應該已留下深刻印象！

這位受鄧小平賞識、曾參加過中越戰爭，陪著中國改革開放一路走來，

輔佐歷任總書記的重要功臣袁昶同志，在隔日遞出辭呈，

雖然主席盡力慰留。

而此景又不可思議的在世界上的三個地方出現類似的情況，

他們都是慎重理性和平的最後代表。

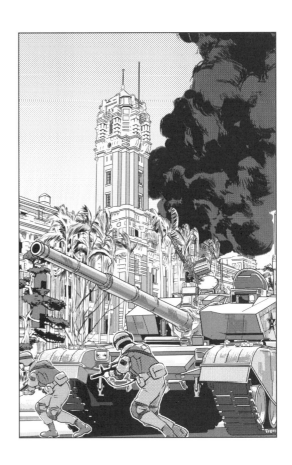

Act-2
認同分裂與認知危機

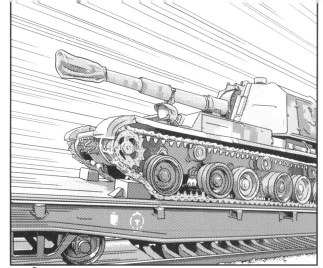

中國人民解放軍將在東海至南海五處，

連續進行一個月的後勤保障演習，

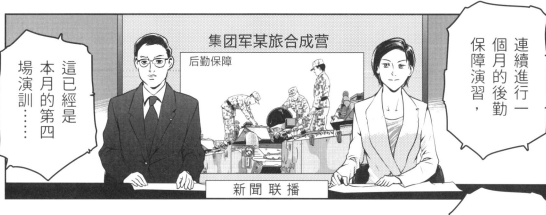

集团军某旅合成营

后勤保障

新聞联播

這已經是本月的第四場演訓……

位於沿海當面的我六個集團軍，

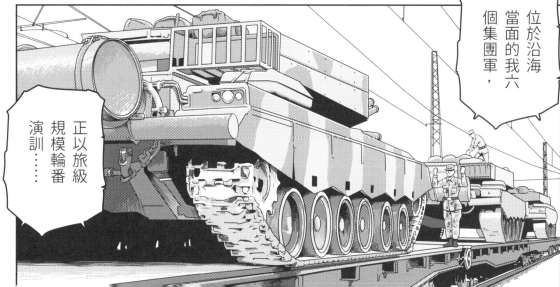

正以旅級規模輪番演訓……

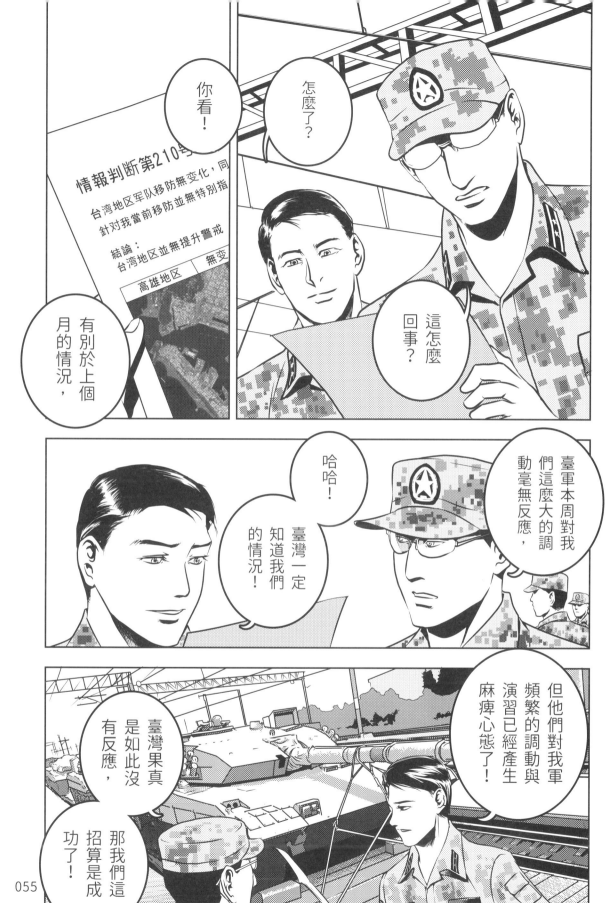

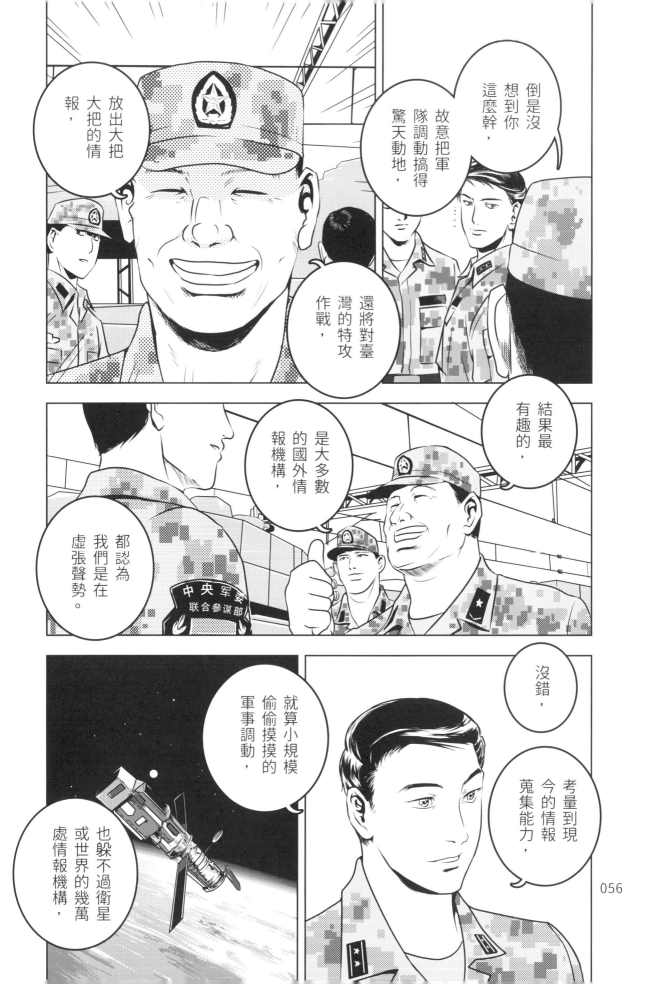

056

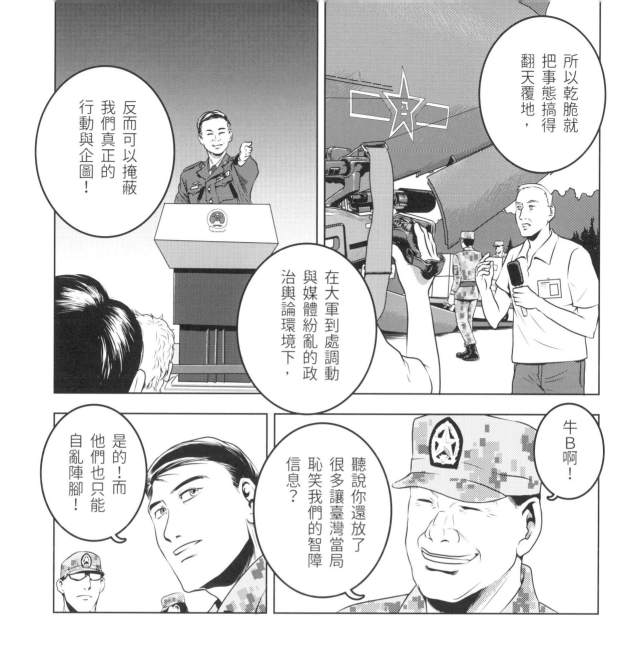

所以乾脆就把事態搞得翻天覆地，

反而可以掩蔽我們真正的行動與企圖！

在大軍到處調動與媒體紛亂的政治輿論環境下，

牛B啊！

聽說你還放了很多讓臺灣當局恥笑我們的智障信息？

是的！而他們也只能自亂陣腳！

臺灣 臺北
中華民國國防部

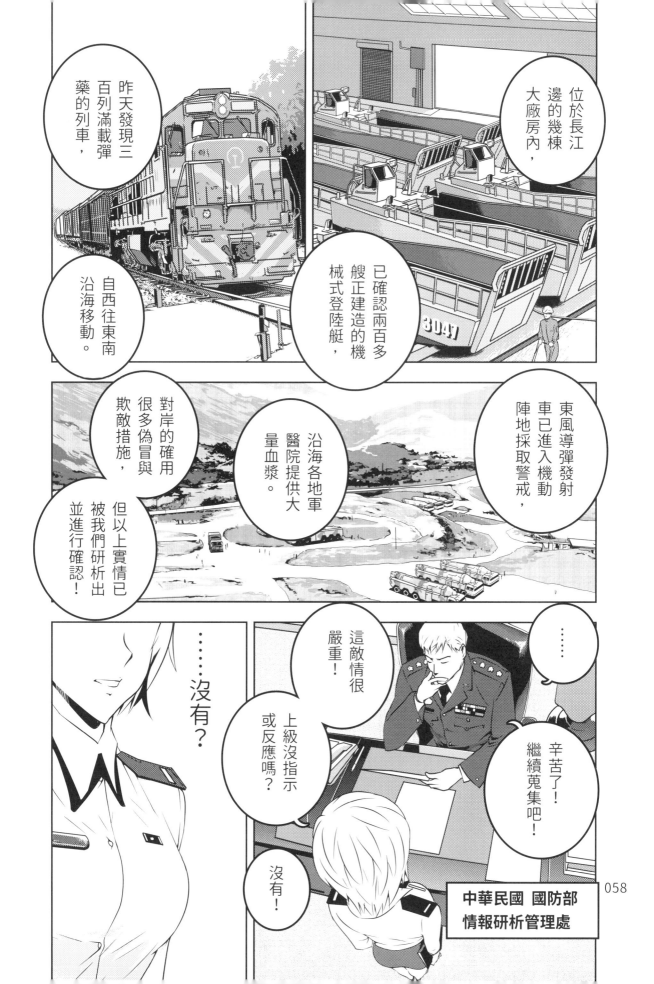

位於長江邊的幾棟大廠房內，

已確認兩百多艘正建造的機械式登陸艇，

昨天發現三百列滿載彈藥的列車，

自西往東南沿海移動。

東風導彈發射車已進入機動陣地採取警戒，

沿海各地軍醫院提供大量血漿。

對岸的確用很多偽冒與欺敵措施，

但以上實情已被我們研析出並進行確認！

……

辛苦了！繼續蒐集吧！

這敵情很嚴重！

上級沒指示或反應嗎？

沒有！

……沒有？

中華民國 國防部
情報研析管理處

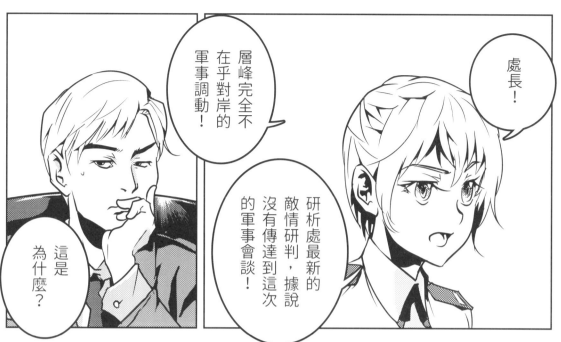

層峰完全不在乎對岸的軍事調動！

研析處最新的敵情研判，據說沒有傳達到這次的軍事會談！

處長！

這是為什麼？

以後不准……再拿這些資料危言聳聽！

……上級說

聽好！

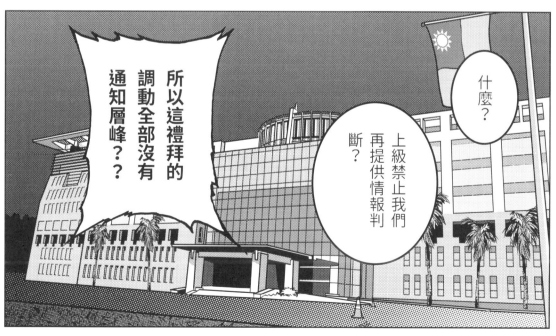

所以這禮拜的調動全部沒有通知層峰？？

上級禁止我們再提供情報判斷？

什麼？

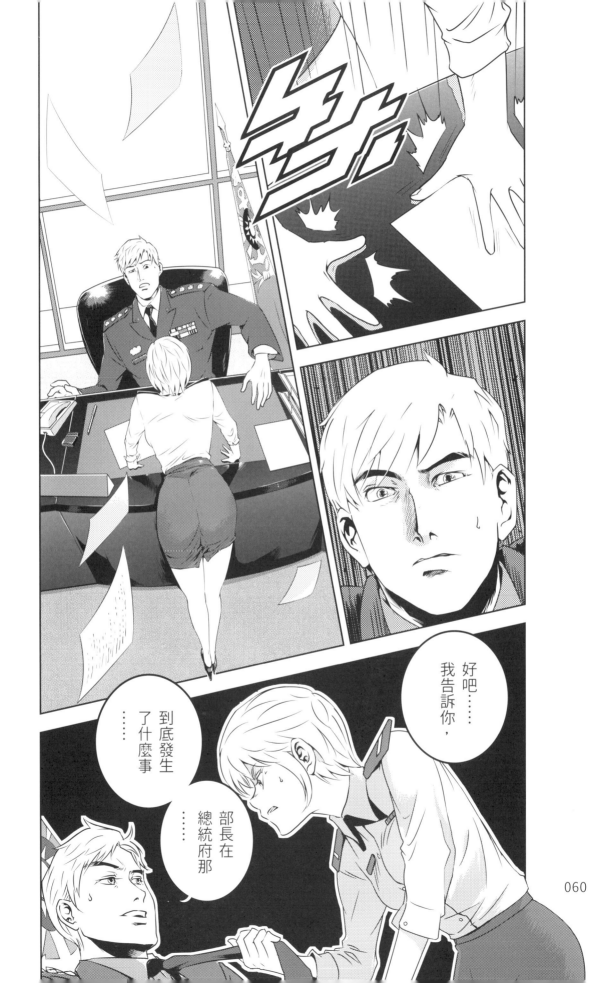

好吧……
我告訴你，

部長在
總統府那

……
到底發生
了什麼事
……

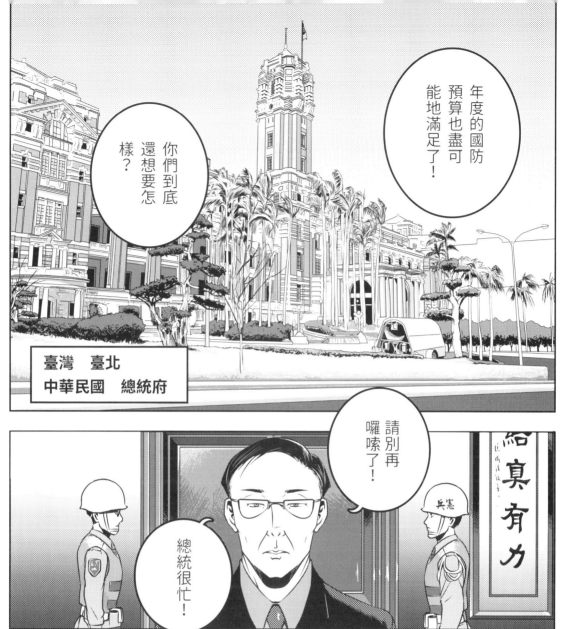

年度的國防預算也盡可能地滿足了！

你們到底還想要怎樣？

臺灣　臺北
中華民國　總統府

請別再囉嗦了！

總統很忙！

秘書長？

你說什麼啊？

不懂嗎？

今早這報紙上寫的看過了嗎？

這是？

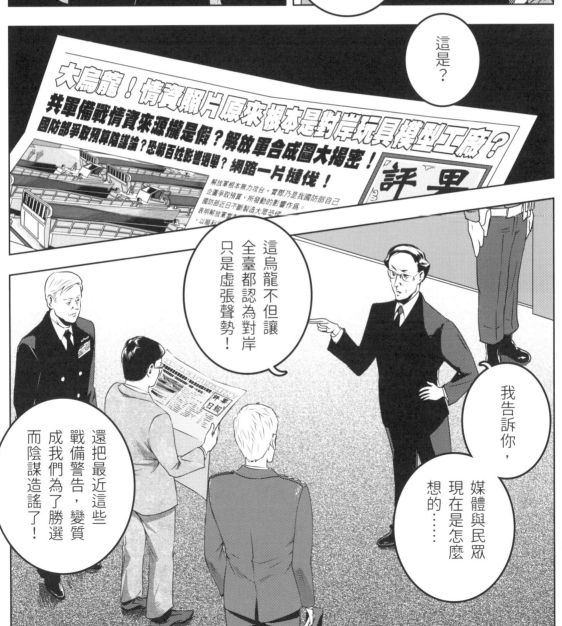

大烏龍！情資照片原來根本是對岸玩具模型工廠？

共軍備戰情資來源攏是假？解放軍合成圖大揭密！

國防部爭取預算搞謀論？恐嚇百姓影響選舉？網路一片撻伐！

解放軍根本無力攻台，實際乃是我國防部自己
企圖爭取預算，所發動的影響作為。
國防部近日不斷製造大眾恐懼，
表明解放軍勢...

評　罣

這烏龍不但讓全臺都認為對岸只是虛張聲勢！

我告訴你，媒體與民眾現在是怎麼想的……

還把最近這些戰備警告，變質成我們為了勝選而陰謀造謠了！

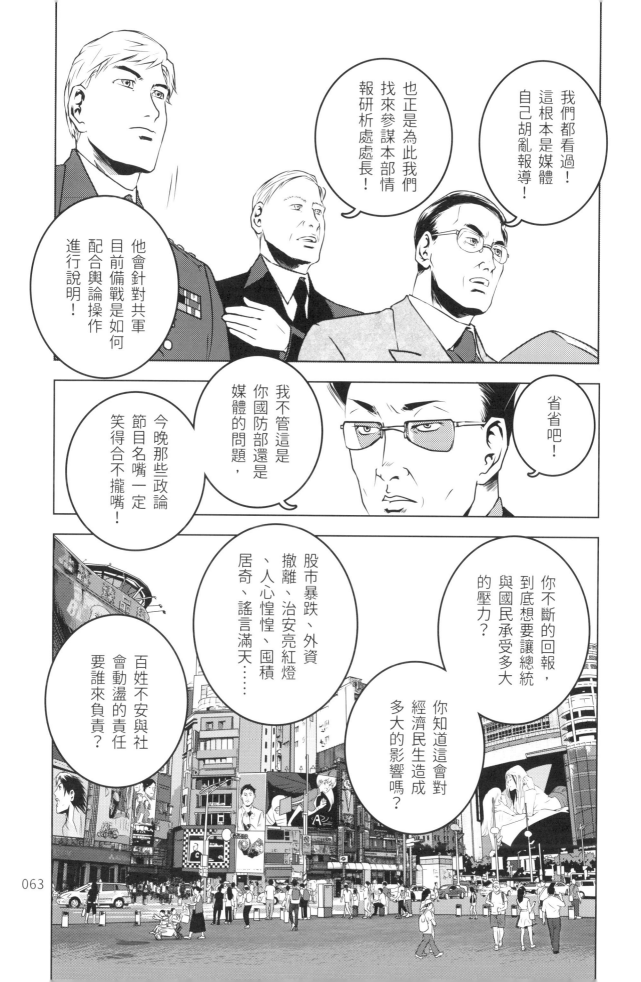

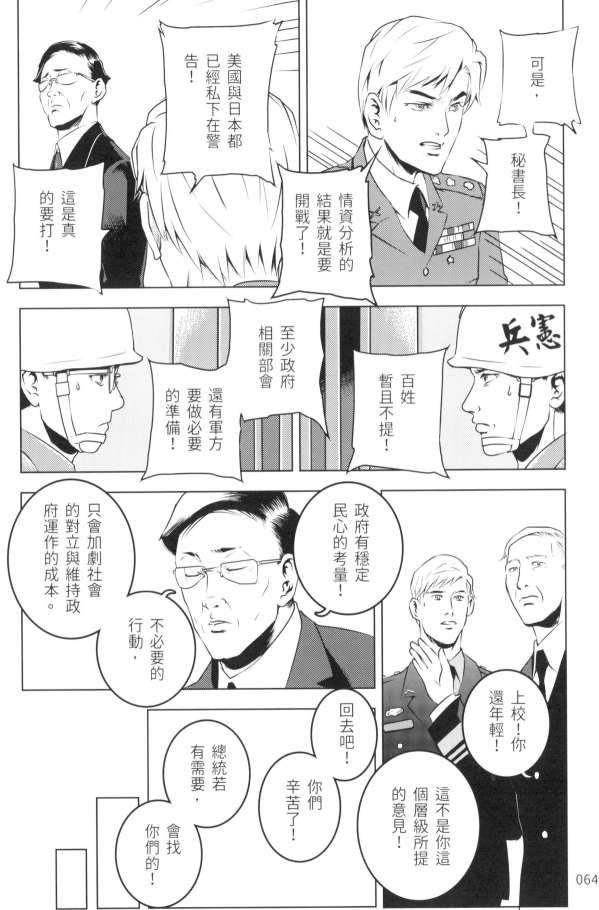

064

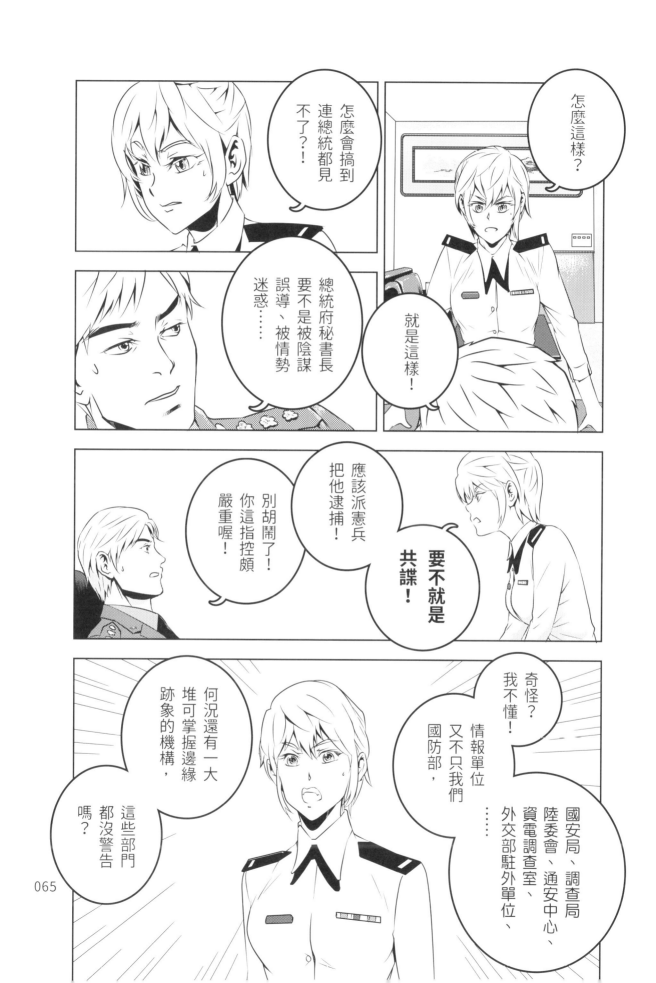

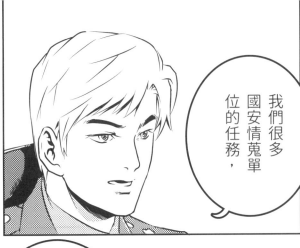

我們很多國安情蒐單位的任務，

以前本來是用以針對國家安全及國外情勢為主，

成員年輕時必須通過國家特考，從基層幹起，

所以那時的主官管，

再由基層逐步擇優升任，

但如今很多單位主官管職缺，

都是具備專業與經驗的官員，

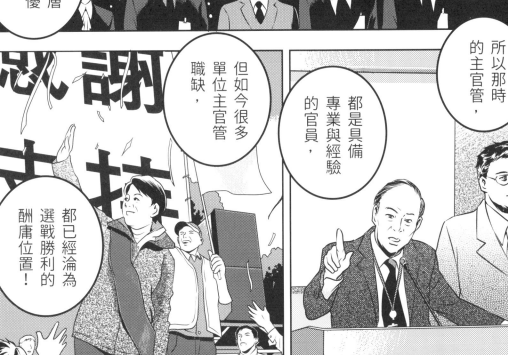

都已經淪為選戰勝利的酬庸位置！

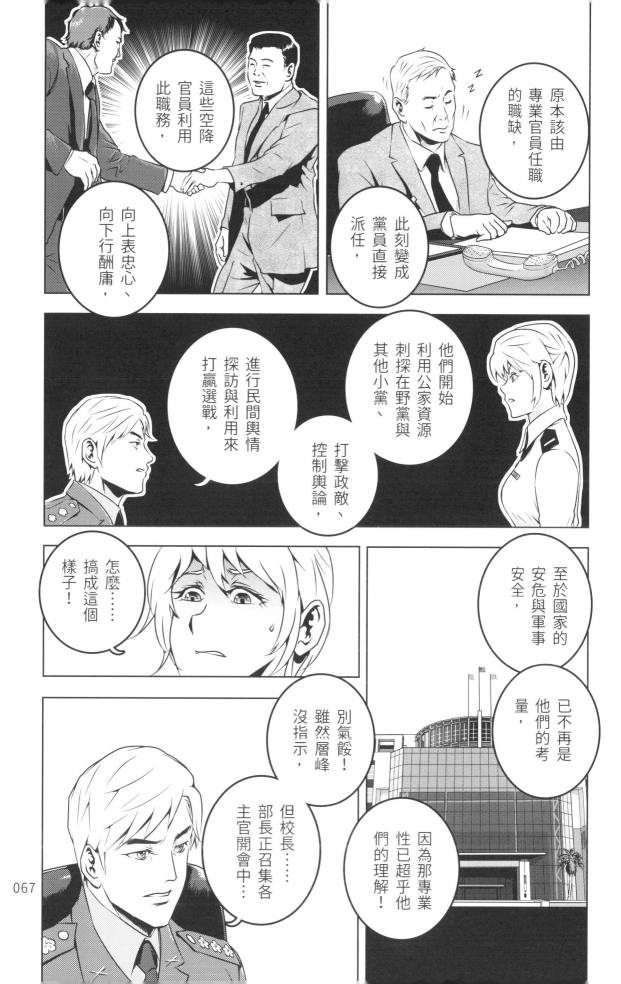

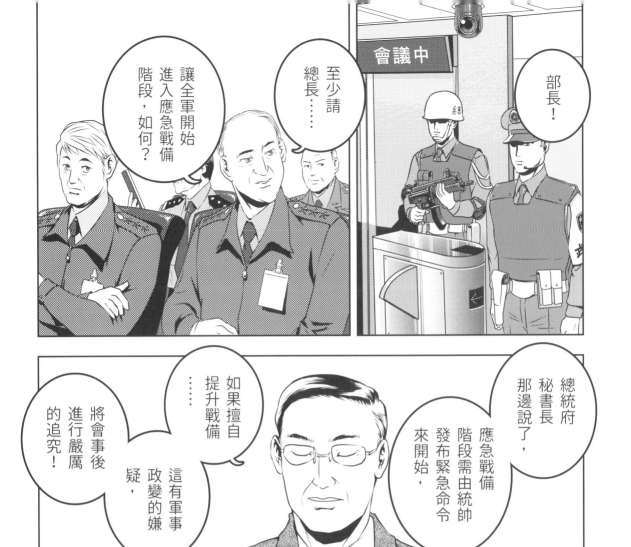

讓全軍開始進入應急戰備階段，如何？

至少請總長……

部長！

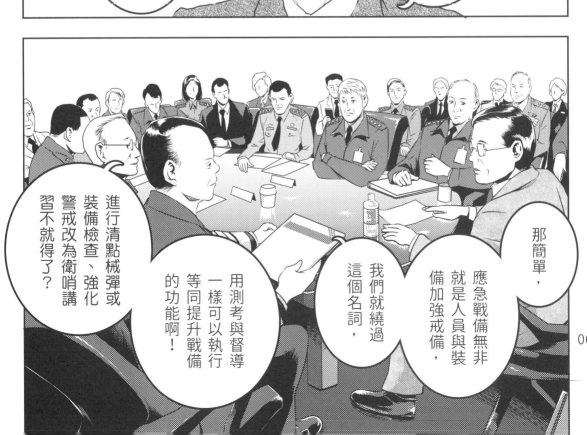

總統府秘書長那邊說了，應急戰備階段需由統帥發布緊急命令來開始，

如果擅自提升戰備……這有軍事政變的嫌疑，將會事後進行嚴屬的追究！

那簡單，應急戰備無非就是人員與裝備加強戒備，我們就繞過這個名詞，

進行清點械彈或裝備檢查、強化警戒改為衛哨講習不就得了？

用測考與督導一樣可以執行等同提升戰備的功能啊！

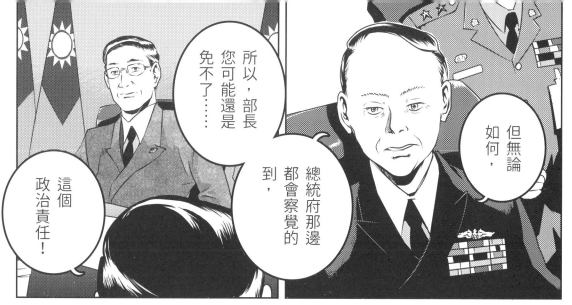

所以，部長您可能還是免不了……

總統府那邊都會察覺的到，

但無論如何，

這個政治責任！

倘若高層顧著政治鬥爭，

而陷基層官兵於危險，

置國家安全於不顧，

這才是罪大惡極！

我當部長，本來就是用來下台的，

倒是……你們，願意支持校長嗎？

通知全校！上軍訓課了！

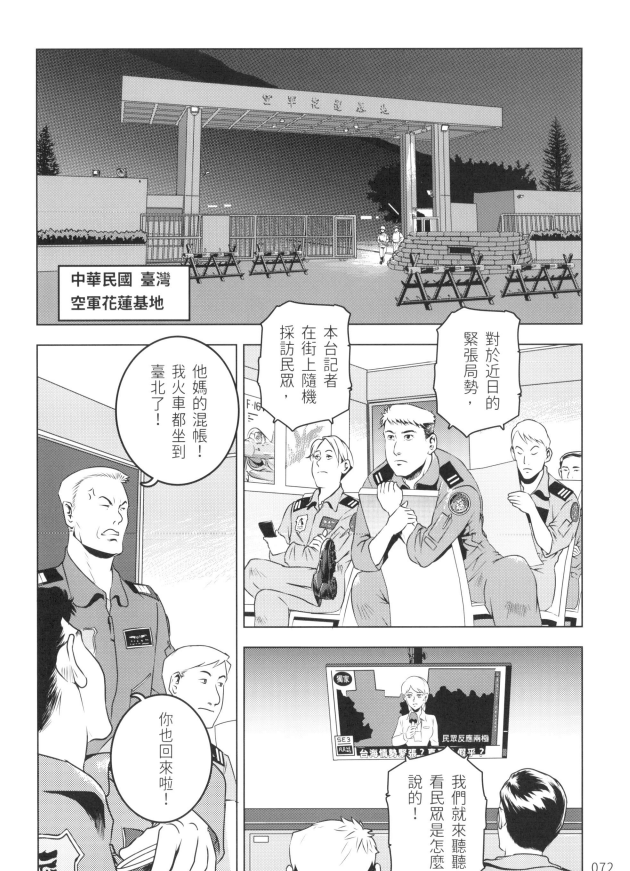

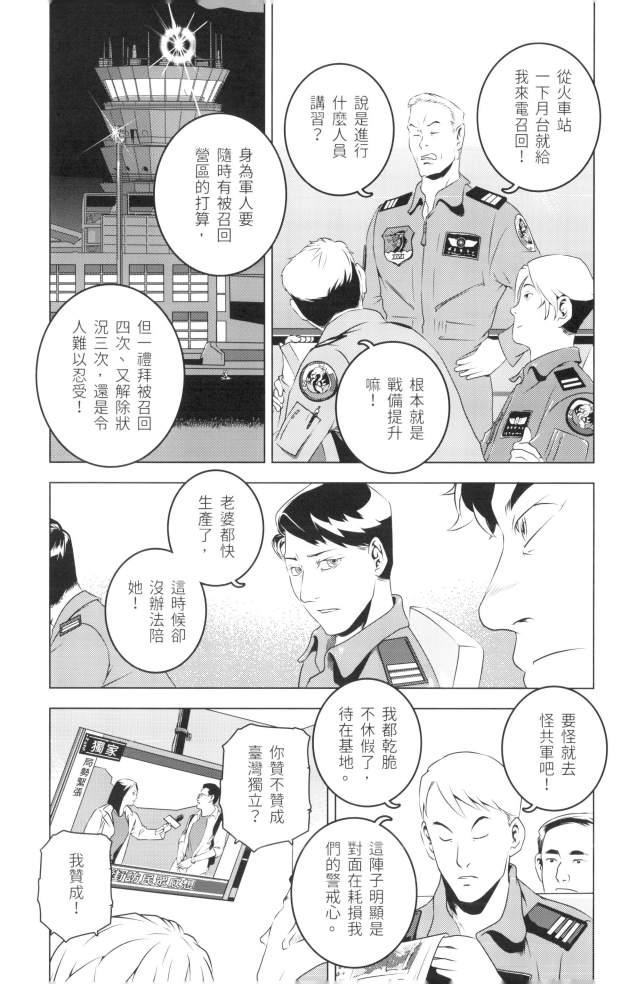

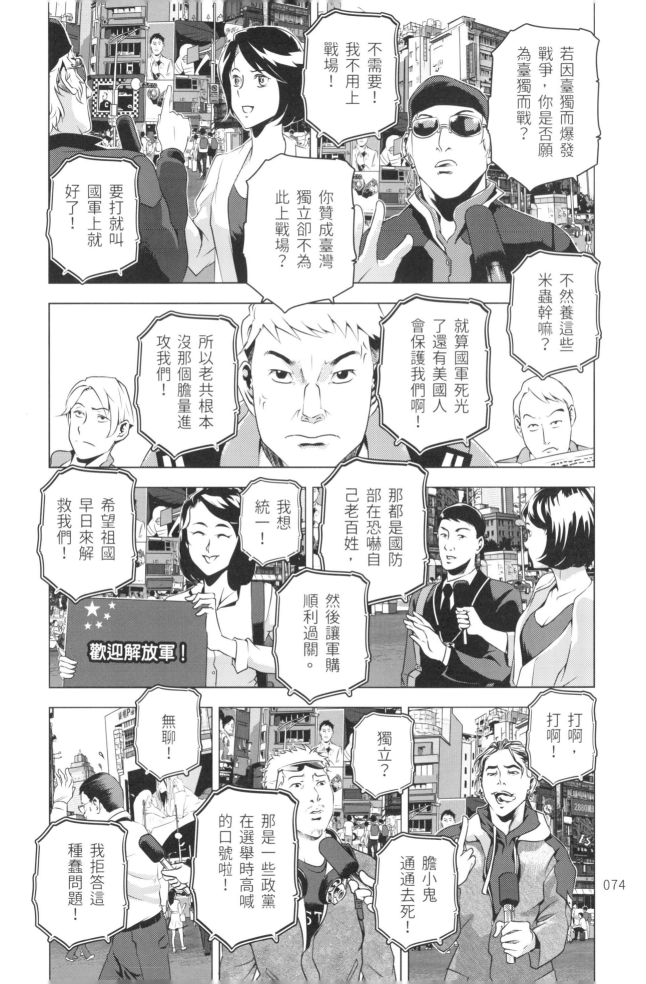

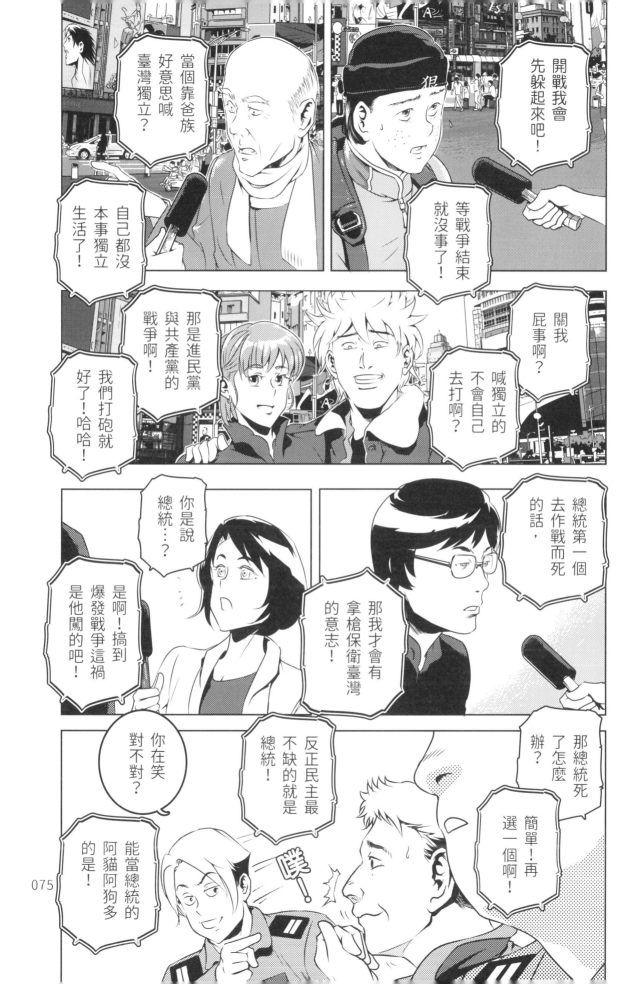

075

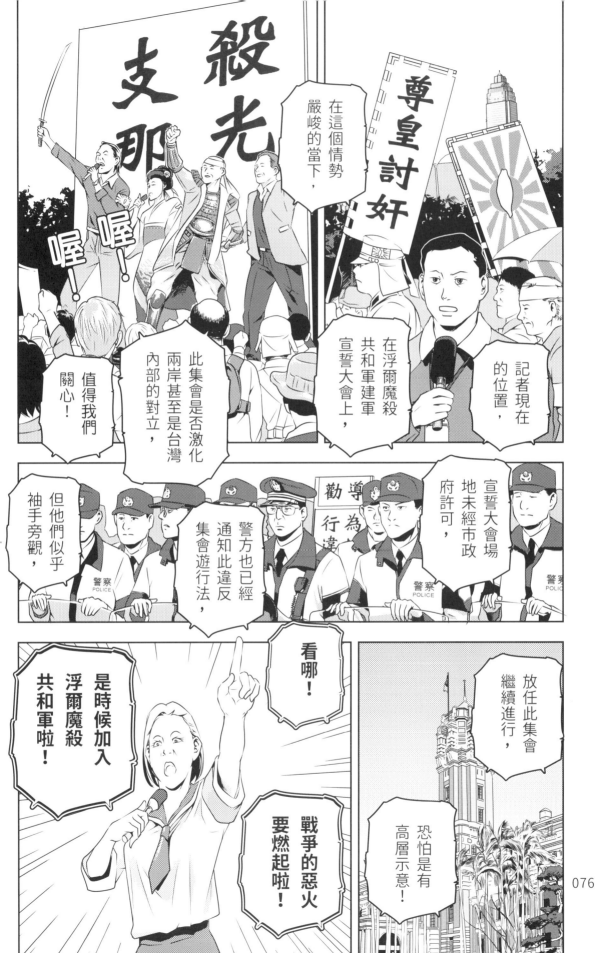

殺光支那

尊皇討奸

喔！喔！

在這個情勢嚴峻的當下，

記者現在的位置，

在浮爾魔殺共和軍建軍宣誓大會上，

宣誓大會場地未經市政府許可，

此集會是否激化兩岸甚至是台灣內部的對立，值得我們關心！

警方也已經通知此違反集會遊行法，

但他們似乎袖手旁觀，

放任此集會繼續進行，

恐怕是有高層示意！

看哪！

戰爭的惡火要燃起啦！

是時候加入浮爾魔殺共和軍啦！

警察 POLICE

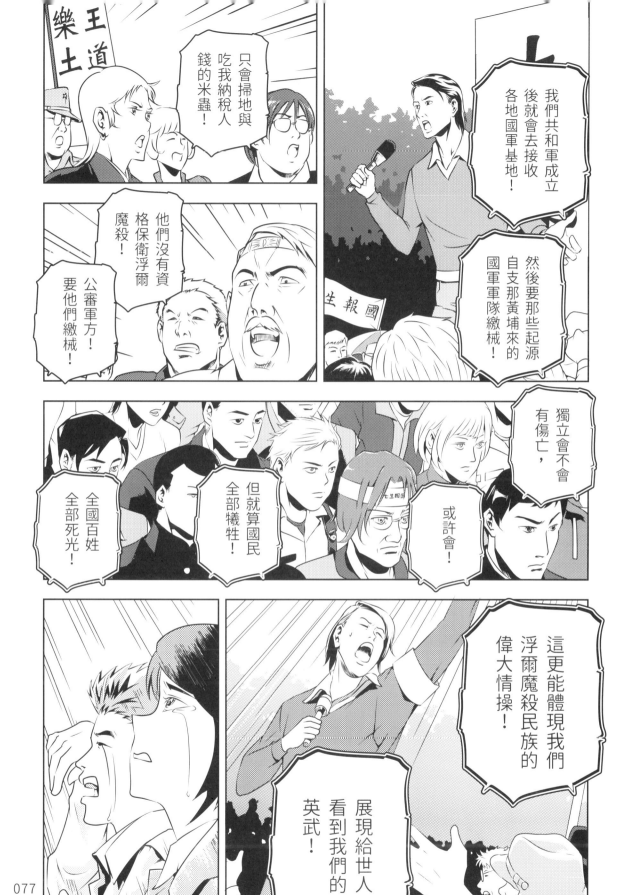

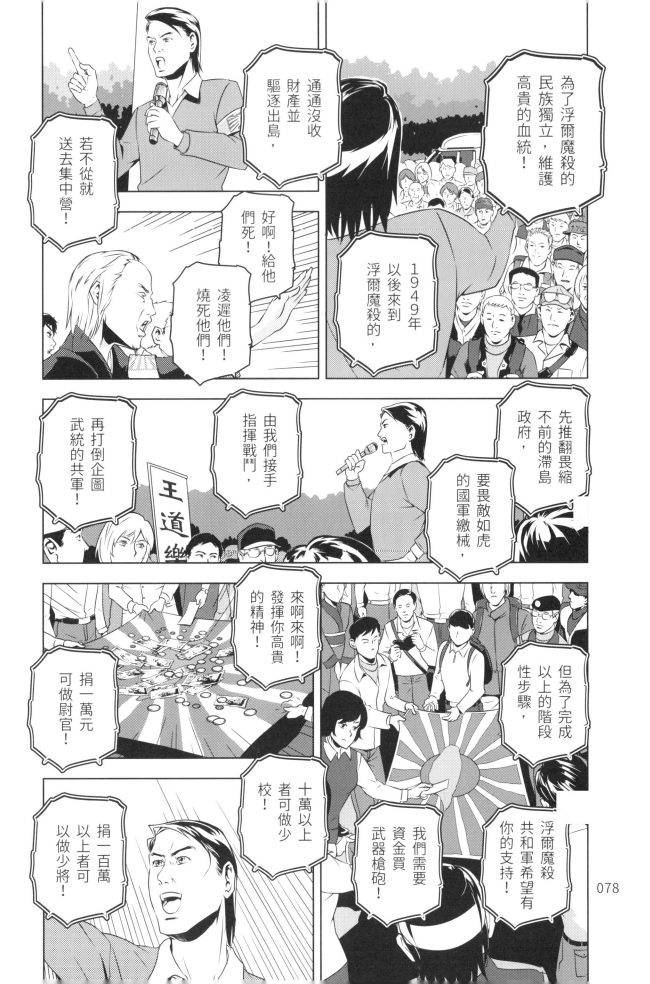

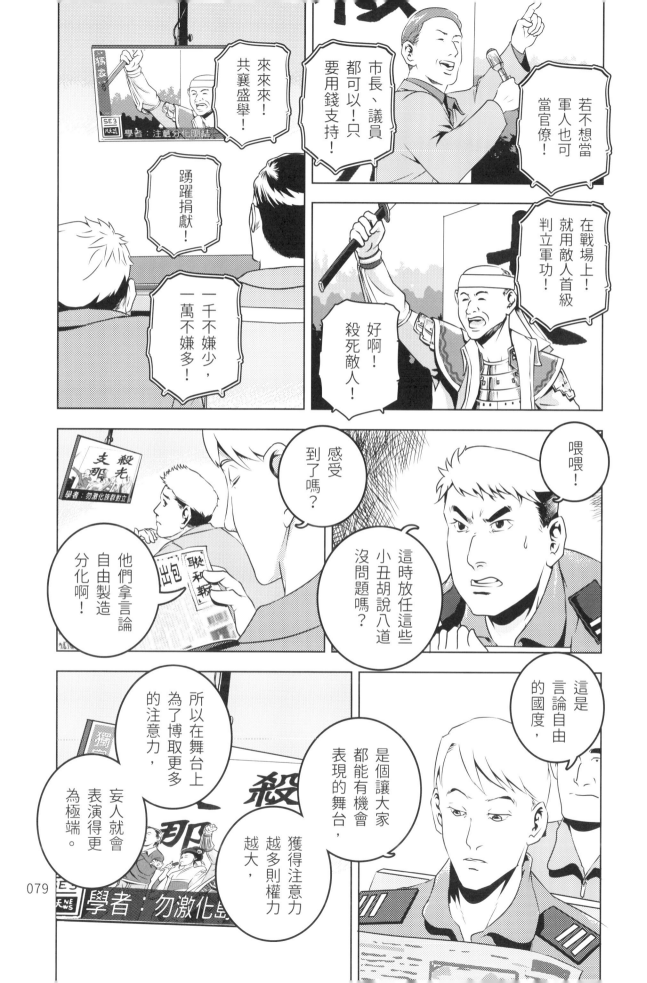

如果民智未開的話，

這種妄人就有機可乘，

……追根究柢

知道了嗎？各位觀眾！

讓小丑獲得舞台的，

畢竟還是觀眾本身。

隊長晚安！

抱歉！讓各位觀眾又被召回！

都到齊了嗎？

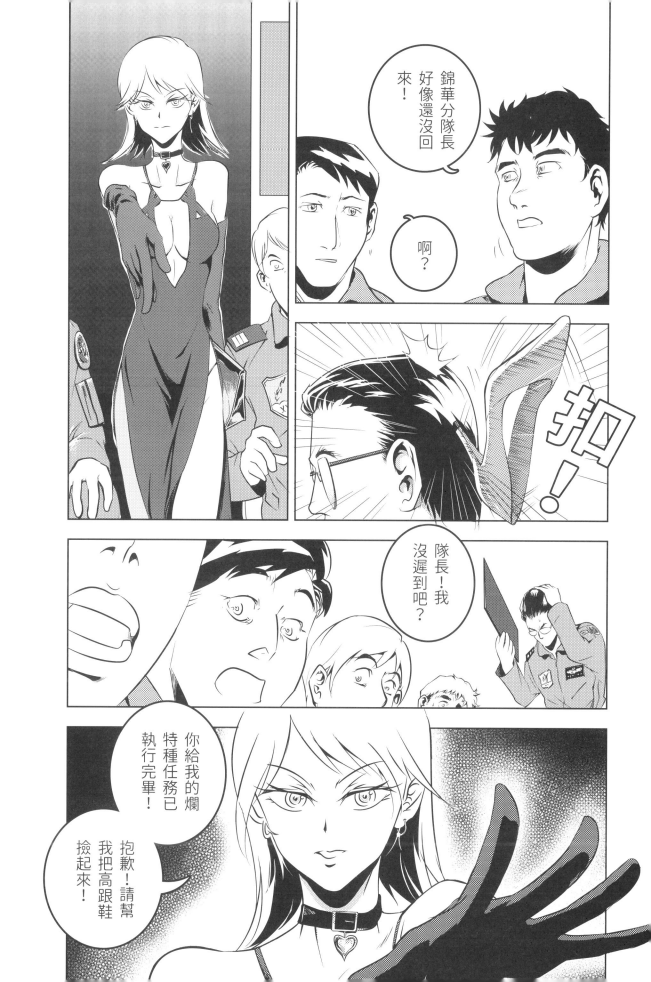

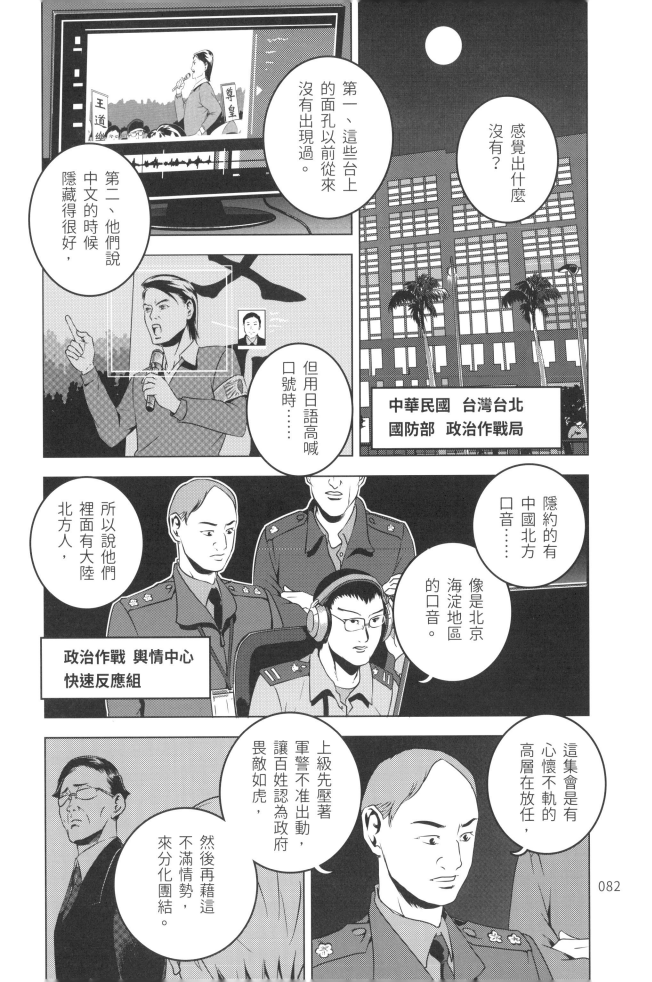

感覺出什麼
沒有？

第一、這些台上的面孔以前從來沒有出現過。

第二、他們說中文的時候隱藏得很好，

但用日語高喊口號時……

中華民國 台灣台北
國防部 政治作戰局

隱約的有中國北方口音……

像是北京海淀地區的口音。

所以說他們裡面有大陸北方人，

政治作戰 輿情中心
快速反應組

這集會是有心懷不軌的高層在放任，

上級先壓著軍警不准出動，讓百姓認為政府畏敵如虎，

然後再藉這不滿情勢，來分化團結。

082

先別動手，

我先報告局長，太早灑網會把大魚嚇跑！

不！

要行動嗎？

特遣隊持續緊盯他們！

確保上級一下令就成功逮捕！

了解！

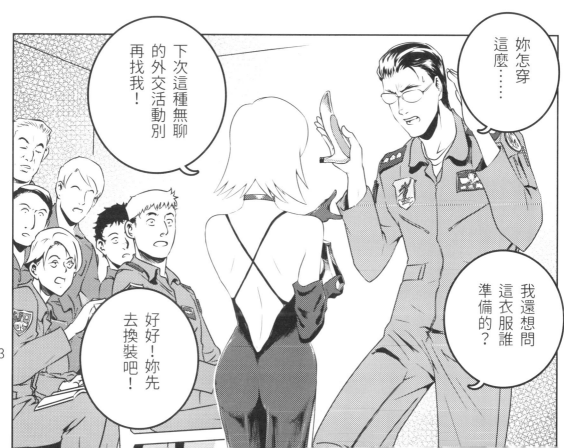

妳怎麼穿這麼……

我還想問這衣服誰準備的？

下次這種無聊的外交活動別再找我！

好好！妳先去換裝吧！

分座這樣子是去參加什麼活動啊？

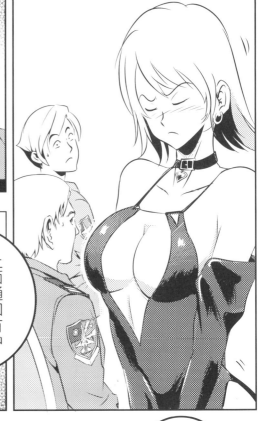

上面通知有中美聯合軍事團的重要會議！

耶？我們要與美軍聯合嗎？

這緊急情勢的當下，

與美國的聯繫特別重要，

各軍種單位都要派幾名軍官過去，

尤其是以曾在美國受過訓練的為主。

外交部
臺美軍事交流聯誼會

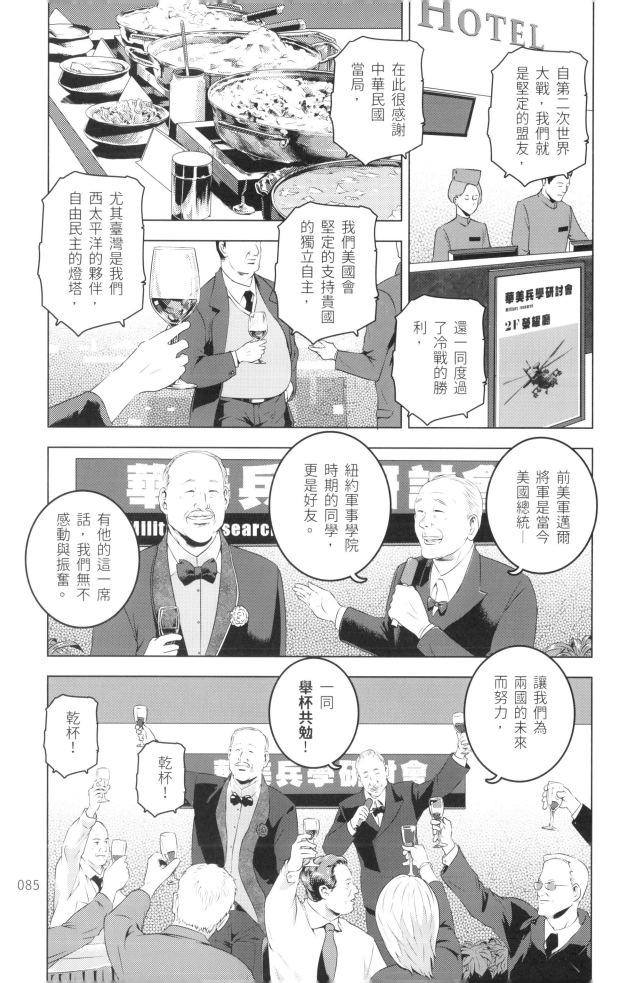

自第二次世界大戰，我們就是堅定的盟友，

在此很感謝中華民國當局，

還一同度過了冷戰的勝利，

我們美國會堅定的支持貴國的獨立自主，

尤其臺灣是我們西太平洋的夥伴，自由民主的燈塔，

HOTEL

華美兵學研討會
Military research
2F 榮耀廳

前美軍邁爾將軍是當今美國總統——

紐約軍事學院時期的同學，更是好友。

有他的這一席話，我們無不感動與振奮。

讓我們為兩國的未來而努力，

一同舉杯共勉！

乾杯！

乾杯！

什麼嘛！還以為是甚重要的協調飯局。

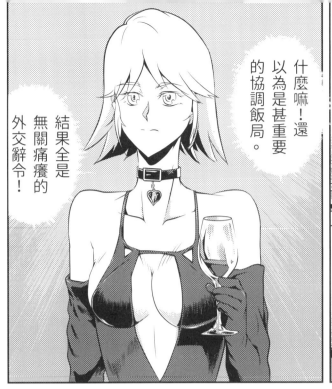

結果全是無關痛癢的外交辭令！

早知道當初就不該答應隊長這個任務！

什麼！還有得吃？加上額外的休假？

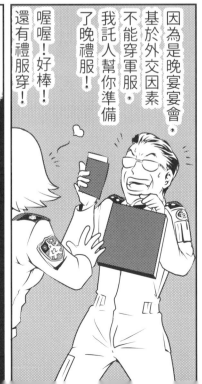

因為是晚宴宴會，基於外交因素不能穿軍服，我託人幫你準備了晚禮服！

喔喔！好棒！還有禮服穿！

隊上哪個色鬼變態準備的衣服？

這根本是情趣用品店買的吧！

將軍，今天大會上說得真好！

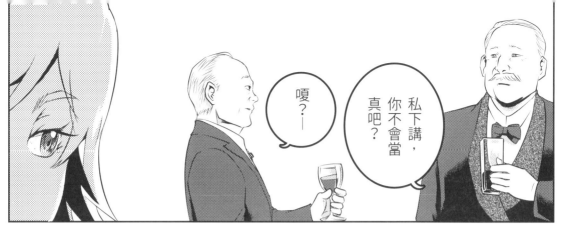

嘎?——

私下講，你不會當真吧?

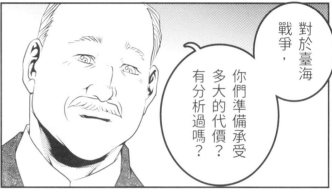

對於臺海戰爭，你們準備承受多大的代價?有分析過嗎?

然後呢?

等待美軍協助!

誰告訴你的?

大概至少面臨一個月的封鎖與兩周的獨自抵抗吧?

就我所知，華府亞太關係事務部的粗略判定是，

解放軍登陸起戰爭超過兩個月，

臺灣傷亡超過一百五十萬，

加上美國蒙受鉅額的金融損失，

美國就可以進行有限度的支持。

而若中共的決心已經超出以上的範圍，

我們將默認當時的現實。

這什麼意思你應該清楚得很。

抱歉，這是我肺腑之言。

這麼簡單粗暴？

說難聽點，對美國乃至於世界而言，

臺灣的地緣位置及經濟影響不該只有如此，

但與中國相較之下的權衡，

就形成了你所謂的簡單粗暴原則。

那些外交場合上的漂亮話，

就如同競選前浮誇的文宣一樣。

美國就該支持以人權為主的普世價值？

你是這麼認為的嗎？

尤其道義上我們長久以來的盟友關係？

難道美國不該支持以人權為主的普世價值？

以此為前提，

在世界上某些區域的不義與犧牲必須視而不見，

世界局勢的維持必須基於美國的利益考量，

總統是個商人，

商人如果能夠做到無本生意，

那是天大的獻禮。

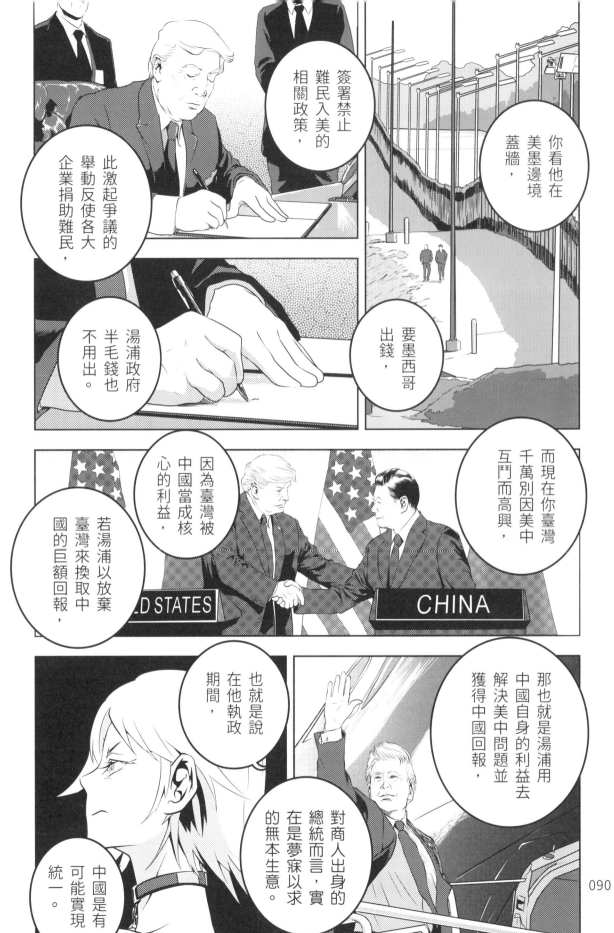

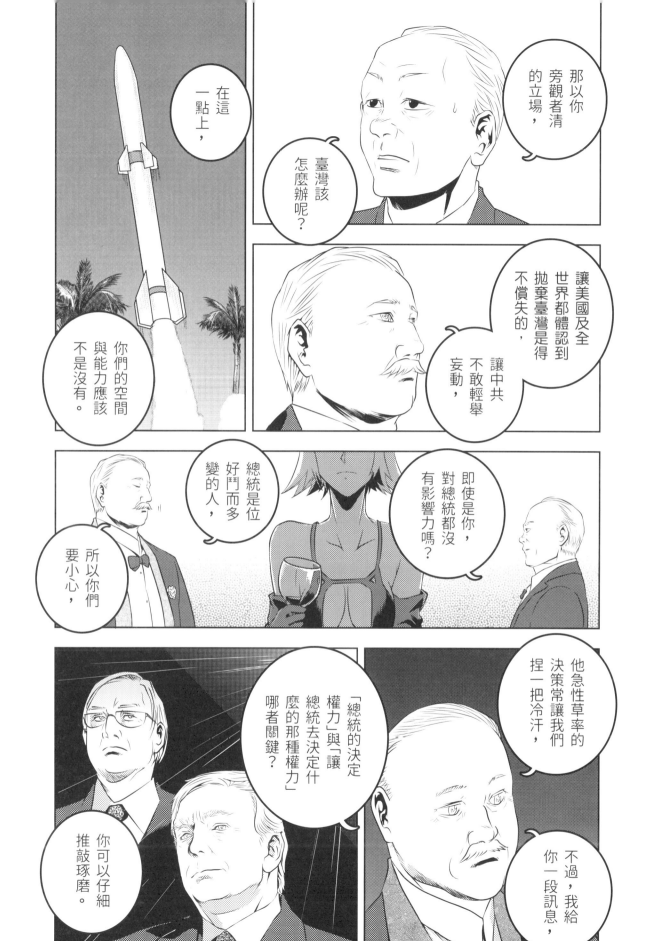

請問……

！

貝爾娜？

佛朗茲？

你是路克基地的華爾奇利？是嗎？

她是誰？你們某位夫人嗎？

不！她是我們空軍的飛行員！

在貴國會得過航技戰訓總冠軍！

什麼？

好久不見！

哈哈哈！你穿這樣我都認不出來了！

哇！真的是你！錦華！

有意思！

我想了解一下你們第一線軍人的想法！

年輕的飛官！

您剛才應該聽到了我們的談話。

容我冒昧問您幾個問題，

您為什麼想保衛這面旗幟？

為獨立？還是混口飯吃？

面對數十倍的敵人，您的信念是什麼？

我認為是競爭與互助的結果。

也因競爭與互助，產生了商業貿易，

海洋文明的契約精神，因此浮現。

……

文明能發展，

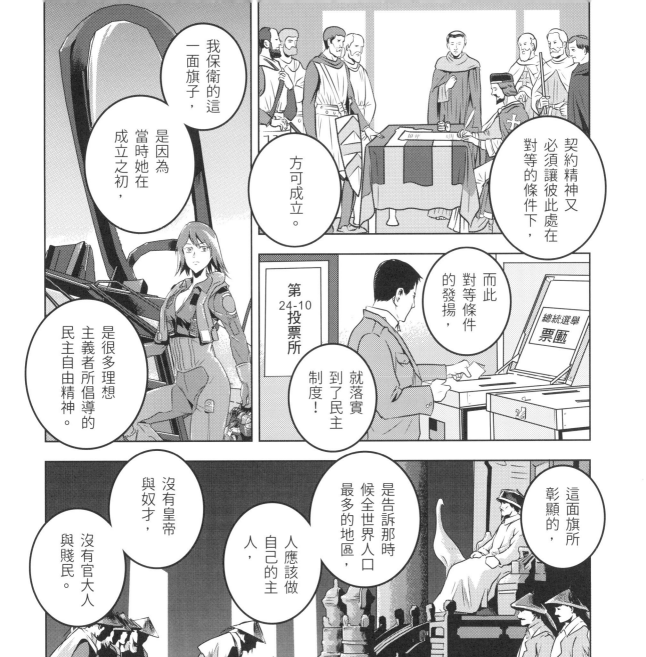

契約精神又必須讓彼此處在對等的條件下，

方可成立。

我保衛的這一面旗子，

是因為當時她在成立之初，

是很多理想主義者所倡導的民主自由精神。

而此對等條件的發揚，

就落實到了民主制度！

第24-10投票所

總統選舉票匭

這面旗所彰顯的，

是告訴那時候全世界人口最多的地區，

人，應該做自己的主人，

沒有皇帝與奴才，

沒有官大人與賤民。

人民可以進行民主選舉，

最終選出自己的領導者，

所以一個不民主的國家想宰制另一個民主國家，

我認為這是開人類文明的倒車。

當選 第九任總

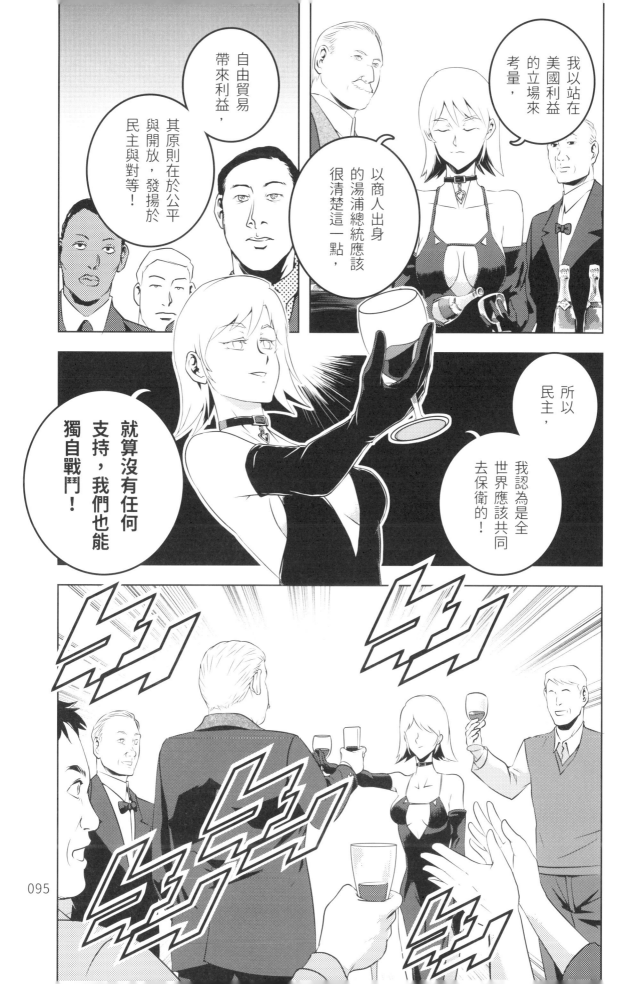

啊！令人驚艷

您從商業貿易去切入，

是因為想藉由我去說服商人出身的總統是吧！

剛才你聽到的那些談話，

或許也是在試探你們的意志！

畢竟美國在越南與伊拉克的教訓實在太深切了！

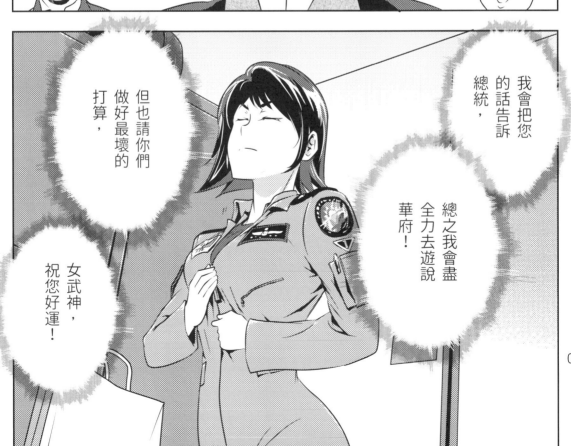

我會把您的話告訴總統，

總之我會盡全力去遊說華府！

但也請你們做好最壞的打算，

女武神，祝您好運！

看電視！
出大事了！

怎麼了？

隊長！聯隊
緊急集合！

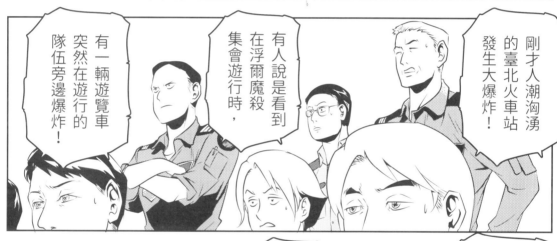

有一輛遊覽車
突然在遊行的
隊伍旁邊爆炸！

有人說是看到
在浮爾魔殺
集會遊行時，

剛才人潮洶湧
的臺北火車站
發生大爆炸！

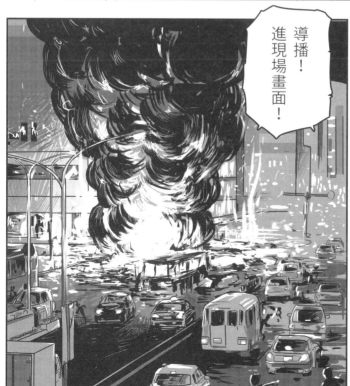

導播！
進現場畫面！

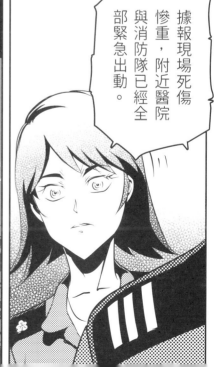

據報現場死傷
慘重，附近醫院
與消防隊已經全
部緊急出動。

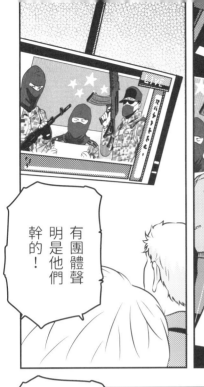

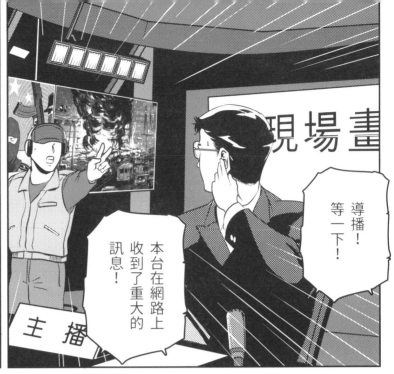

有團體聲明是他們幹的！

導播！等一下！

本台在網路上收到了重大的訊息！

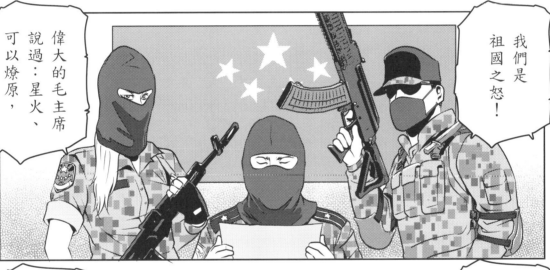

偉大的毛主席說過：星火、可以燎原，

我們是祖國之怒！

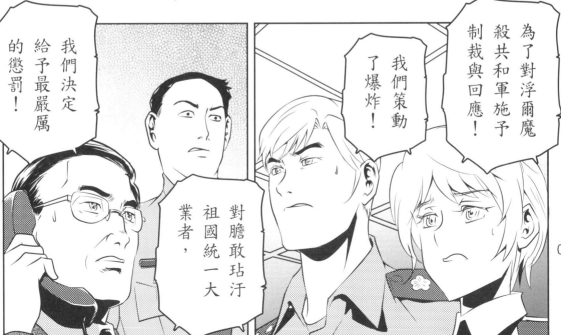

我們決定給予最嚴屬的懲罰！

為了對浮爾魔殺共和軍施予制裁與回應！

我們策動了爆炸！

對膽敢玷汙祖國統一大業者，

098

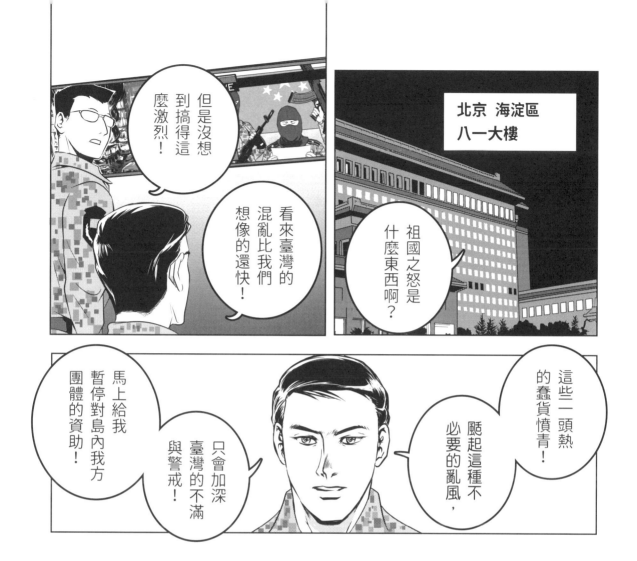

北京 海淀區
八一大樓

祖國之怒是什麼東西啊？

但是沒想到搞得這麼激烈！

看來臺灣的混亂比我們想像的還快！

這些二一頭熱的蠢貨憤青！

颳起這種不必要的亂風，

只會加深臺灣的不滿與警戒！

馬上給我暫停對島內我方團體的資助！

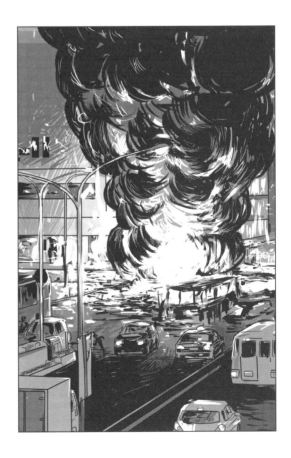

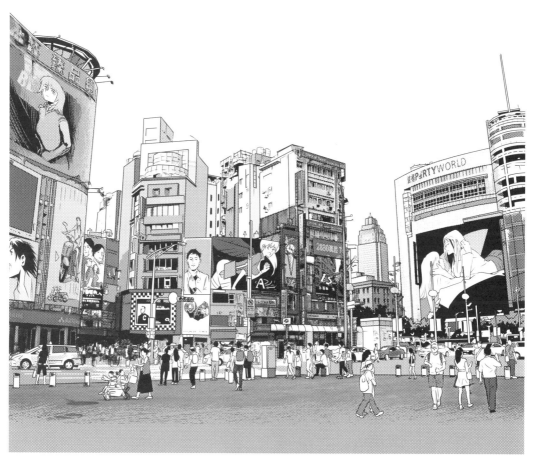

Act-3
臺北市的恐怖攻擊

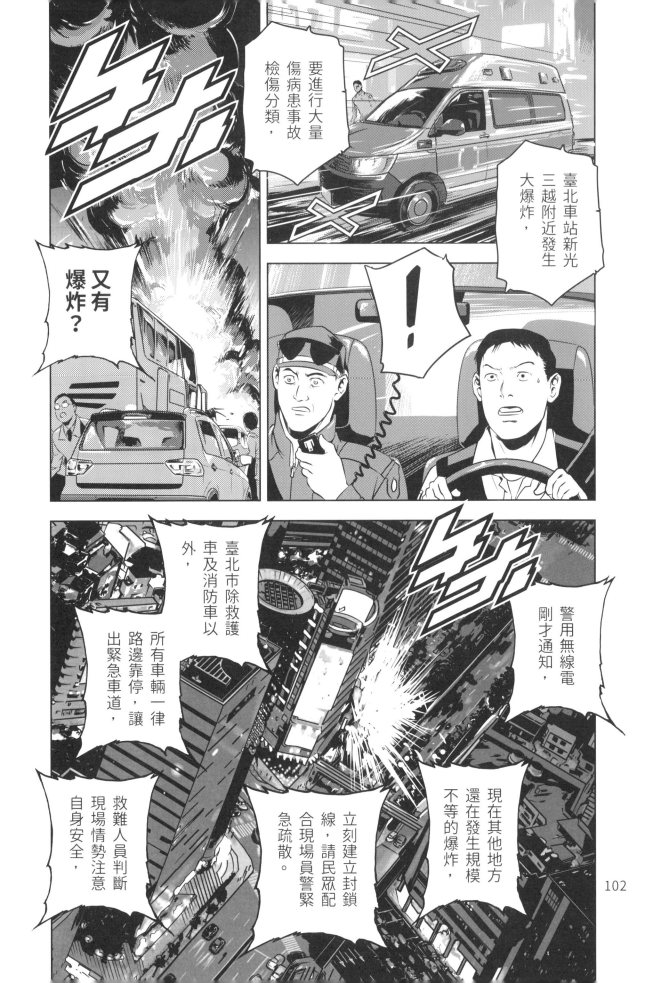

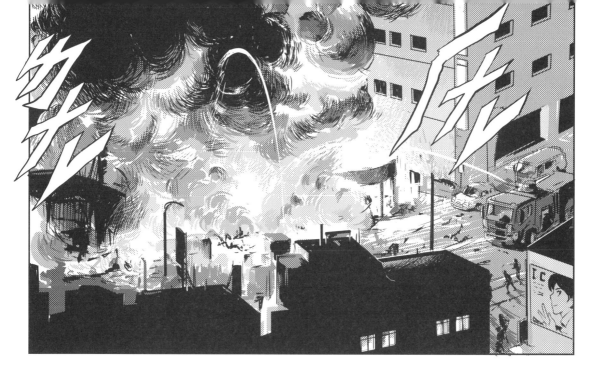

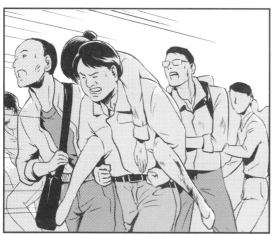

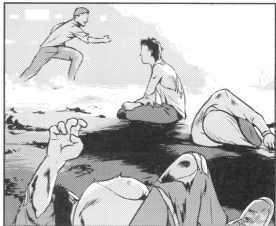

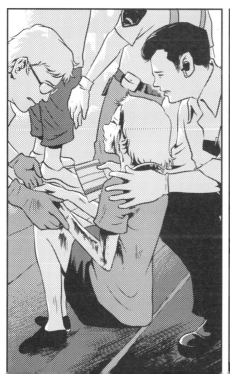

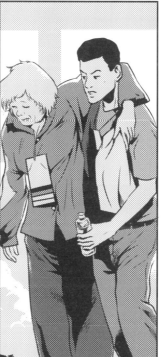

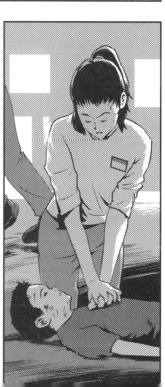

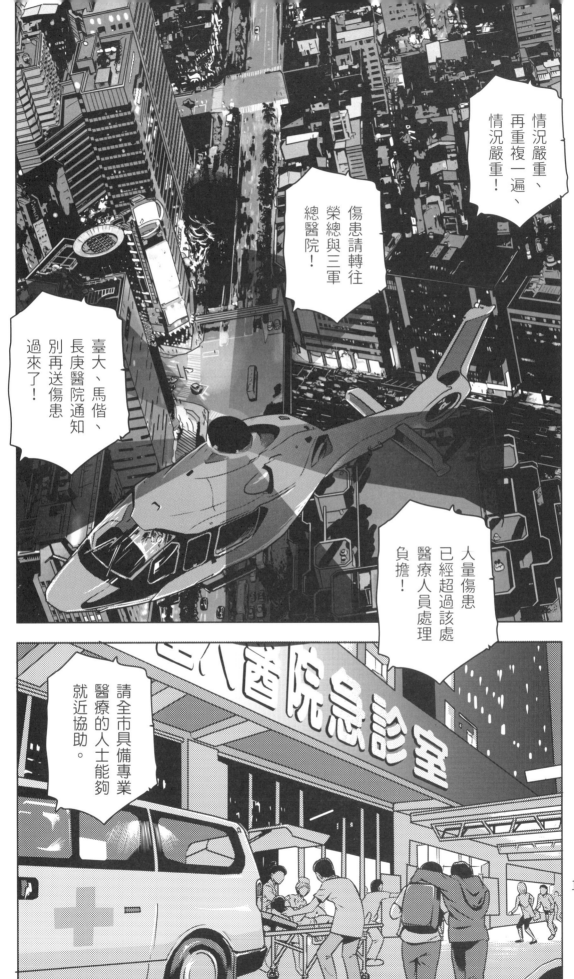

情況嚴重、再重複一遍、情況嚴重！

傷患請轉往榮總與三軍總醫院！

臺大、馬偕、長庚醫院通知別再送傷患過來了！

大量傷患已經超過該處醫療人員處理負擔！

請全市具備專業醫療的人士能夠就近協助。

104

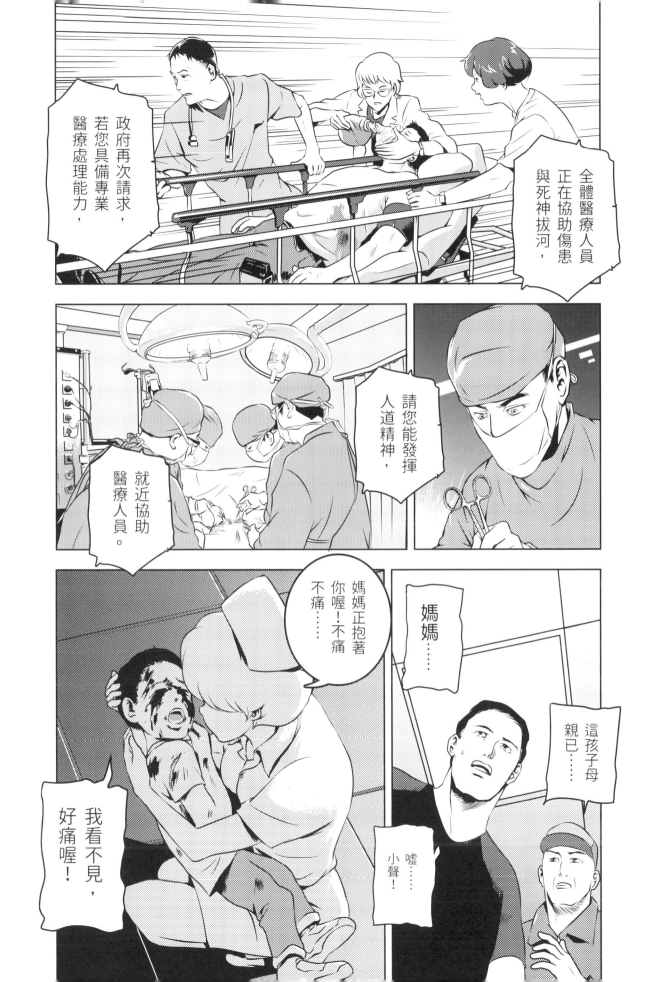

因為關了燈呀！

所以你看不到，媽媽就在旁邊，不要怕！

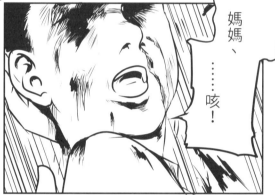

媽媽、……咳！

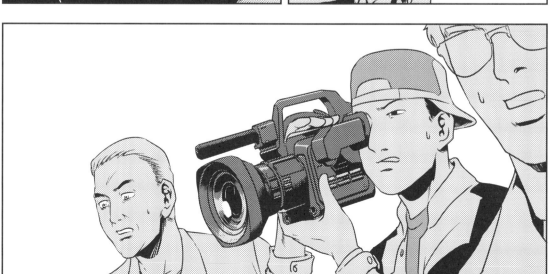

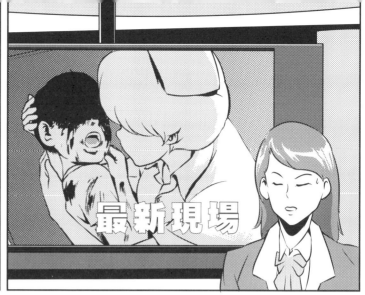

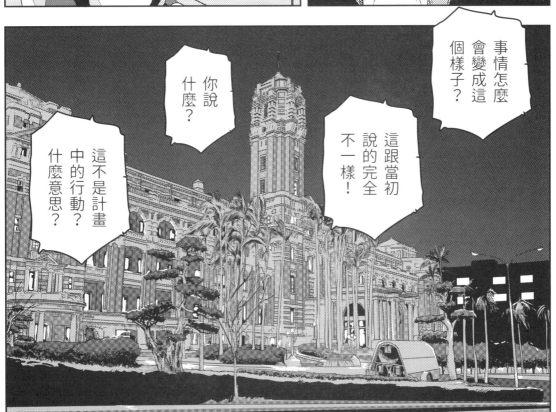

事情怎麼
會變成這
個樣子？

你說
什麼？

這跟當初
說的完全
不一樣！

這不是計畫
中的行動？
什麼意思？

我這邊也正在弄清楚到底怎麼回事？

還有、

反正這不是計畫中的行動！

我不是說過不准在非限定時間聯絡，你想讓全局搞砸嗎？

現在你們各國安單位一定會聯繫總統！

你想辦法給我拖延！

你…！

你這是強人所難！

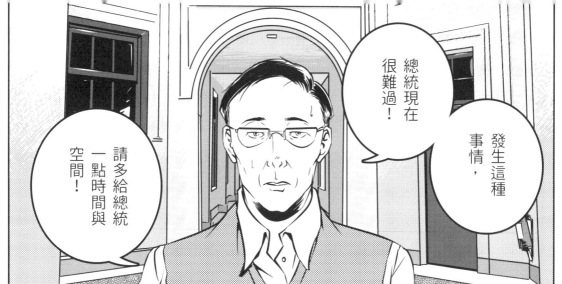

總統現在很難過！

發生這種事情，

請多給總統一點時間與空間！

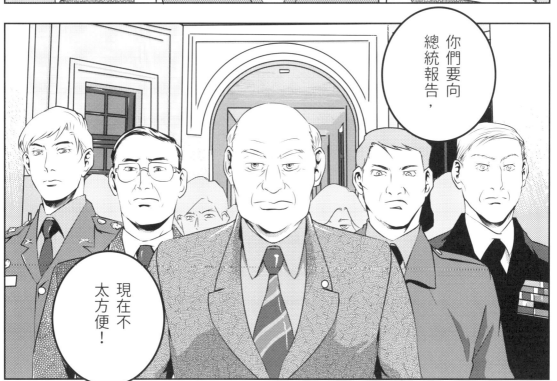

你們要向總統報告，

現在不太方便！

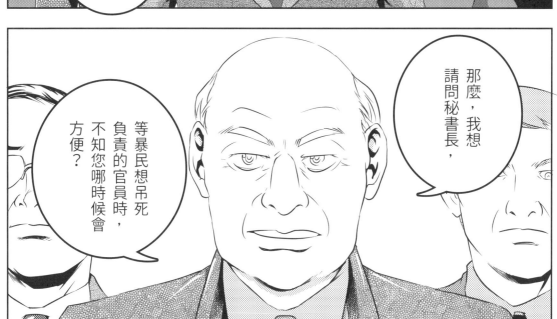

那麼，我想請問秘書長，

等暴民想吊死負責的官員時，不知您哪時候會方便？

我不懂院長，您的意思，

不就是負責國家安全的諸位嗎？

該負責的……

現在不是求助層峰擺脫責任的時候，

你們趕快回去處理吧！

其實還有一件事情電偵部門想了解……

秘書長，

你！你這是強人所難！

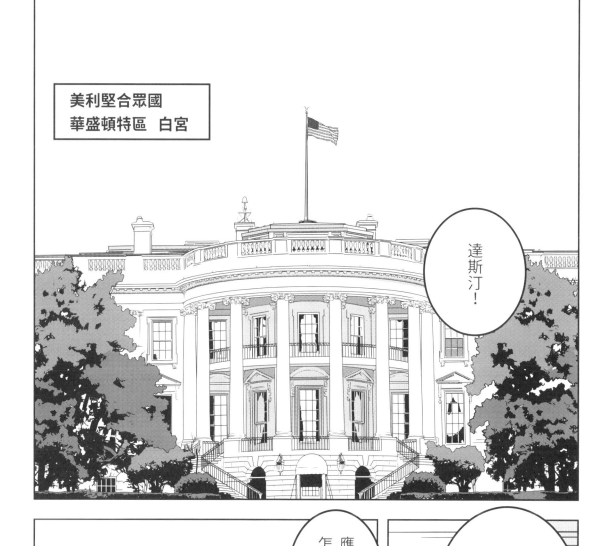

美利堅合眾國
華盛頓特區 白宮

達斯汀！

達斯汀！總統
看過剛才臺灣
那發生事情的
新聞了嗎？

應該還沒，
怎麼了？

讓總統看
新聞或
報導時，

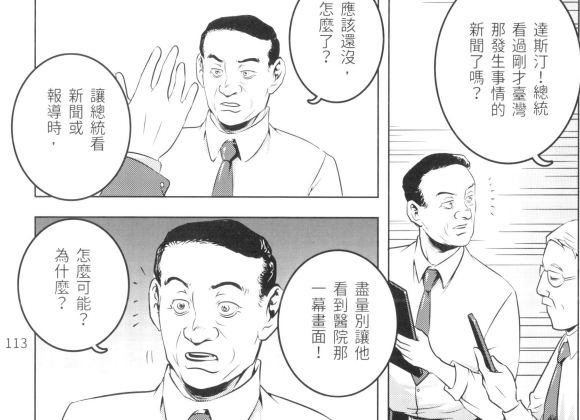

盡量別讓他
看到醫院那
一幕畫面！

怎麼可能？
為什麼？

我怕他看到聳動的畫面而一頭熱，

又加上那些弄臣的您愚而草率做出決定。

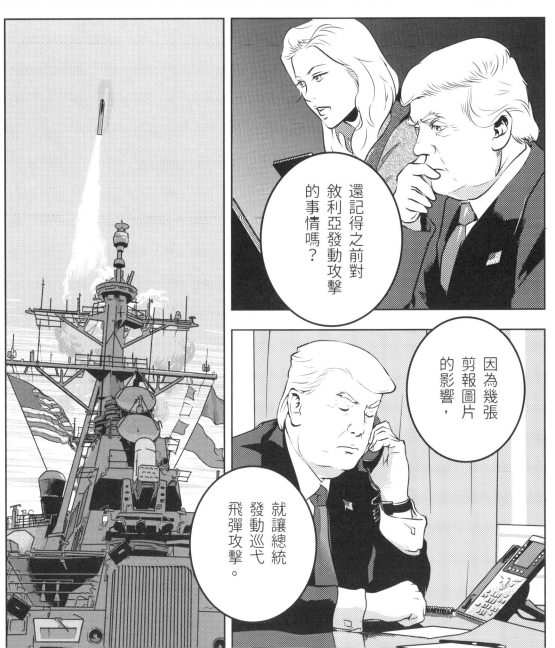

還記得之前對敘利亞發動攻擊的事情嗎？

因為幾張剪報圖片的影響，

就讓總統發動巡弋飛彈攻擊。

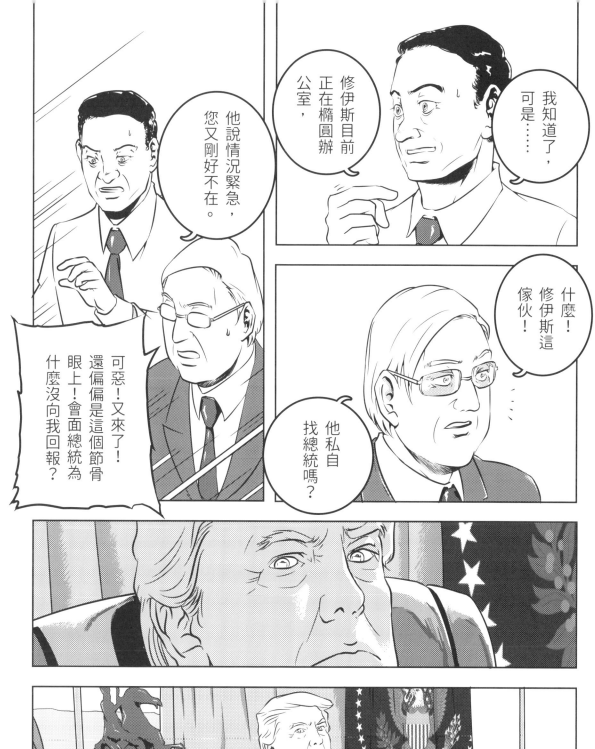

我知道了，可是……

修伊斯目前正在橢圓辦公室，

他說情況緊急，您又剛好不在。

什麼！修伊斯這傢伙！

他私自找總統嗎？

可惡！又來了！還偏偏是這個節骨眼上！會面總統為什麼沒向我回報？

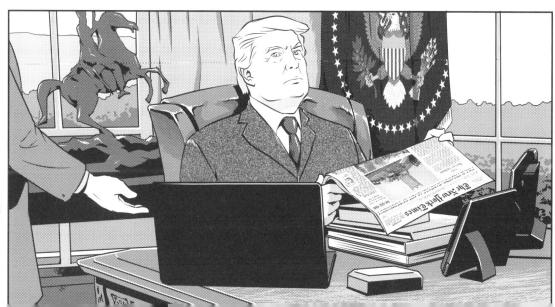

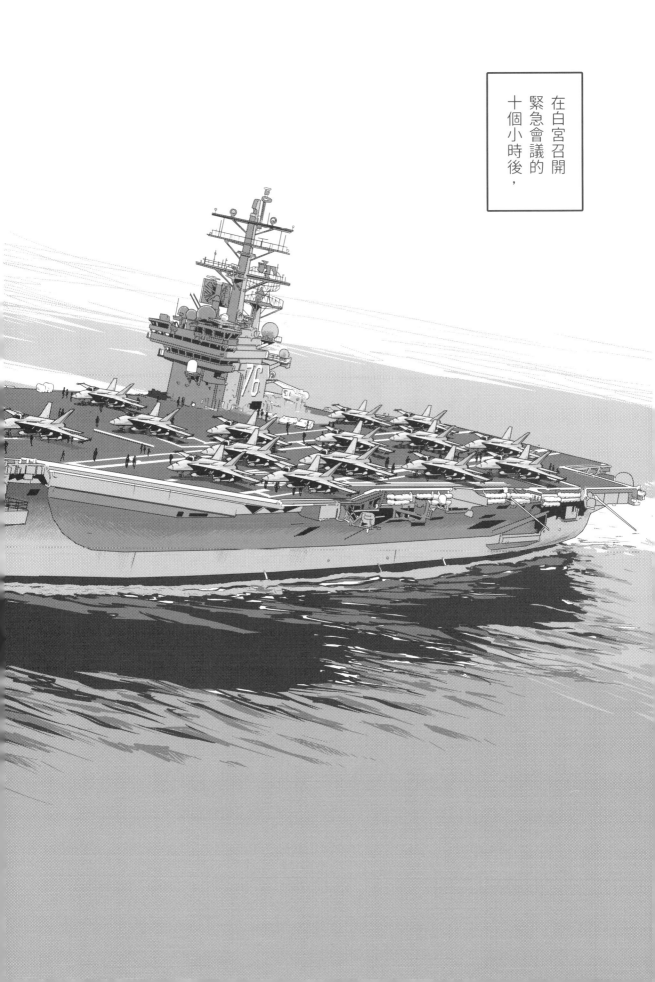

在白宮召開
緊急會議的
十個小時後，

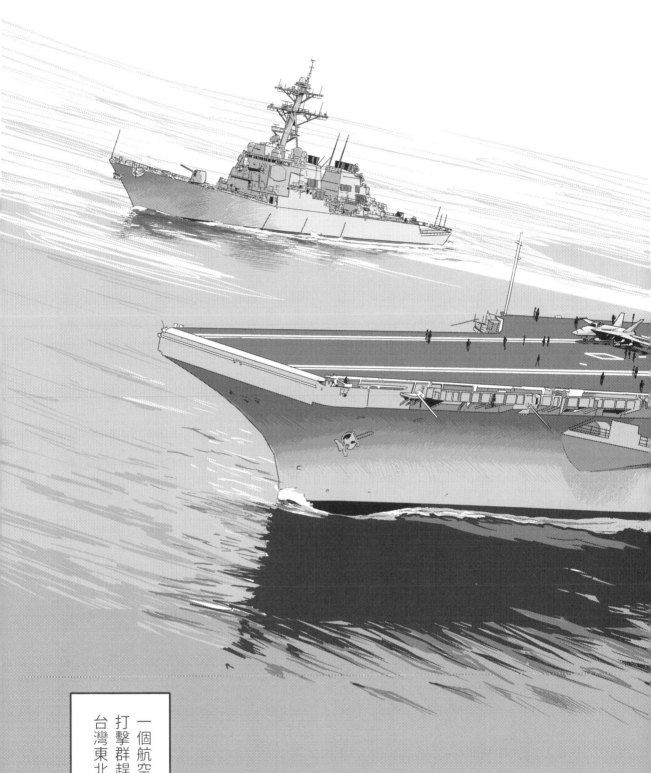

一個航空母艦
打擊群趕赴至
台灣東北待命。

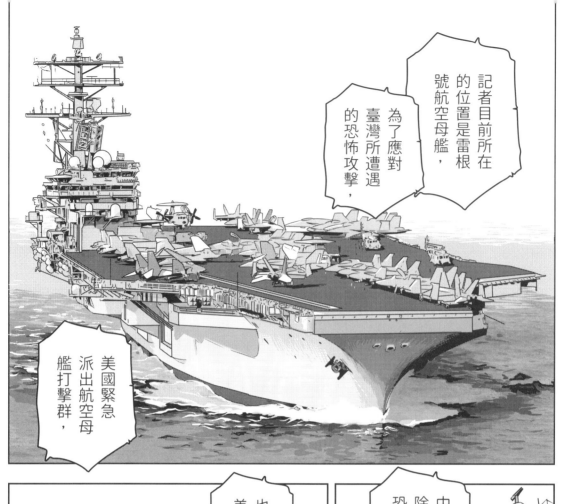

記者目前所在的位置是雷根號航空母艦，

為了應對臺灣所遭遇的恐怖攻擊，

美國緊急派出航空母艦打擊群，

中國方面表示除否認對臺灣的恐怖攻擊外，

也嚴厲譴責美國的行徑，

並認為此恐怖攻擊是美國所策畫，

乃美國為染指西太平洋，所刻意製造的陰謀。

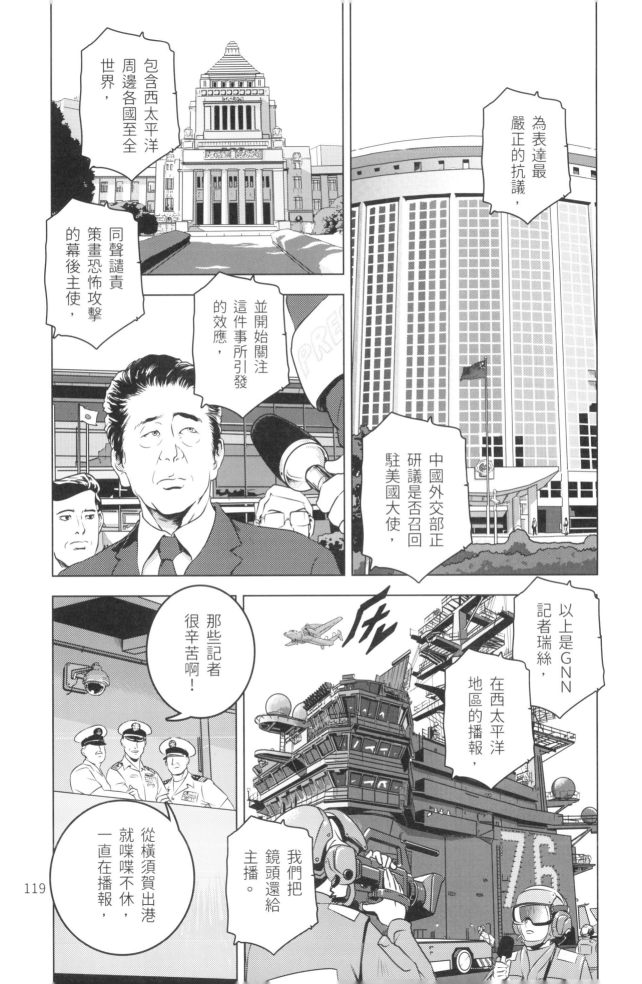

為表達最嚴正的抗議，

中國外交部正研議是否召回駐美國大使，

包含西太平洋周邊各國至全世界，

同聲譴責策畫恐怖攻擊的幕後主使，

並開始關注這件事所引發的效應，

以上是GNN記者瑞絲，在西太平洋地區的播報，

我們把鏡頭還給主播。

那些記者很辛苦啊！

從橫須賀出港就喋喋不休，一直在播報，

119

也難怪,

發生了這麼大的事件。

白宮戰略特種支援勤務小組?

怪了?

聽都沒聽過!

艦長,五角大廈有緊急通知!

現在清空甲板,要記者快點結束採訪離開那邊,

一架載特種部隊的重型直升機要降落了,

搞什麼?

120

基於作業安全因素，軍方通知暫停採訪！

好的，謝謝瑞絲！

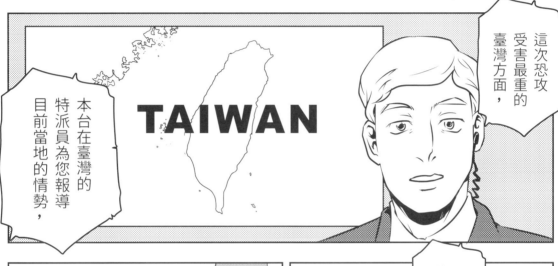

這次恐攻受害最重的臺灣方面，

本台在臺灣的特派員為您報導目前當地的情勢，

TAIWAN

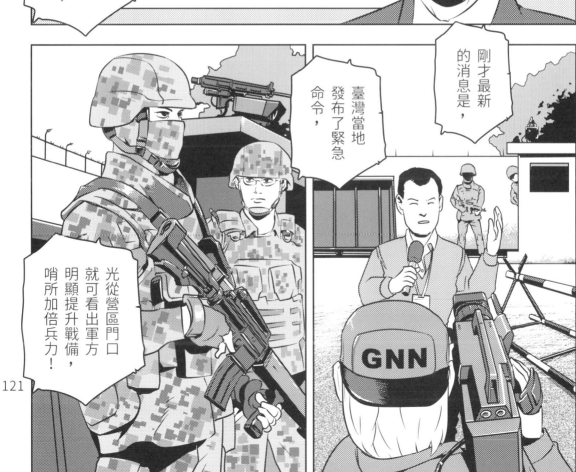

剛才最新的消息是，

臺灣當地發布了緊急命令，

光從營區門口就可看出軍方明顯提升戰備，哨所加倍兵力！

GNN

121

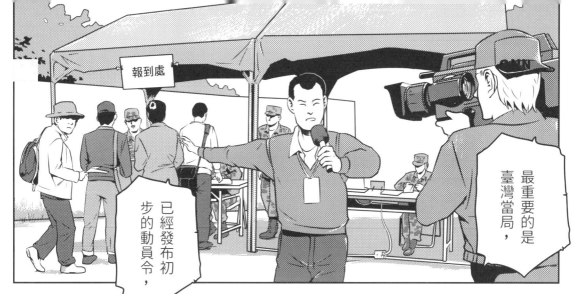

最重要的是臺灣當局，

已經發布初步的動員令，

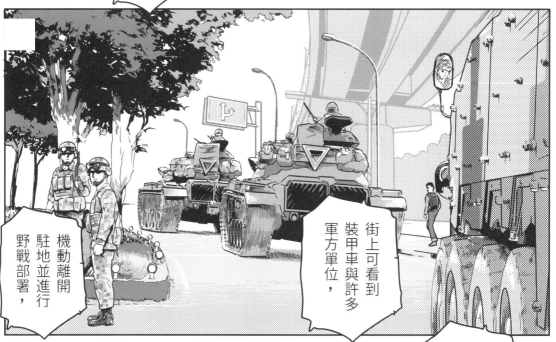

街上可看到裝甲車與許多軍方單位，

機動離開駐地並進行野戰部署，

幾個重要區域也開始進行軍事管制，

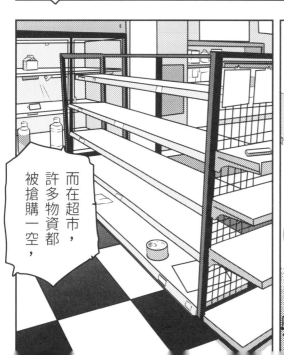

而在超市，許多物資都被搶購一空，

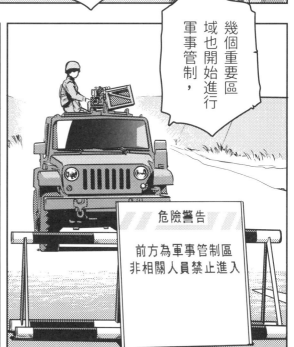

危險警告

前方為軍事管制區
非相關人員禁止進入

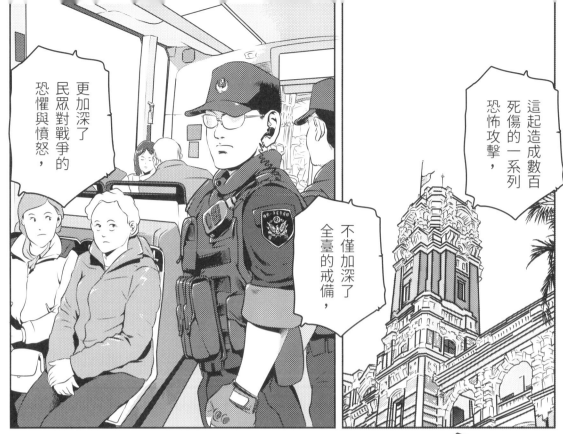

這起造成數百死傷的一系列恐怖攻擊，

不僅加深了全臺的戒備，

更加深了民眾對戰爭的恐懼與憤怒，

當局預測若情勢惡化下去，

不排除戒嚴的可能。

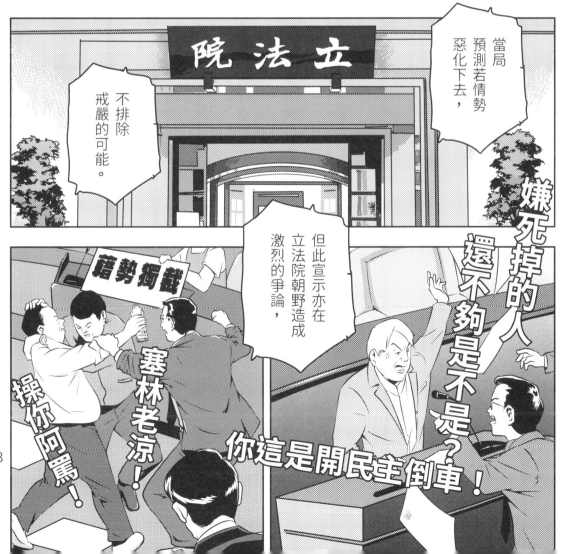

但此宣示亦在立法院朝野造成激烈的爭論，

嫌死掉的人還不夠是不是？

趁勢獨裁

塞林老涼！

操你阿罵！

你這是開民主倒車！

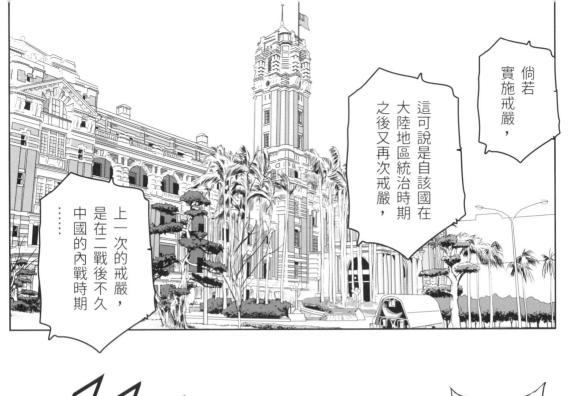

倘若實施戒嚴，

這可說是自該國在大陸地區統治時期之後又再次戒嚴，

上一次的戒嚴，是在二戰後不久中國的內戰時期……

混帳！

北京海淀區 八一大樓

為什麼沒有掌控這些團體的行動？

小小臺灣島上的情報都搞不清楚？

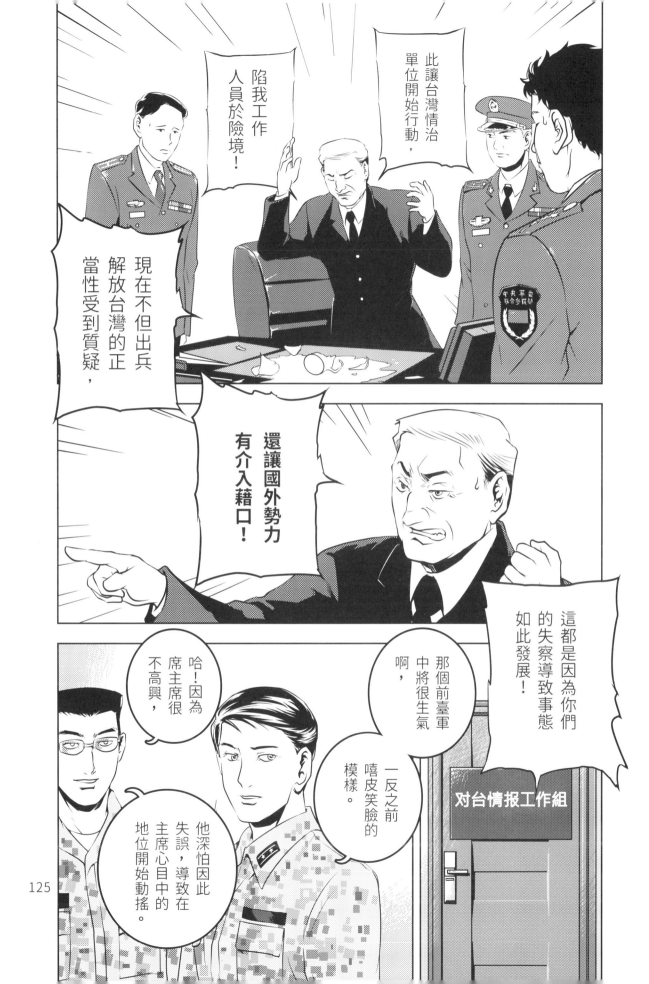

現在臺灣的各潛伏單位有回報嗎?

是,目前有些混亂,

由於臺灣當局升級強化了查緝手段,

以免遭到偵測。

目前潛伏臺灣的各單位暫時停止回報,

可能有些邊緣團體已經遭到逮捕,

但核心單位目前尚可運作。

126

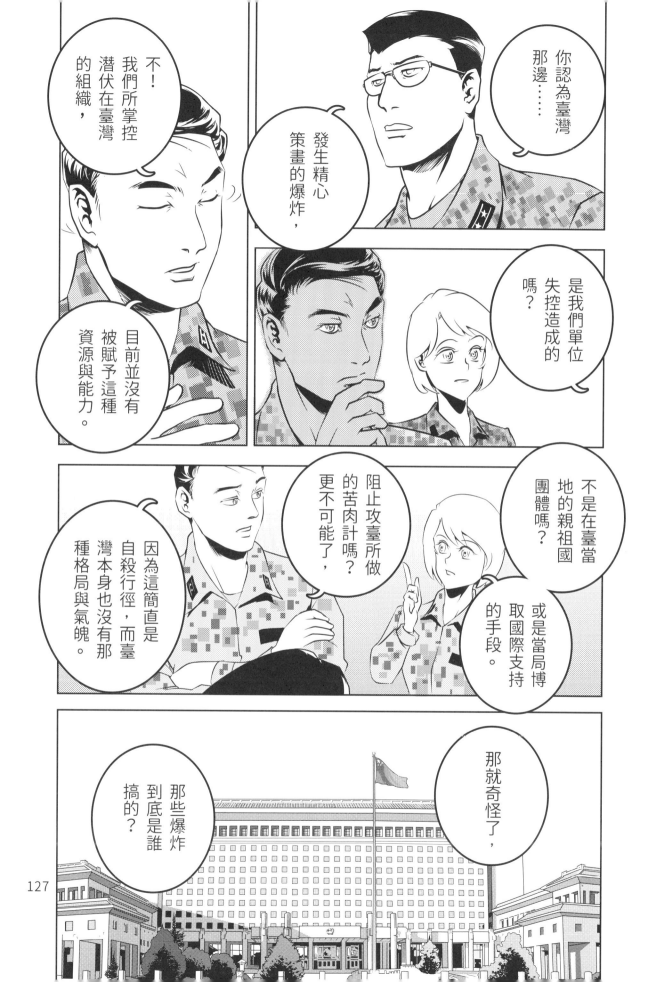

127

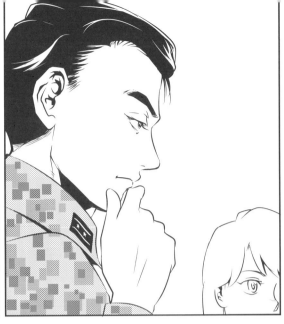

就結果論，目前的確……使得我們攻臺處在不利狀況。

臺灣？美國？拿自己或盟友的民眾性命來佈局？他們敢嗎？

如果不是他們……

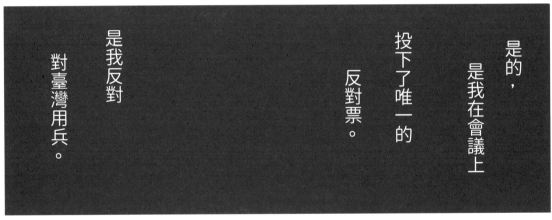

是的，是我在會議上投下了唯一的反對票。

是我反對對臺灣用兵。

128

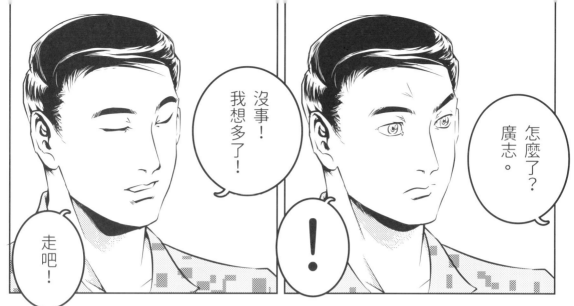

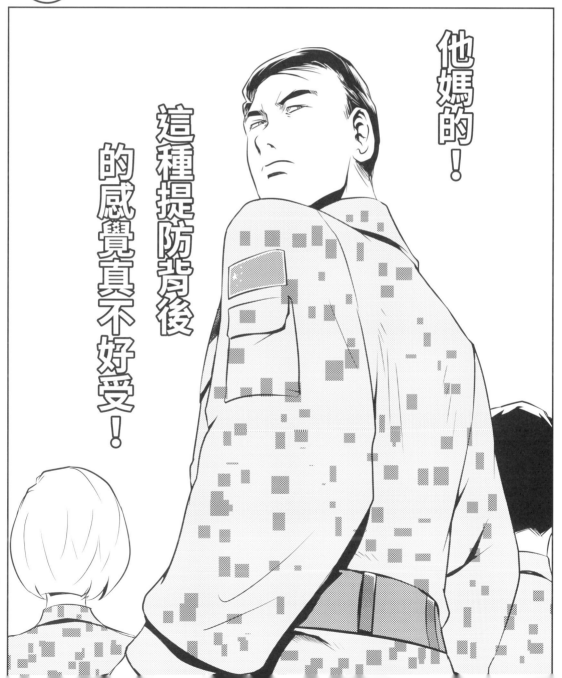

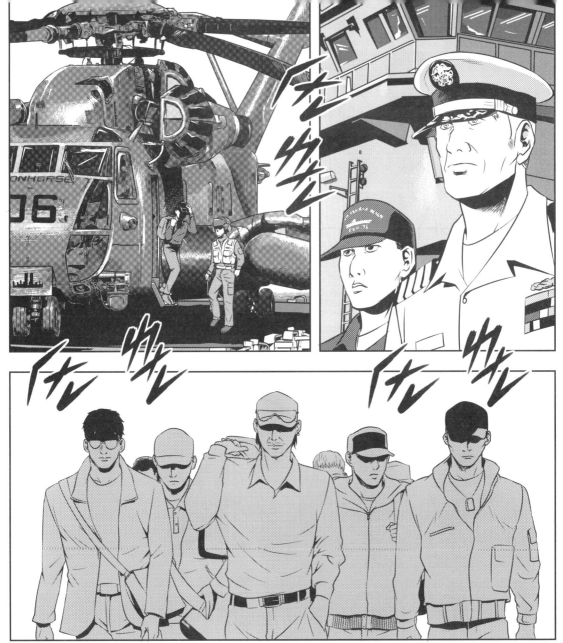

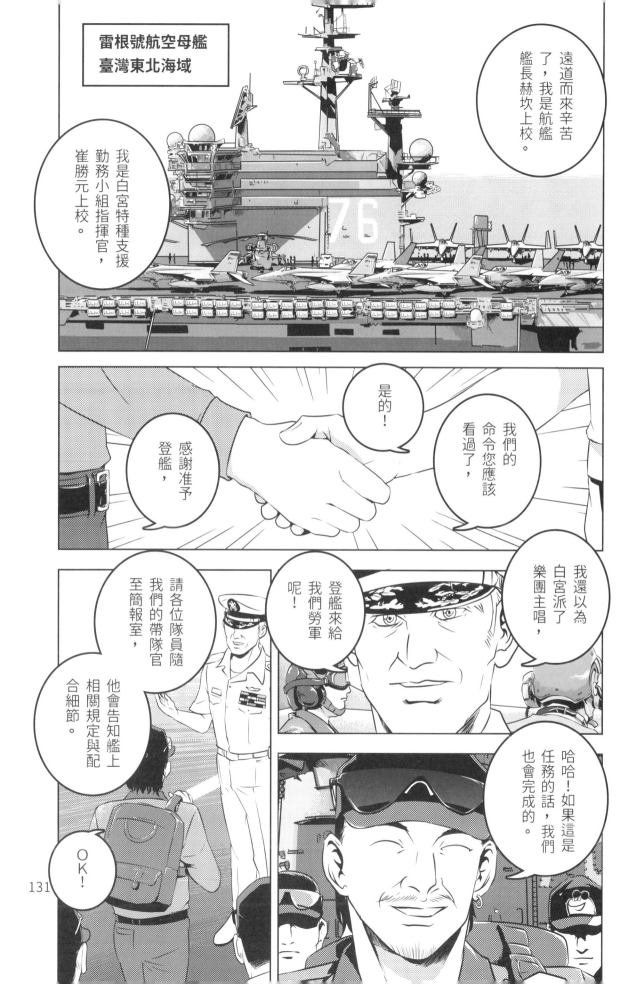

雷根號航空母艦
臺灣東北海域

遠道而來辛苦了，我是航艦艦長赫坎上校。

我是白宮特種支援勤務小組指揮官，崔勝元上校。

感謝准予登艦，

是的！

我們的命令您應該看過了，

我還以為白宮派了樂團主唱，登艦來給我們勞軍呢！

哈哈！如果這是任務的話，我們也會完成的。

請各位隊員隨我們的帶隊官至簡報室，他會告知艦上相關規定與配合細節。

OK！

艦長，

有一些奇怪的狀況……

什麼?他們不是從沖繩趕過來的嗎?

從臺灣?

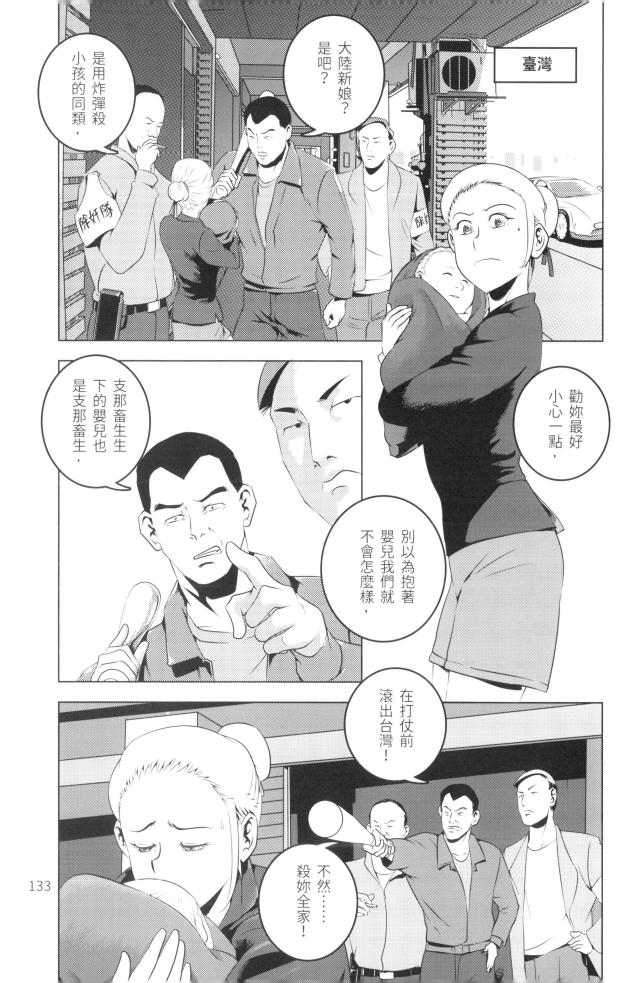

133

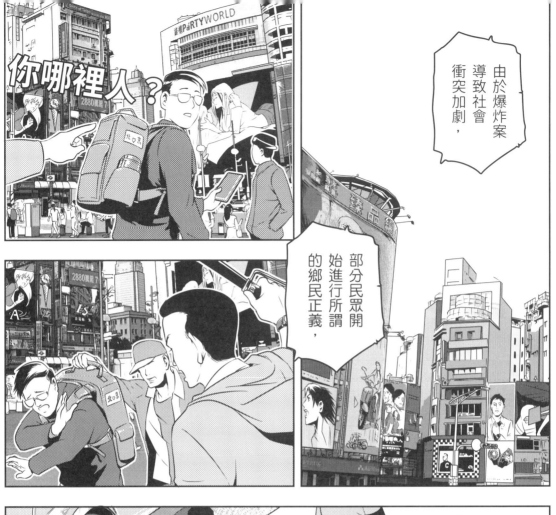

你哪裡人？

由於爆炸案導致社會衝突加劇，

部分民眾開始進行所謂的鄉民正義，

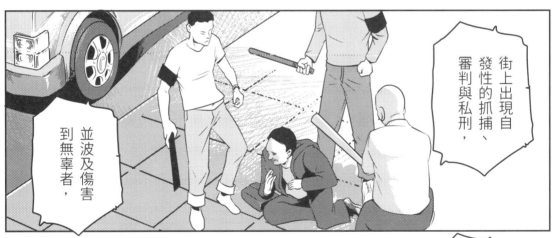

街上出現自發性的抓捕、審判與私刑，

並波及傷害到無辜者，

政府呼籲民眾保持冷靜，

這些行為都已經違反法律。

134

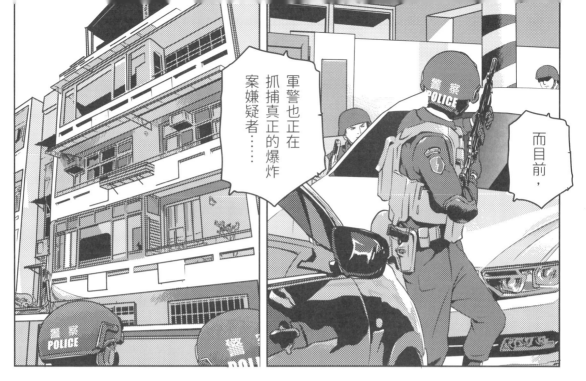

而目前，

軍警也正在抓捕真正的爆炸案嫌疑者……

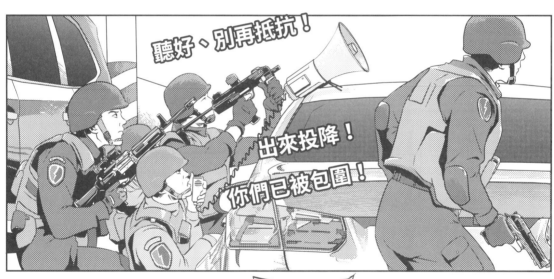

聽好、別再抵抗！

出來投降！

你們已被包圍！

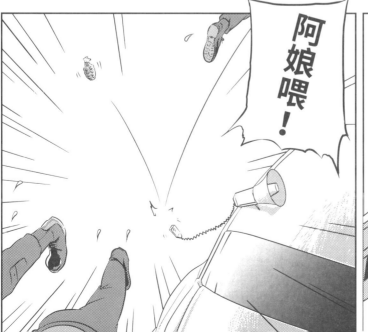

阿娘喂！

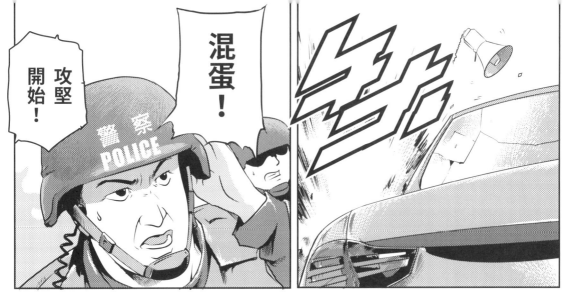

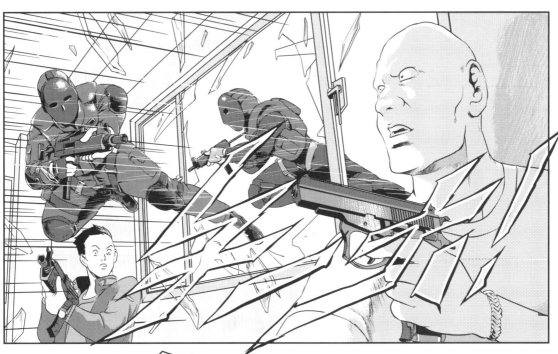

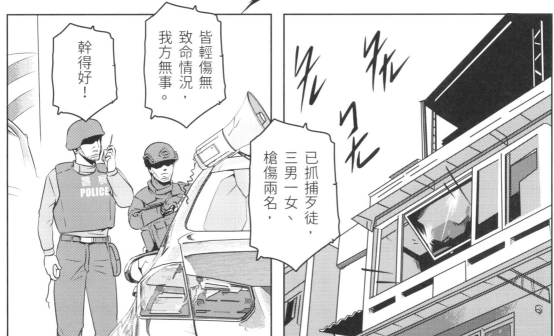

感謝特勤隊的協助！

沒什麼，小事一椿！

警察
POLICE

警察
POLICE

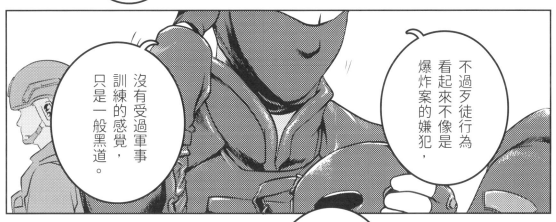

不過歹徒行為看起來不像是爆炸案的嫌犯，

沒有受過軍事訓練的感覺，只是一般黑道。

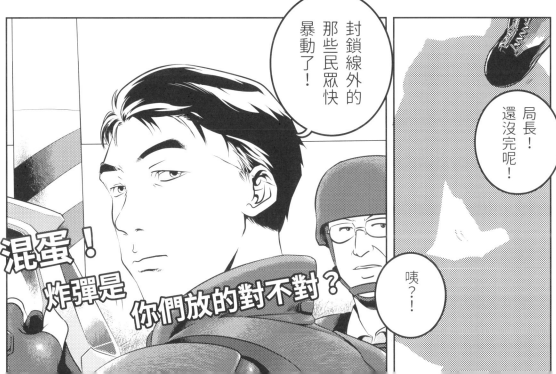

封鎖線外的那些民眾快暴動了！

局長！還沒完呢！

咦?!

混蛋！
炸彈是你們放的對不對？

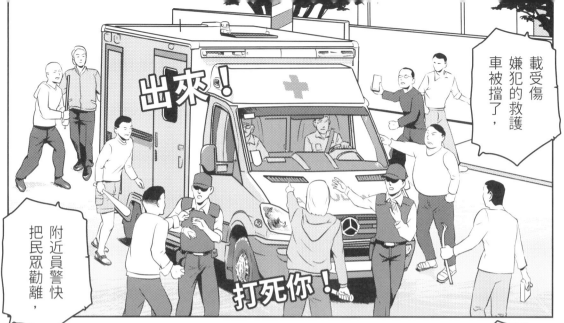

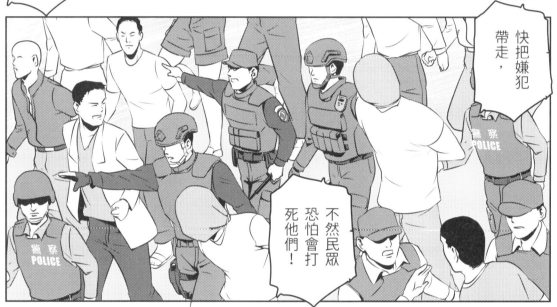

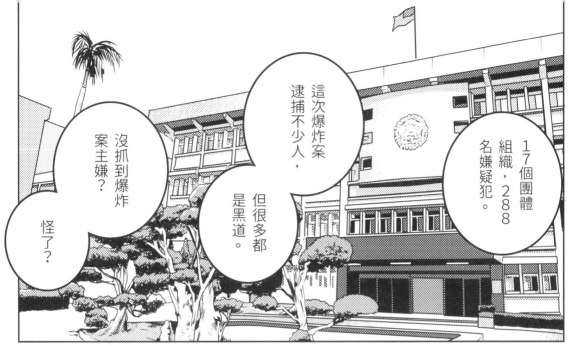

這次爆炸案逮捕不少人，但很多都是黑道。

17個團體組織，288名嫌疑犯。

沒抓到爆炸案主嫌？

怪了？

沒跡象？

策畫這麼大的恐怖攻擊，一定動用不少人力與資源，

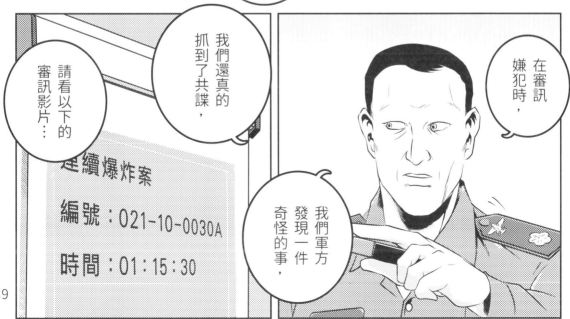

請看以下的審訊影片：

我們還真的抓到了共謀，

在審訊嫌犯時，

我們軍方發現一件奇怪的事，

連續爆炸案

編號：021-10-0030A

時間：01：15：30

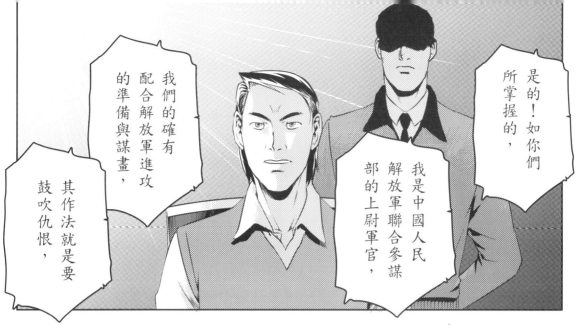

是的！如你們所掌握的，

我是中國人民解放軍聯合參謀部的上尉軍官，

我們的確有配合解放軍進攻的準備與謀畫，

其作法就是要鼓吹仇恨，

藉由引發島內的激化矛盾，

進而破壞弱化你們的團結，

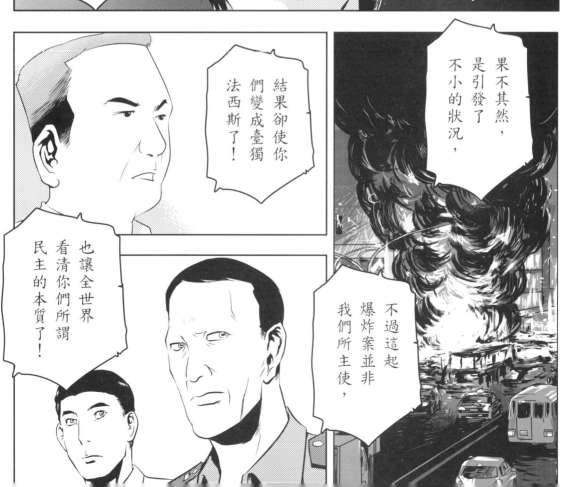

果不其然，是引發了不小的狀況，

不過這起爆炸案並非我們所主使，

結果卻使你們變成臺獨法西斯了！

也讓全世界看清你們所謂民主的本質了！

140

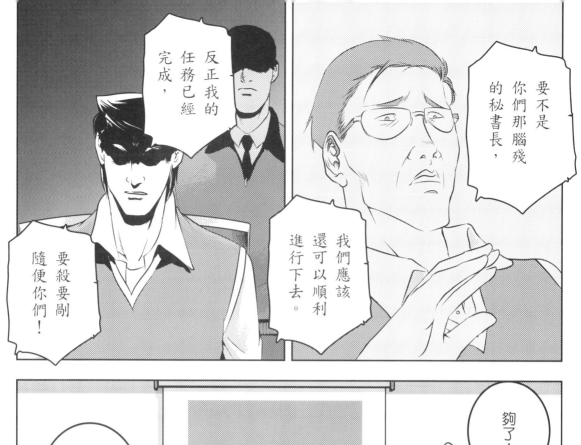

要不是你們那腦殘的秘書長，

反正我的任務已經完成，

我們應該還可以順利進行下去。

要殺要剮隨便你們！

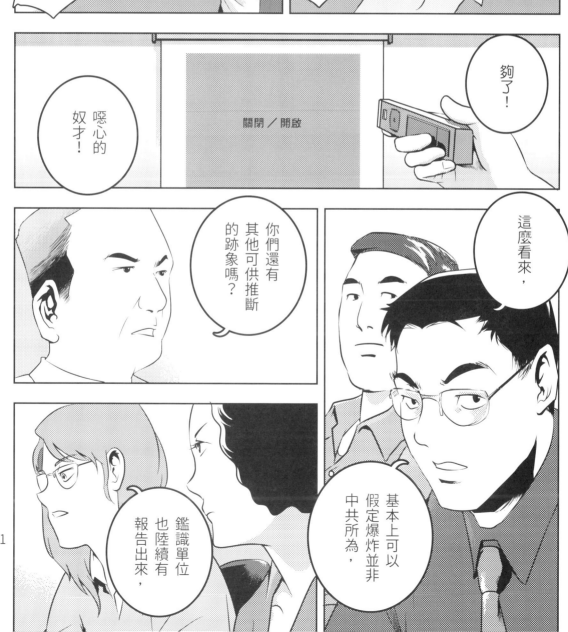

夠了！

噁心的奴才！

關閉／開啟

你們還有其他可供推斷的跡象嗎？

這麼看來，

基本上可以假定爆炸並非中共所為，

鑑識單位也陸續有報告出來，

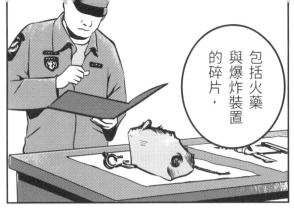

包括火藥與爆炸裝置的碎片，

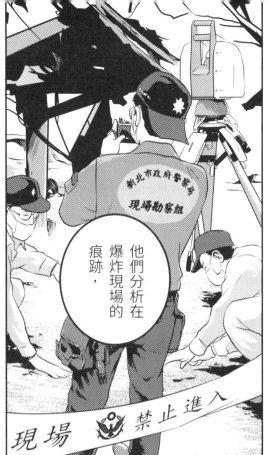

他們分析在爆炸現場的痕跡，

發現殘留少量的稀有化學物質，

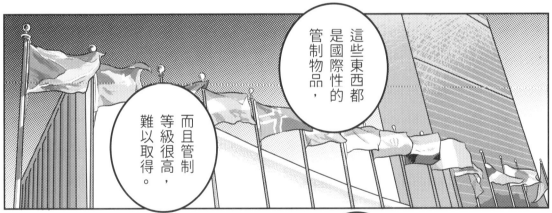

這些東西都是國際性的管制物品，

而且管制等級很高，難以取得。

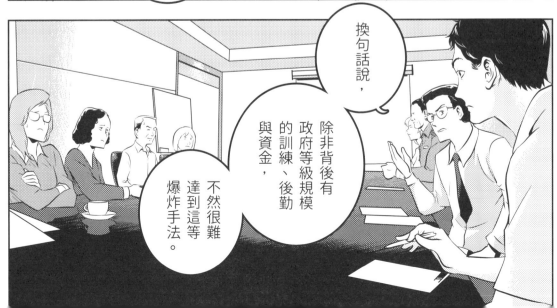

換句話說，

除非背後有政府等級規模的訓練、後勤與資金，

不然很難達到這等爆炸手法。

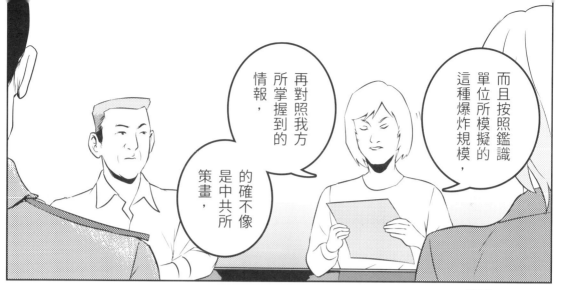

而且按照鑑識單位所模擬的這種爆炸規模，

再對照我方所掌握到的情報，的確不像是中共所策畫，

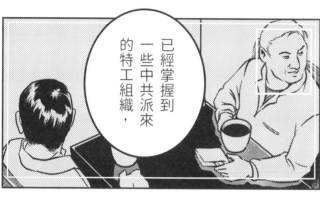

已經掌握到一些中共派來的特工組織，

因為在爆炸案之前，包括軍方等各情報機構，

並且一直對其進行監控，

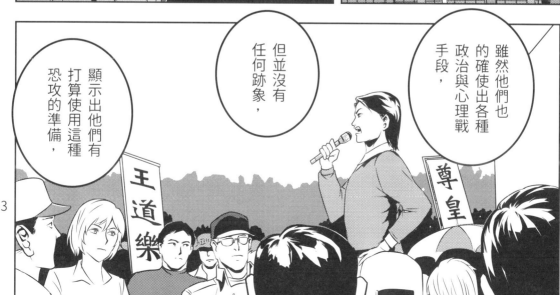

雖然他們也的確使出各種政治與心理戰手段，

但並沒有任何跡象，

顯示出他們有打算使用這種恐攻的準備，

王道樂

尊皇

但策畫爆炸者與其說是一般的激進團體，

不如說對方是特種部隊也不為過。

可如果不是中共的話，

那又是哪國的特種部隊呢？

嗯……

北京海淀區 八一大樓

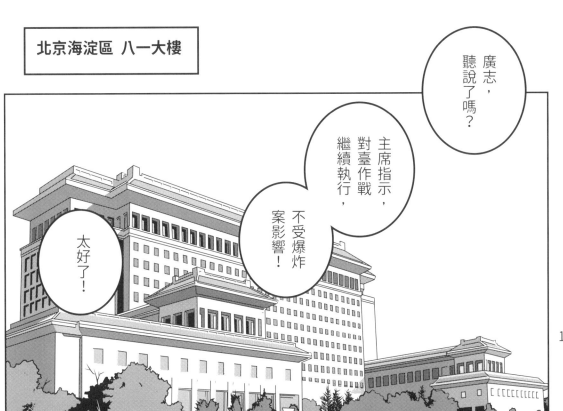

廣志，聽說了嗎？

主席指示，對臺作戰繼續執行，不受爆炸案影響！

太好了！

144

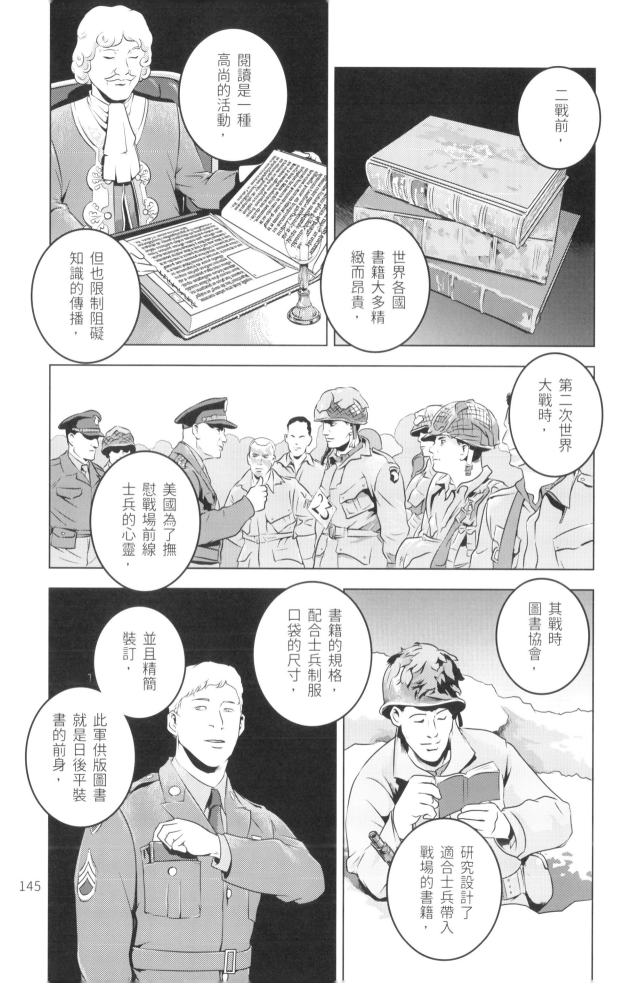

隨著美國大兵轉戰於世界各地，這種方便閱讀的書籍也散播了出去，

戰爭本身雖然殘酷，卻能促進知識推廣，

也能提升文明進程，所以說戰爭也並不是一無是處。

老袁啊，每當您有問題時，總會訴說一段故事。

您是不是想問什麼？

146

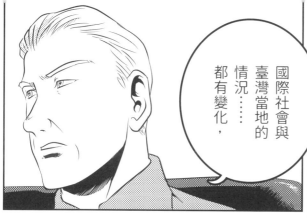

您是繼續對臺作戰了，但是目前……

國際社會與臺灣當地的情況……都有變化，

對臺作戰執行，在外交政治上，變得比較不利。

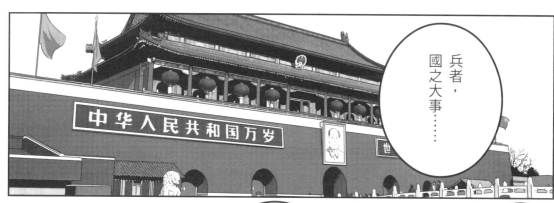

中华人民共和国万岁

兵者，國之大事……

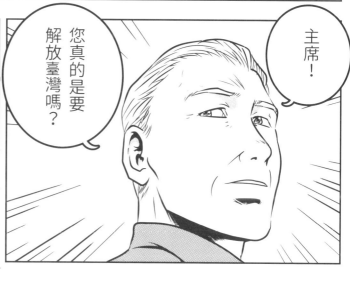

主席！

您真的是要解放臺灣嗎？

Act-4
最惡劣的發展

主席，

您是真的要解放臺灣？

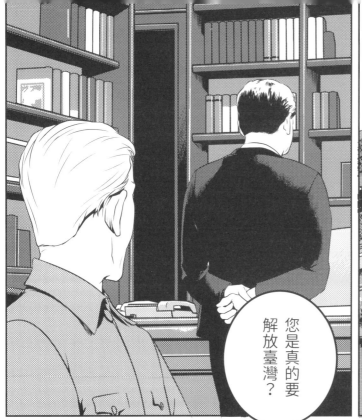

……還是

出了什麼嚴重的事情？

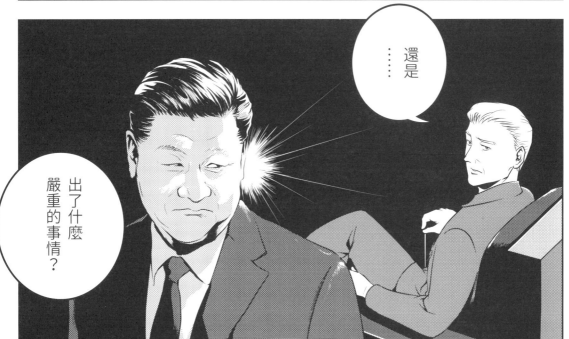

……不久前

在秦城的那幫餘孽，

全部失蹤了……

中華人民共和國
遼寧省　大連市港區海濱

兒子
你看！

哇！

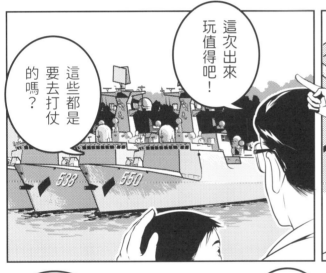

這次出來
玩值得吧！

這些都是
要去打仗
的嗎？

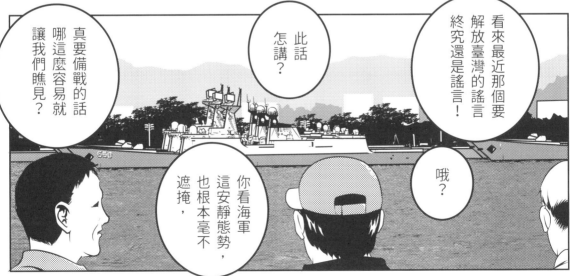

看來最近那個要
解放臺灣的謠言
終究還是謠言！

哦？

此話
怎講？

真要備戰的話
哪這麼容易就
讓我們瞧見？

你看海軍
這安靜態勢，
也根本毫不
遮掩，

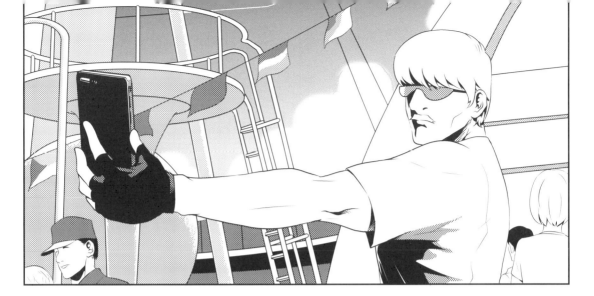

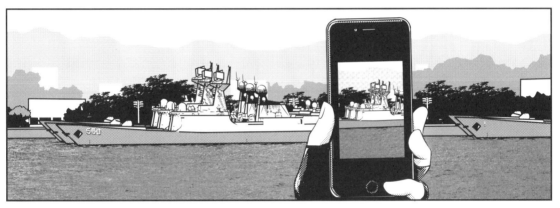

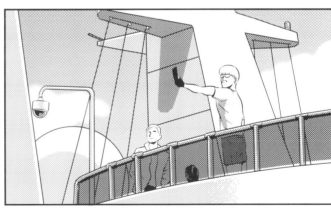

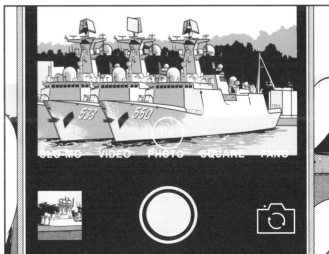

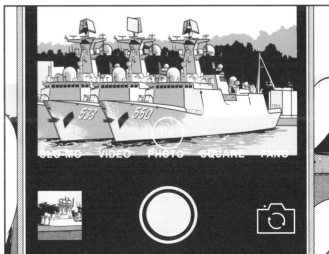SLO-MO　VIDEO　PHOTO　SQUARE　PANO

153

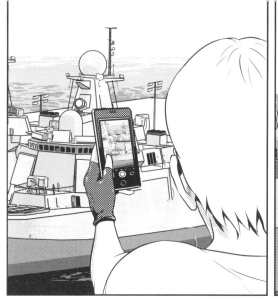
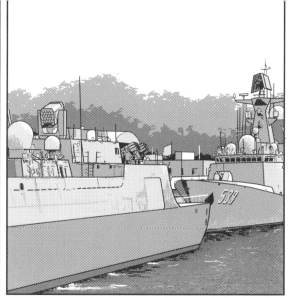

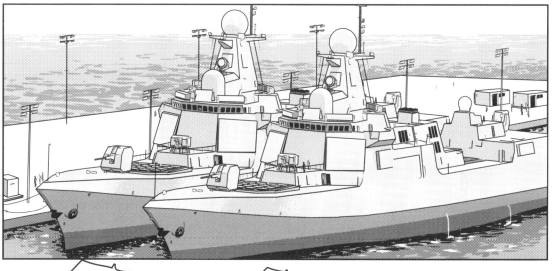

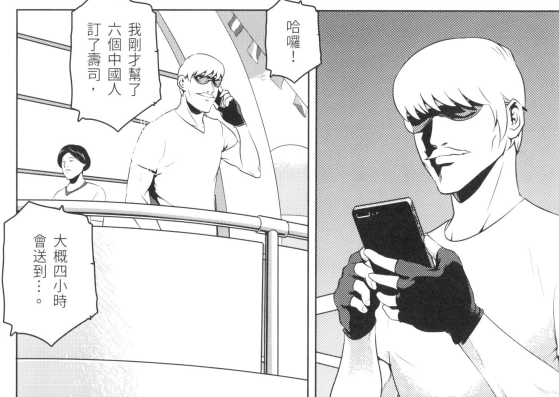

哈囉!

我剛才幫了六個中國人訂了六個壽司,

大概四小時會送到⋯。

你送多少壽司？

二十四顆壽司。

全部送完是吧？

送完就全部收攤！這廚房以後不要了！

了解！

昆西的南方分店剛才也找到客戶了，

這送壽司的工作怎樣？

將有得我們忙了，

嘿嘿！頗舒服…。

現在你先不用急著回來。

反正DARPA背後的老闆資金雄厚！

就好好享受吧！

了解！

156

昌平那邊還有一些官員失蹤，包括許多將官。

自國家主席任期制無限延長後，

一直有人在背著黨中央，搞一些狀況！

江派、團派餘孽⋯⋯是嗎？

他們想把您搞下台！

於是您就來個對內對外都能一石數鳥的計策？

策畫渡海攻臺，運用這個行動抓緊軍方，

撈出那些黨內軍中裡面的一些陰謀分子，

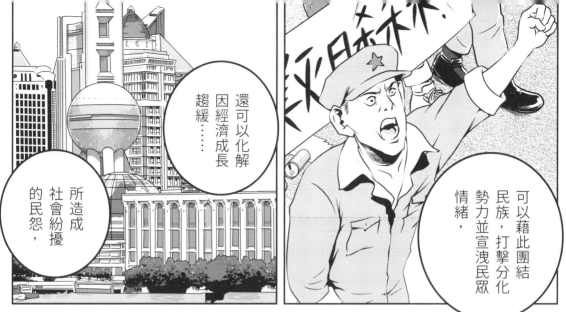

還可以化解因經濟成長趨緩……

所造成社會紛擾的民怨，

可以藉此團結民族，打擊分化勢力並宣洩民眾情緒，

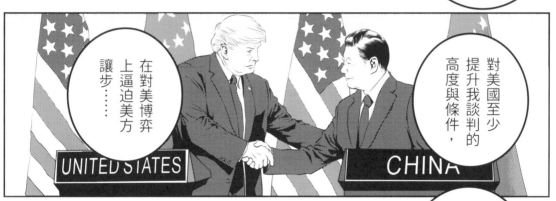

在對美博弈上逼迫美方讓步……

對美國至少提升我談判的高度與條件，

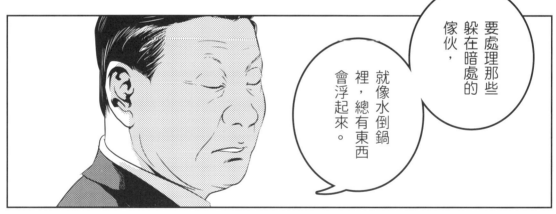

要處理那些躲在暗處的傢伙，就像水倒鍋裡，總有東西會浮起來。

而果然有東西浮起來了，

是吧？

也因此，您穿著防彈背心，

即便是在自己的辦公室內？

是已經有一些耳語，

要我提防背後⋯

除了投反對票的您老袁以外，

自那次對臺用兵的投票後，

我就開始這麼做了。

我很難判斷其他常委的想法。

袁老您退休了，算是安全下莊，在行動上反而比較能不引人注意。

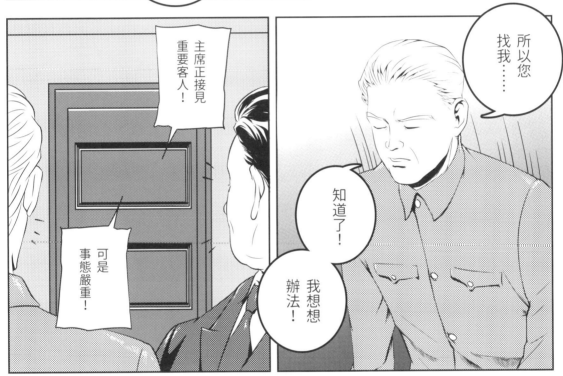

所以您找我……

主席正接見重要客人！

可是事態嚴重！

知道了！

我想想辦法！

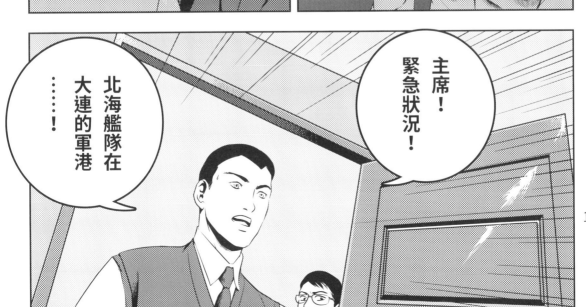

主席！緊急狀況！

北海艦隊在大連的軍港……！

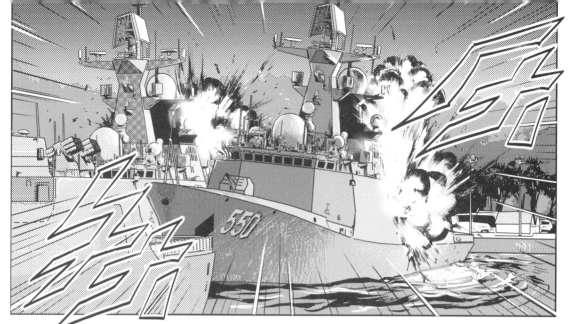

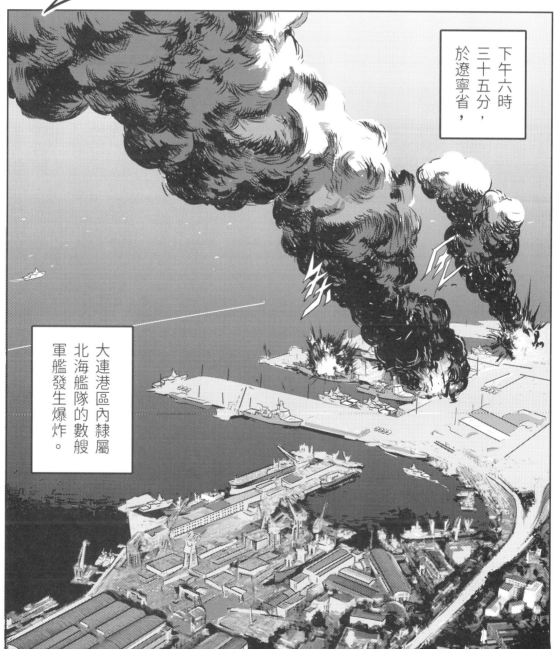

下午六時三十五分，於遼寧省，

大連港區內隸屬北海艦隊的數艘軍艦發生爆炸。

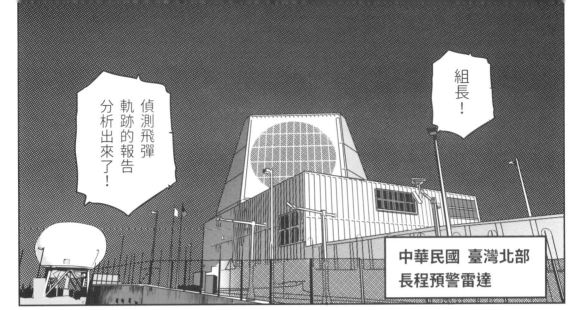

組長！

偵測飛彈軌跡的報告分析出來了！

中華民國 臺灣北部
長程預警雷達

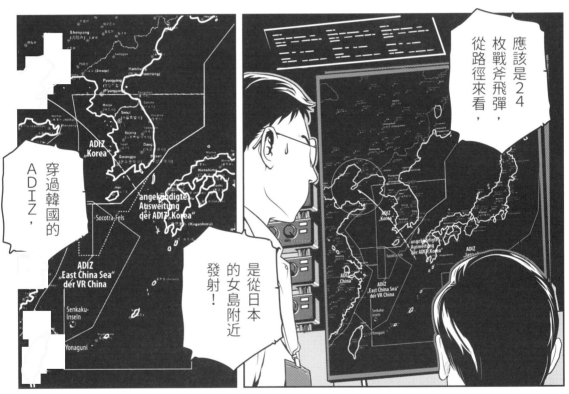

應該是24枚戰斧飛彈，從路徑來看，

穿過韓國的ADIZ，

是從日本的女島附近發射！

再進入黃海擊中位於大連港區的軍艦！

但是女島該處附近確認沒有任何機艦！

南海！

又有警報！

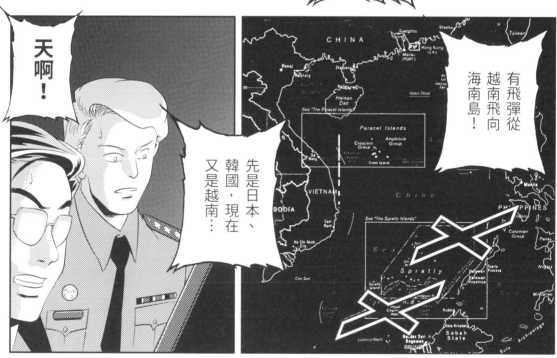

天啊！

有飛彈從
越南飛向
海南島！

先是日本、
韓國，現在
又是越南…

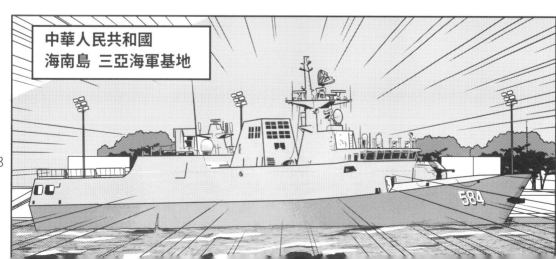

中華人民共和國
海南島 三亞海軍基地

584

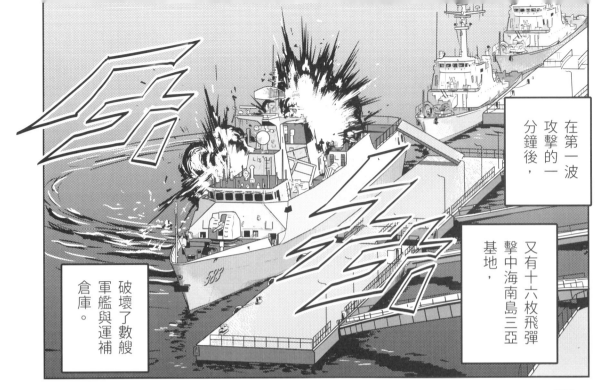

在第一波攻擊的一分鐘後，

又有十六枚飛彈擊中海南島三亞基地，

破壞了數艘軍艦與運補倉庫。

哈哈！

昆西這傢伙竟然還留在原地攝影啊，

為記錄這歷史性的一刻。

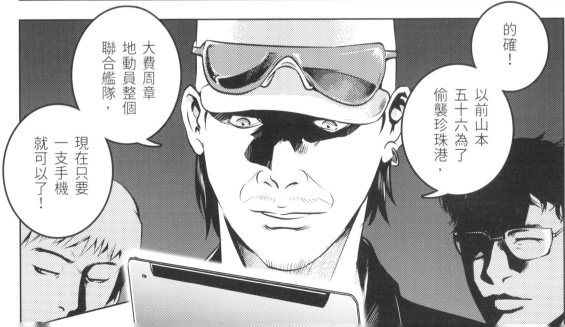

的確！以前山本五十六為了偷襲珍珠港，

大費周章地動員整個聯合艦隊，

現在只要一支手機就可以了！

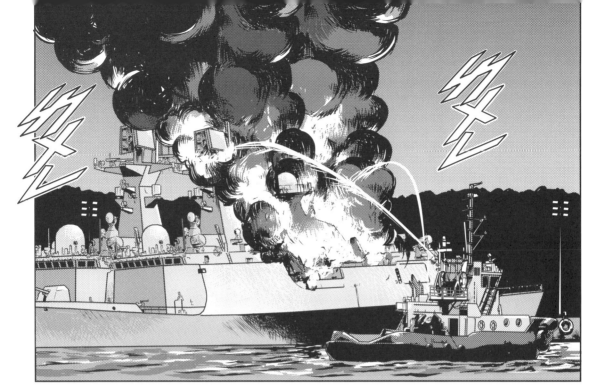

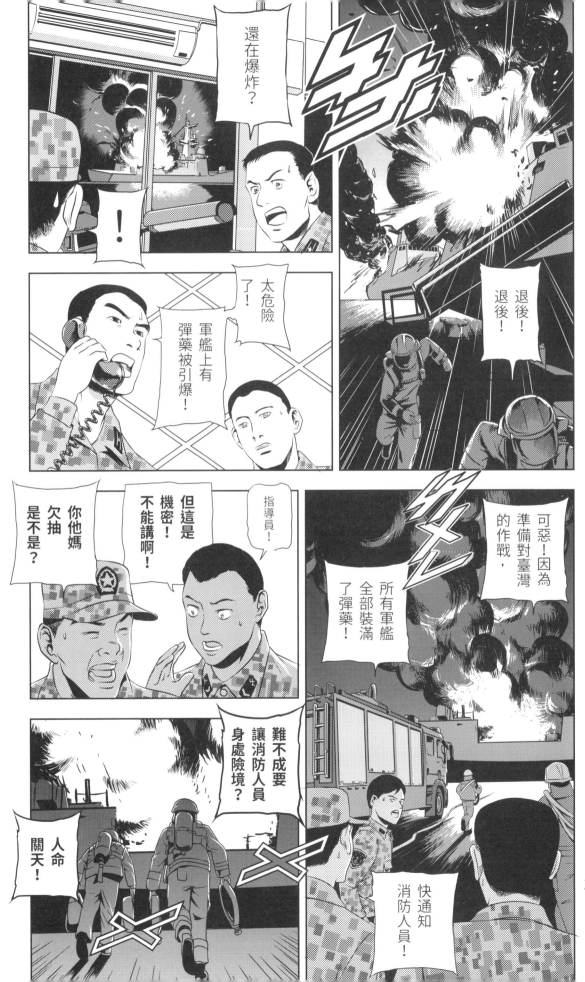

166

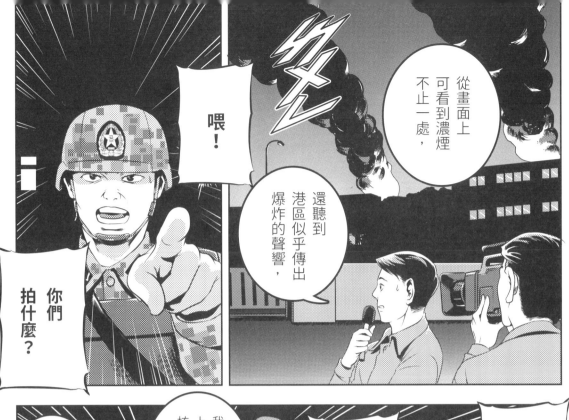

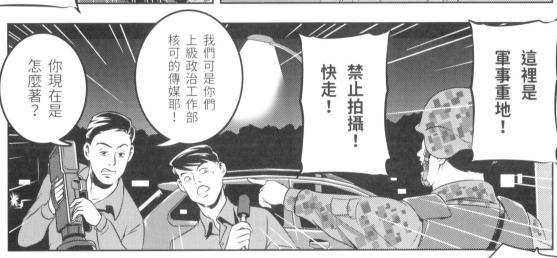

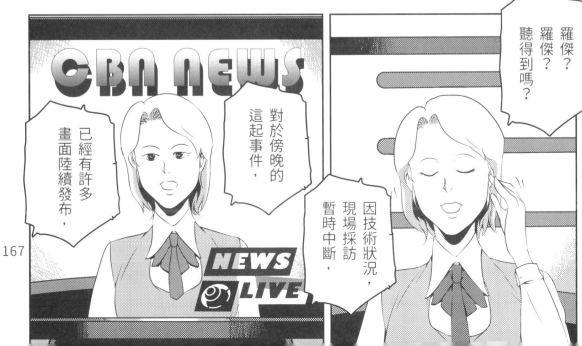

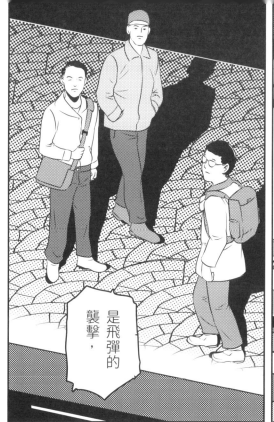

是飛彈的襲擊，

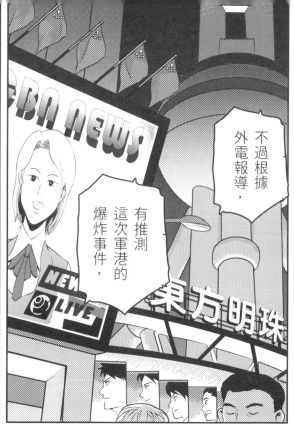

不過根據外電報導，

有推測這次軍港的爆炸事件，

CBA NEWS

NEW LIVE

東方明珠

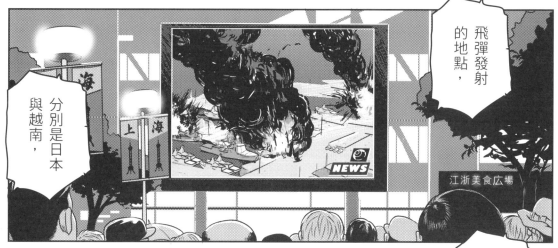

飛彈發射的地點，

分別是日本與越南，

海 上海

江浙美食広場

NEWS

日本鬼子！

狗日的！

還用得著說明什麼？

詳細情況，

稍待軍方會進行說明。

168

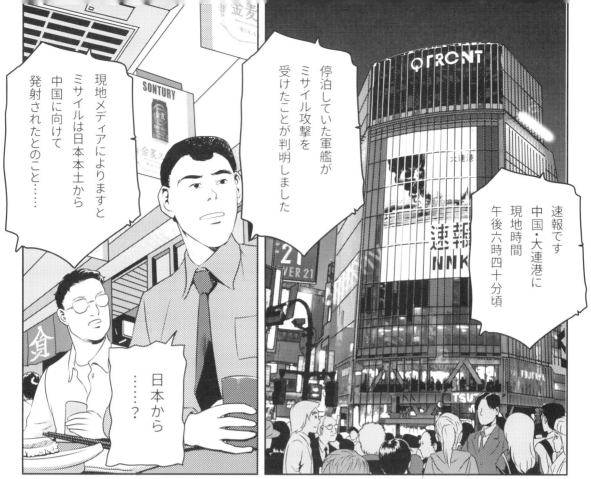

速報です
中国・大連港に
現地時間
午後六時四十分頃

停泊していた軍艦が
ミサイル攻撃を
受けたことが判明しました

現地メディアによりますと
ミサイルは日本本土から
中国に向けて
発射されたとのこと……

……日本から
……？

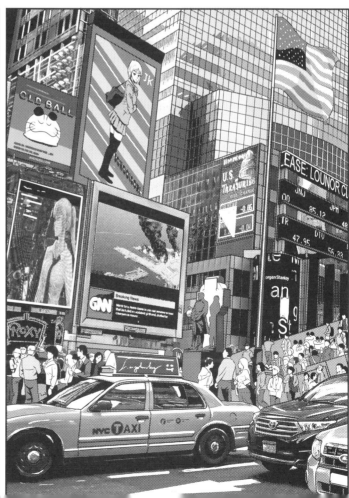

這哪裡是意外？

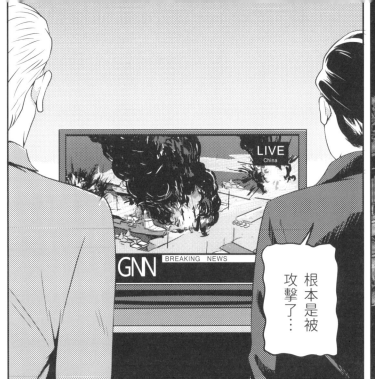

根本是被攻擊了…

LIVE
China

GNN BREAKING NEWS

期間管制國內相關言論！

了解！

立刻掌握情況！

召集所有常委開會，

只有美國……

才有這種本事！

對吧？

老袁，

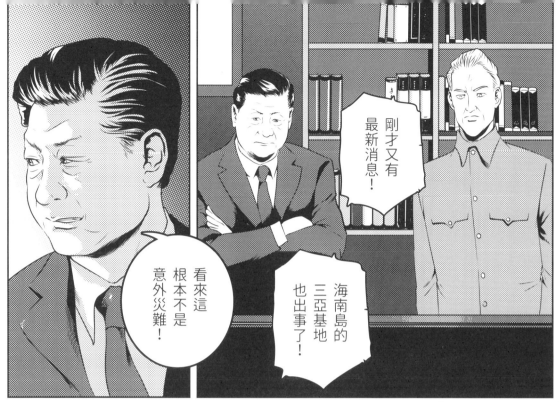

剛才又有最新消息！

海南島的三亞基地也出事了！

看來這根本不是意外災難！

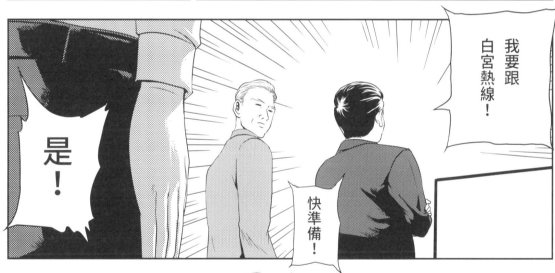

我要跟白宮熱線！

是！

快準備！

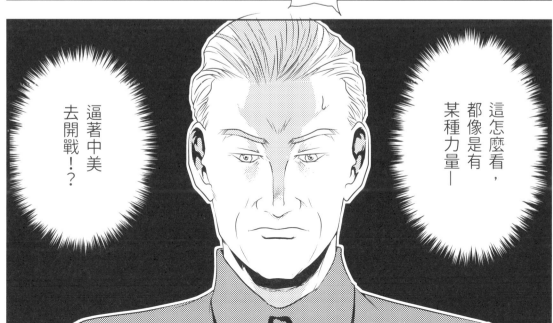

這怎麼看，都像是有某種力量──

逼著中美去開戰！？

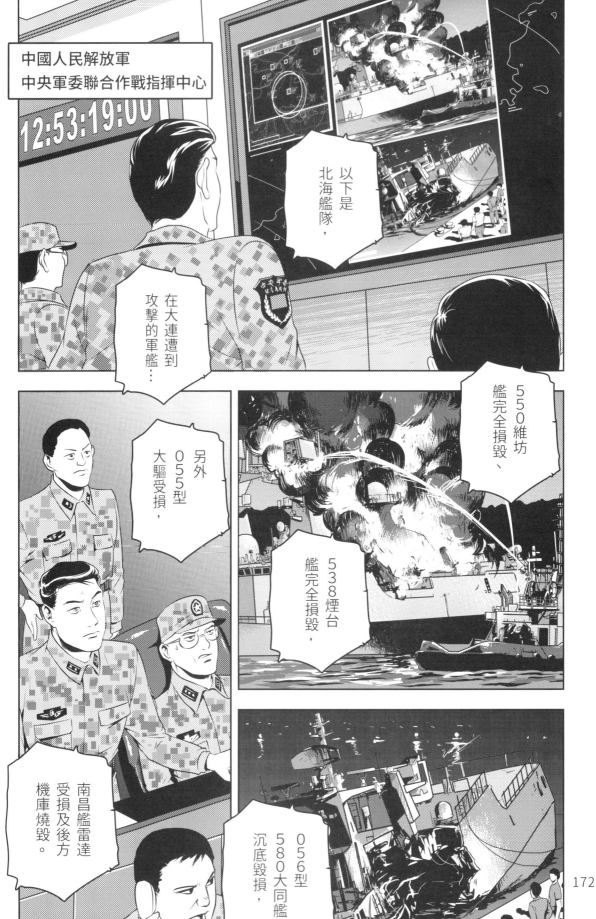

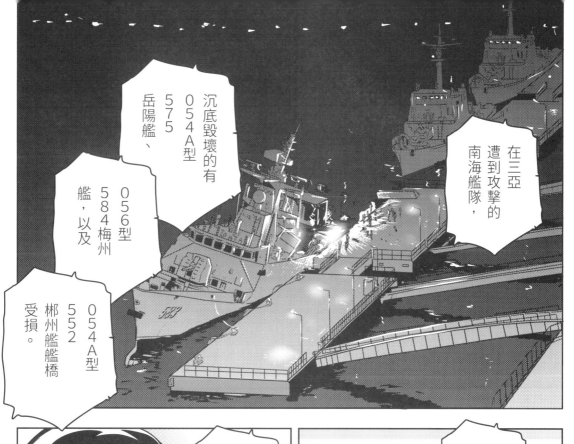

在三亞遭到攻擊的南海艦隊，

沉底毀壞的有054A型575岳陽艦、

056型584梅州艦，以及

054A型552郴州艦艦橋受損。

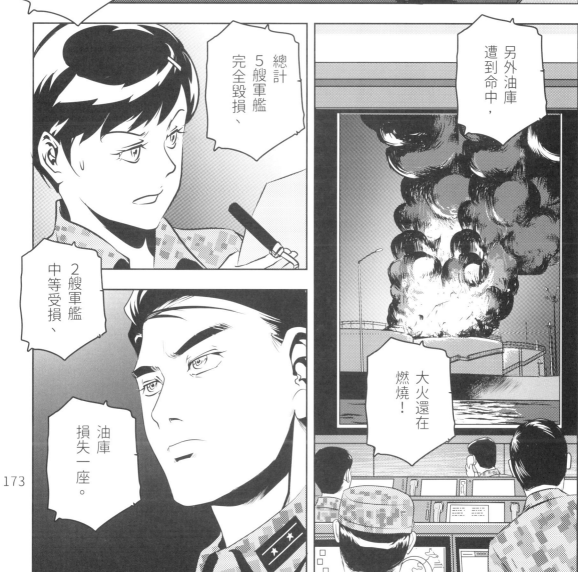

另外油庫遭到命中，

大火還在燃燒！

總計5艘軍艦完全毀損、

2艘軍艦中等受損、

油庫損失一座。

173

這麼疏於
防範？

港區裡的防空
準備哪去了？

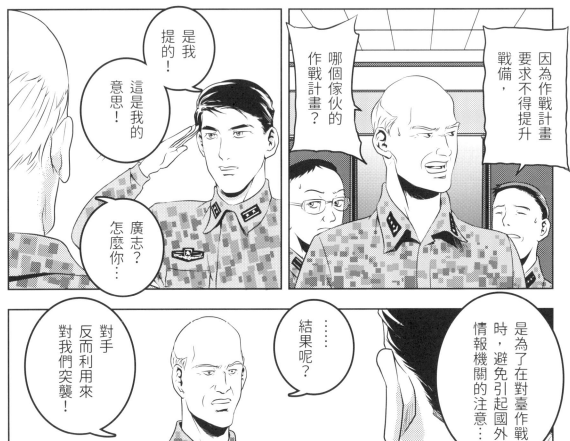

是我
提的！

這是我的
意思！

廣志？
怎麼你…

因為作戰計畫
要求不得提升
戰備，

哪個傢伙的
作戰計畫？

對手
反而利用來
對我們突襲！

結果呢？
……

是為了在對臺作戰
時，避免引起國外
情報機關的注意…

重要的是這個偷襲
行動是誰指使？
背後勢力為何？

是的，
不過此意外對
我們的傷害其實
微不足道！

並不影響我們
繼續對臺作戰
的準備！

而目前我們被迫必須提升戰備警戒……

……只能這樣

接下來解放軍一定會恢復警戒備戰，

他們只能這樣！

如此一來，西太平洋諸國的情報部門，就更好掌握了。

誰叫之前他們把對臺作戰準備弄得虛虛實實、混淆不清，

反而讓我們能大搖大擺地看進港區情況，

我看連雷達都保持平日的一般戰備情況。

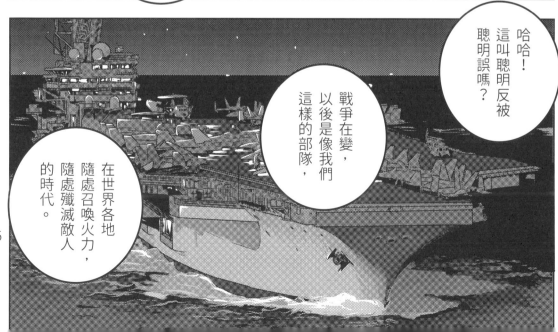

哈哈！這叫聰明反被聰明誤嗎？

戰爭在變，以後是像我們這樣的部隊，

在世界各地隨處召喚火力，隨處殲滅敵人的時代。

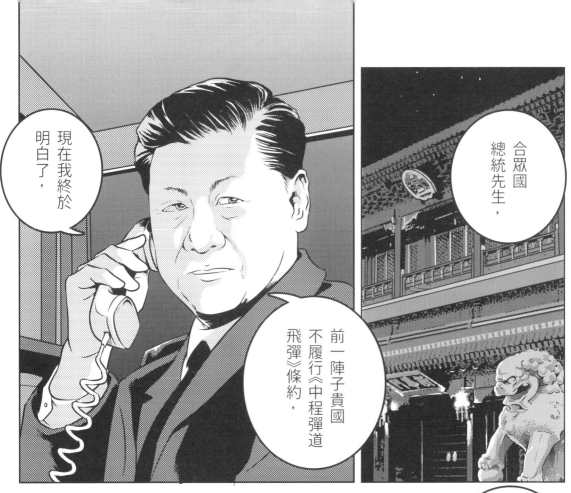

合眾國總統先生，

現在我終於明白了，

前一陣子貴國不履行《中程彈道飛彈》條約，

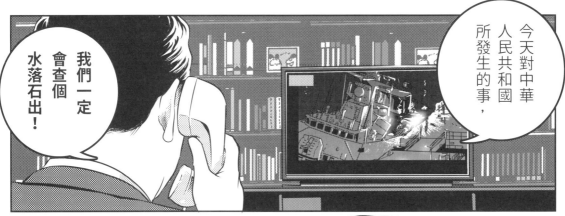

我們一定會查個水落石出！

今天對中華人民共和國所發生的事，

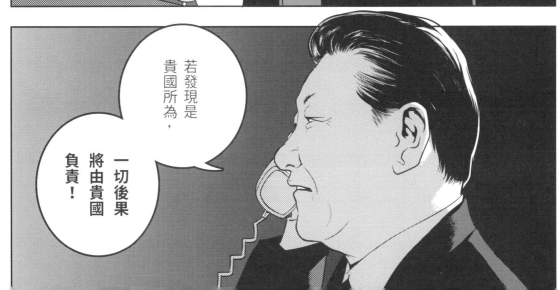

若發現是貴國所為，

一切後果將由貴國負責！

176

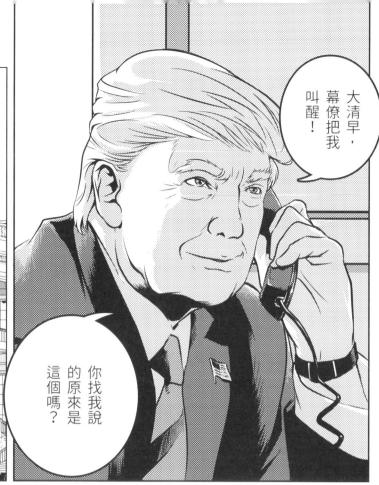

大清早，幕僚把我叫醒！

你找我說的原來是這個嗎？

中國國家領導人席先生……

還兼任這苦肉劇的演員？

原來您還不只是導演？

有一門關於二戰爆發的戰史課程，

我還在軍校讀書的時候，

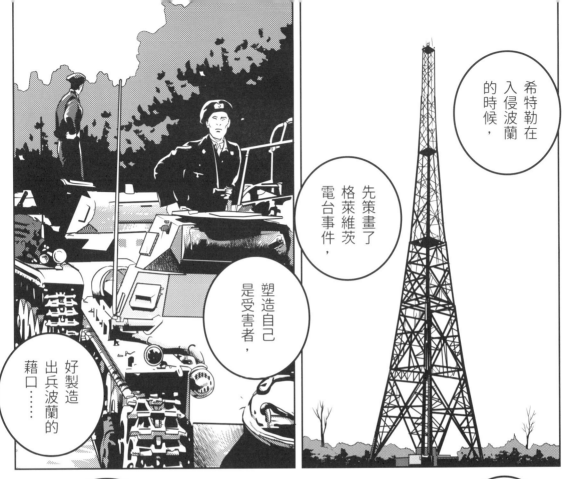

希特勒在入侵波蘭的時候，

先策畫了格萊維茨電台事件，

塑造自己是受害者，

好製造出兵波蘭的藉口⋯⋯

重整軍備、民族主義、

領導任期不受限制⋯⋯

我發現你們不但近年在玩納粹德國那一套，

連引發衝突都想這麼玩？

拿這種嫖竊納粹的玩法當創意嗎？

老袁……

剛才的談話，你覺得呢？

至少襲擊不像是他授意的。

嗯！我也這麼認為……

我感覺這個美國總統似乎什麼都不知道，

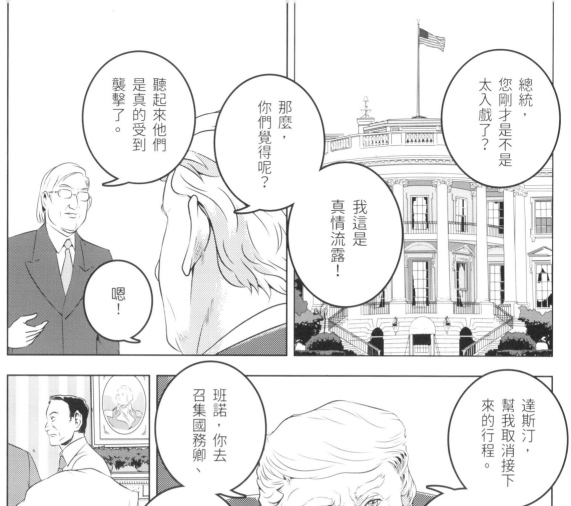

總統，您剛才是不是太入戲了？

那麼，你們覺得呢？

聽起來他們是真的受到襲擊了。

我這是真情流露！

嗯！

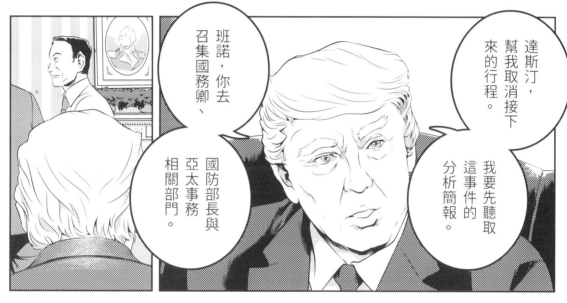

達斯汀，幫我取消接下來的行程。

我要先聽取這事件的分析簡報。

班諾，你去召集國務卿、國防部長與亞太事務相關部門。

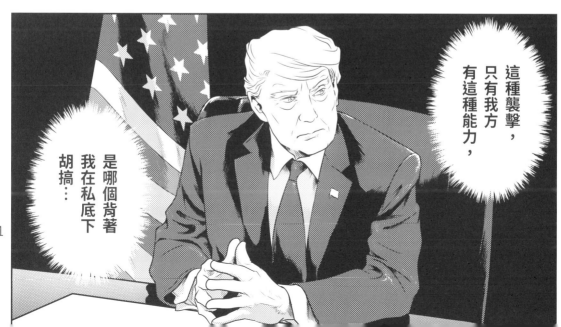

這種襲擊，只有我方有這種能力，

是哪個背著我在私底下胡搞…

日本 海上保安廳巡邏船

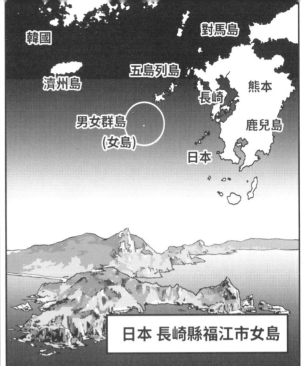

日本 長崎縣福江市女島

韓國
對馬島
濟州島
五島列島
長崎　熊本
男女群島
（女島）
鹿兒島
日本

發現了？

是的，類似發射架的東西。

快通知艦長！

準備小艇，我們登岸！

其他人注意四周，保持警戒！

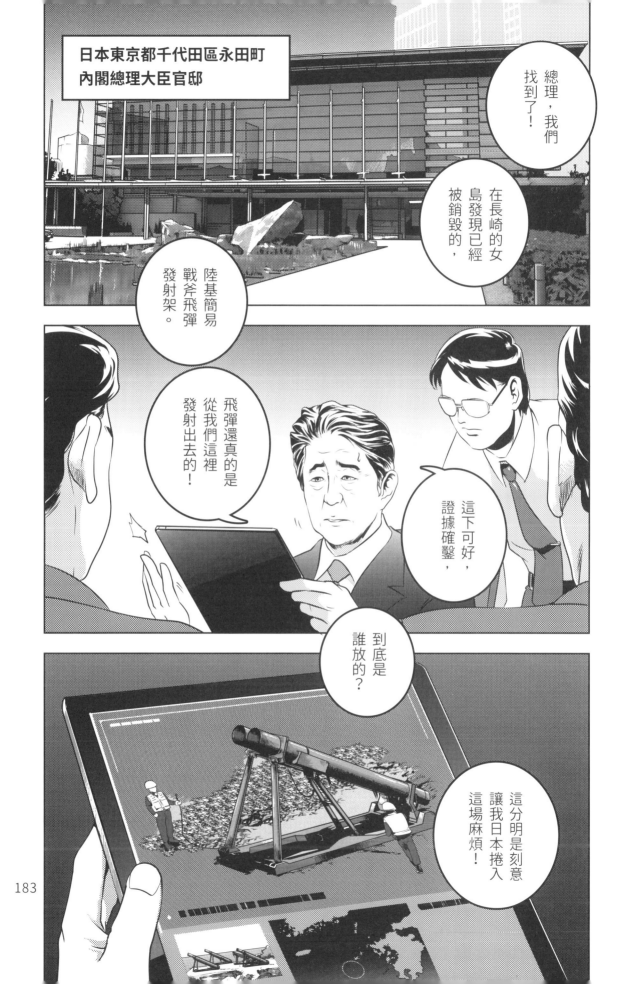

日本東京都千代田區永田町
內閣總理大臣官邸

總理，我們
找到了！

在長崎的女
島發現已經
被銷毀的，

陸基簡易
戰斧飛彈
發射架。

飛彈還真的是
從我們這裡
發射出去的！

這下可好，
證據確鑿，

到底是
誰放的？

這分明是刻意
讓我日本捲入
這場麻煩！

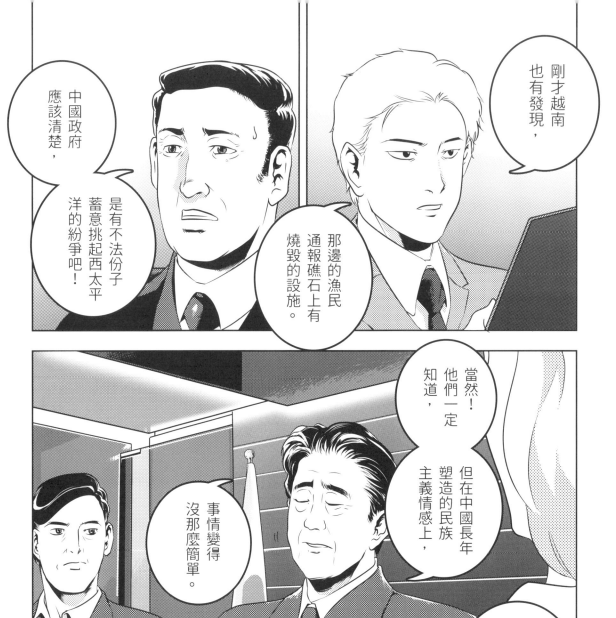

剛才越南也有發現，

那邊的漁民通報礁石上有燒毀的設施。

中國政府應該清楚，

是有不法份子蓄意挑起西太平洋的紛爭吧！

當然！他們一定知道，

但在中國長年塑造的民族主義情感上，

事情變得沒那麼簡單。

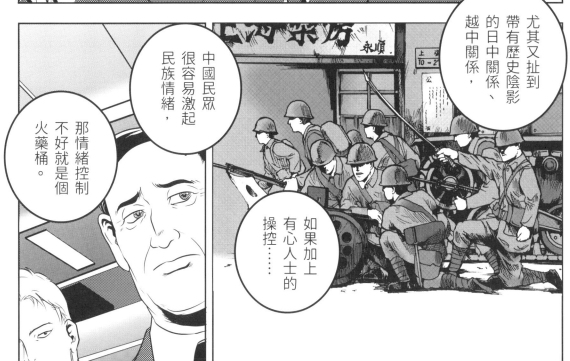

尤其又扯到帶有歷史陰影的日中關係、越中關係，

中國民眾很容易激起民族情緒，

那情緒控制不好就是個火藥桶。

如果加上有心人士的操控……

184

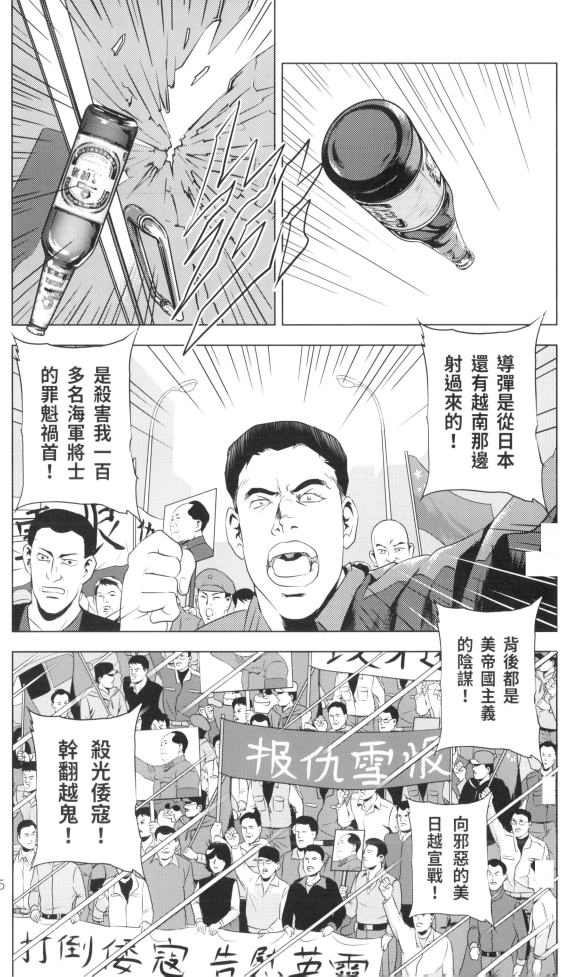

日本與越南雖已提出說明並展開調查…

中華民國 台灣 空軍花蓮基地

中國各大城市…

還是發生規模不等的抗議活動，

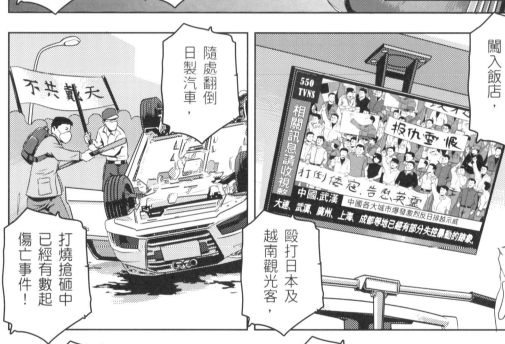

隨處翻倒日製汽車，

不共戴天

打燒搶砸中已經有數起傷亡事件！

550 TVNS

相關訊息請收視

報仇雪恨

打倒倭寇，告慰英靈

中國.武漢 中國各大城市爆發激烈反日排越示威

大連、武漢、廣州、上海、成都等地已經有部分失控暴動的跡象。

殴打日本及越南觀光客，

他們砸毀日本商店與闖入飯店，

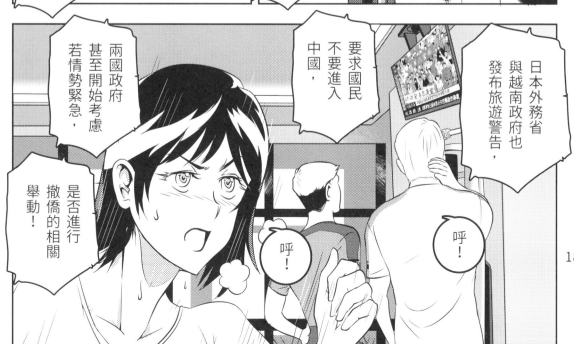

日本外務省與越南政府也發布旅遊警告，

要求國民不要進入中國，

兩國政府甚至開始考慮若情勢緊急，是否進行撤僑的相關舉動！

呼！

呼！

186

高舉著毛澤東像反日反越？

搞笑！

不管是對日抗戰還是中越作戰的當下，

……論史實

毛澤東他都不是領導人吧！

舉蔣光頭的像比較合適吧？

你說的是蔣中正嗎？

……隊長

你們仔細觀察抗議的那些人，

理著平頭，還有那受過訓練的體形，

互動又有組織性，表示當中有官府在放縱或動員！

除此之外還有二十幾歲的人，

也有五、六十歲的……

年輕時正好趕上文革尾巴的人。

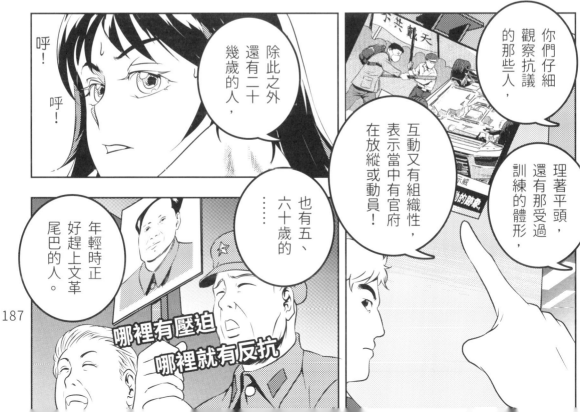

哪裡有壓迫
哪裡就有反抗

187

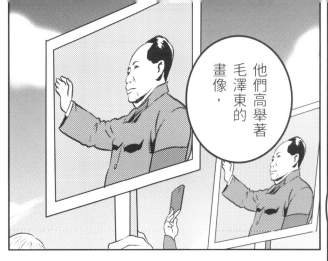

他們高舉著毛澤東的畫像，

那些老人無法適應當今社會的變革，

於是懷念起改革開放前的社會，

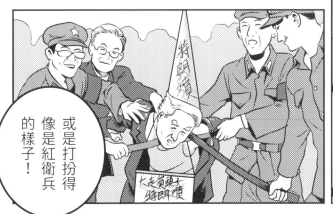

或是打扮得像是紅衛兵的樣子！

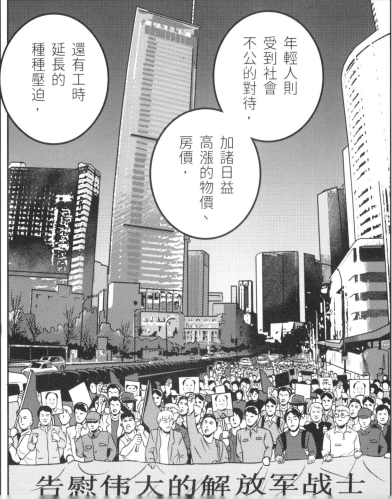

年輕人則受到社會不公的對待，

加諸日益高漲的物價、房價，

還有工時延長的種種壓迫，

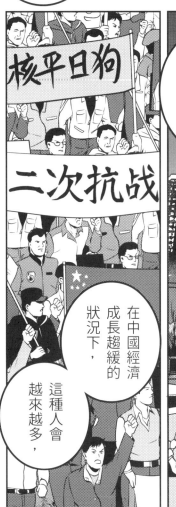

核平日狗

二次抗戰

在中國經濟成長趨緩的狀況下，

這種人會越來越多，

告慰伟大的解放军战士

這麼說，此不滿也可以被拿來利用囉，

包著愛國的外衣以實現個人私利，

這些人背後是否有操控者呢？

……說到陰謀論

錦華隊長有何高見？

你們不覺得……

對共軍的襲擊…與臺灣爆炸案…風格很類似嗎？

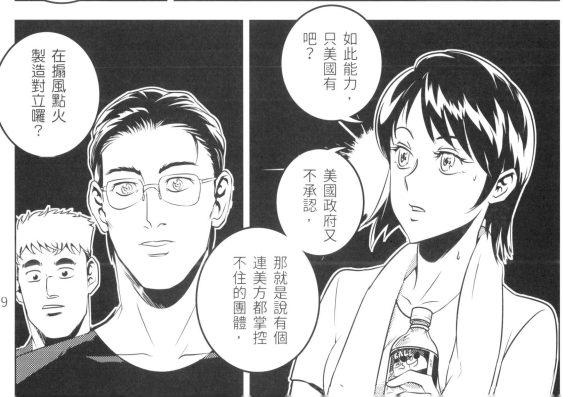

如此能力，只美國有吧？

美國政府又不承認，

那就是說有個連美方都掌控不住的團體，

在搧風點火製造對立囉？

189

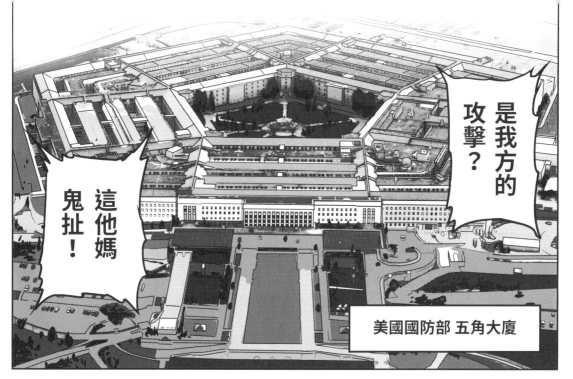

是我方的攻擊？

這他媽鬼扯！

美國國防部 五角大廈

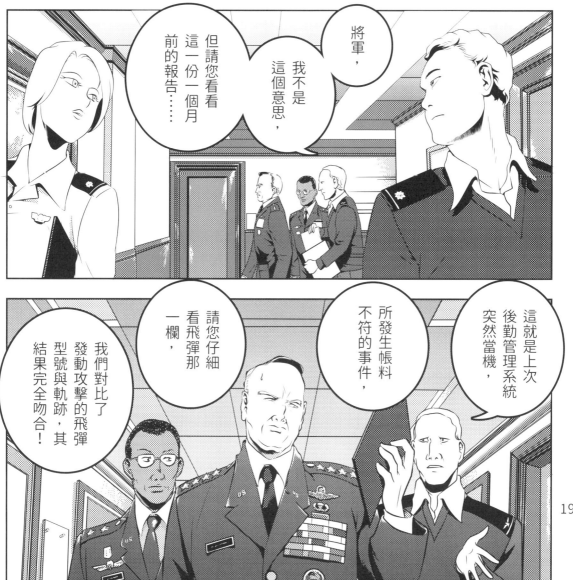

將軍，

我不是這個意思，

但請您看看這一份一個月前的報告……

這就是上次後勤管理系統突然當機，

所發生帳料不符的事件，

請您仔細看飛彈那一欄，

我們對比了發動攻擊的飛彈型號與軌跡，其結果完全吻合！

190

這件事情不准
對任何人說！

了解！

我要展開
秘密調查，

找布瑞斯
中校過來，

帶著上次
帳料誤差的
清單給我。

是！

當時後勤
系統當機，

導致裝備
清單誤差數值
相當龐大，

General John S. Battle
Vice Chairman of the Joint Chiefs of Staff

不過幾分鐘
之內就解決
了，

從無線電到刺針飛彈、魚叉飛彈等。

報告將軍，很多很多！說不完耶！

那麼，有哪些裝備？

這就是問題所在，

符合中國船艦遇襲的武器與情況！

嗯！

及簡易陸基發射系統二十具，

不過當中的確是有戰斧飛彈四十枚，

需要跟部長報告……嗎？

當時系統當機後為求慎重，各單位都進行了大清點，東西一樣也沒少。

不過我認為是碰巧，

帳料相符
的定義是⋯

核對電子資料
並清點無誤，
如果⋯⋯

上校的
意思是，

如果有人先拿
了東西又改了
數據，是嗎？

呃⋯⋯
這個⋯⋯

誤差清單理面，
機敏等級最高、
威力最強武器⋯

是什麼？

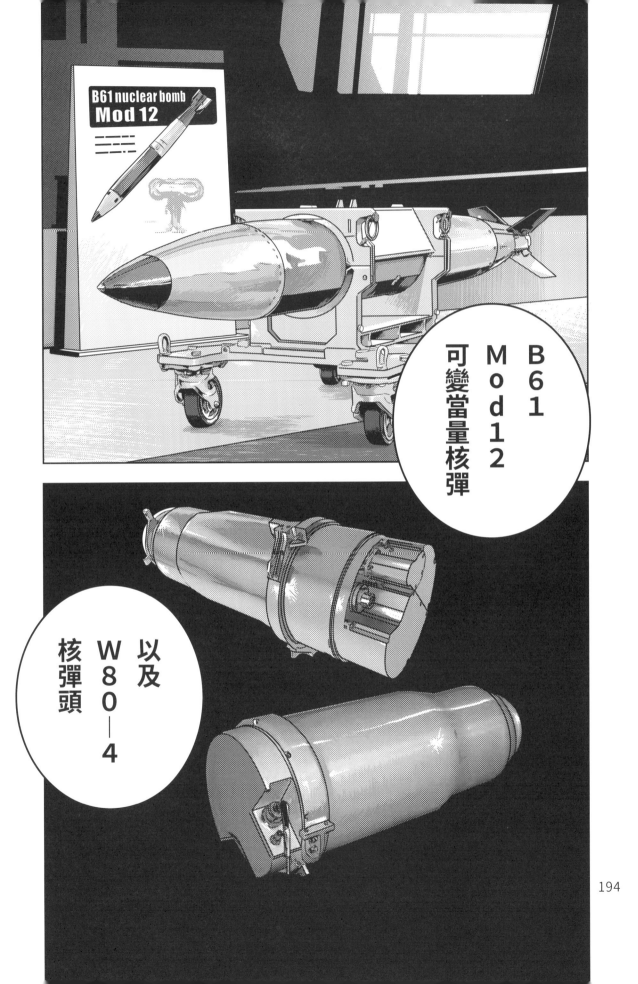

B61 nuclear bomb Mod 12

B61 Mod12 可變當量核彈

以及W80-4核彈頭

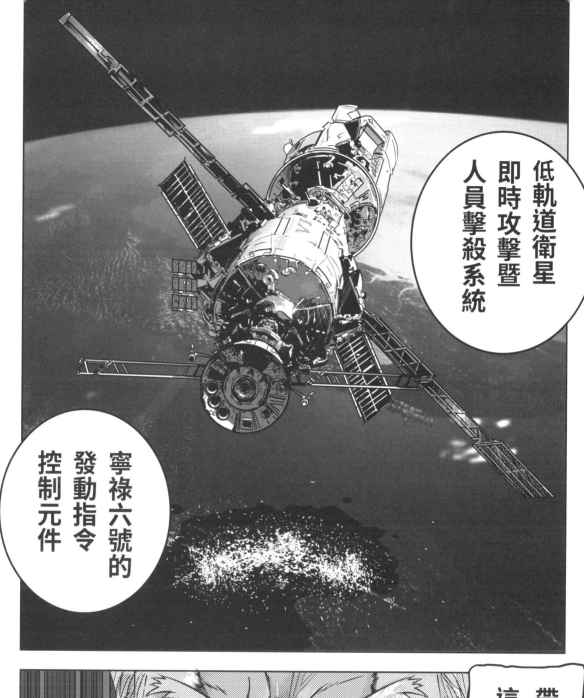

低軌道衛星
即時攻擊暨
人員擊殺系統

寧祿六號的
發動指令
控制元件

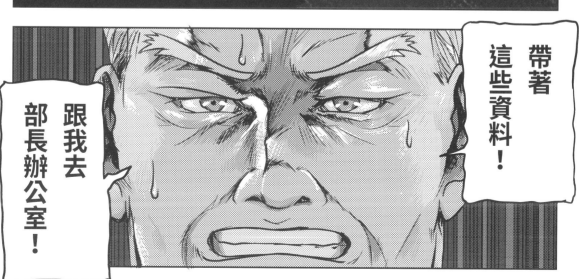

帶著
這些資料！

跟我去
部長辦公室！

Act-5
防禦準備

現在應該正在白宮進行匯報，

將軍，不好意思，

部長剛才就被總統找去，

美國國防部 五角大廈

好的，……

等他回來請立刻通知。

不能只向上級回報問題……

是！

你們下去評估問題的嚴重程度與因應草案，

記得，秘密進行！

是！

等部長回來一併報告。

希望這錯誤……

是以最小的代價來結束！

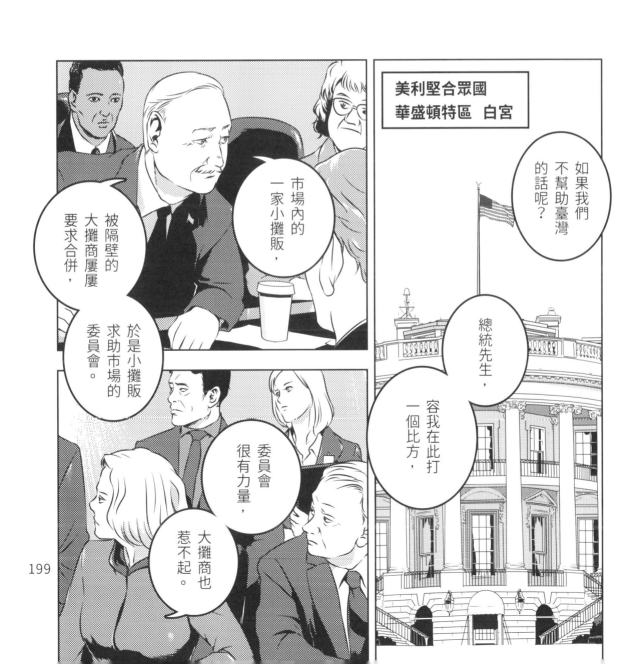

美利堅合眾國
華盛頓特區 白宮

如果我們不幫助臺灣的話呢？

總統先生，容我在此打一個比方，

市場內的一家小攤販，

被隔壁的大攤商屢屢要求合併，

於是小攤販求助市場的委員會。

委員會很有力量，大攤商也惹不起。

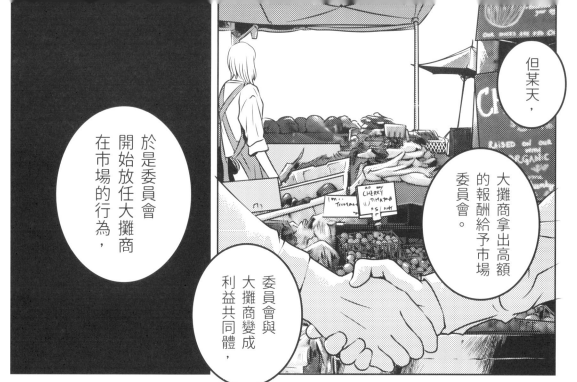

但某天，

大攤商拿出高額的報酬給予市場委員會。

委員會與大攤商變成利益共同體，

於是委員會開始放任大攤商在市場的行為，

包括對小攤商的恐嚇與合併，

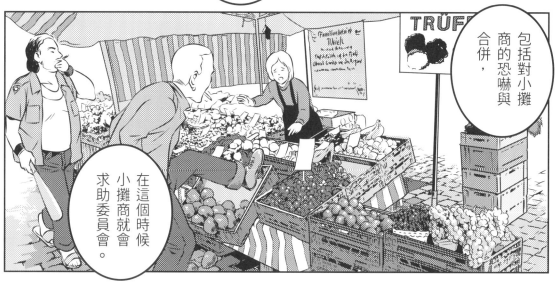

TRÜF

在這個時候小攤商就會求助委員會。

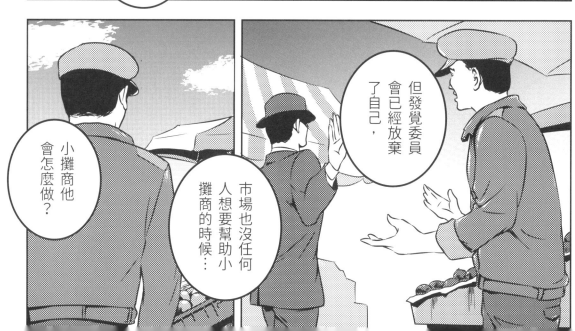

但發覺委員會已經放棄了自己，

市場也沒任何人想要幫助小攤商的時候⋯

小攤商他會怎麼做？

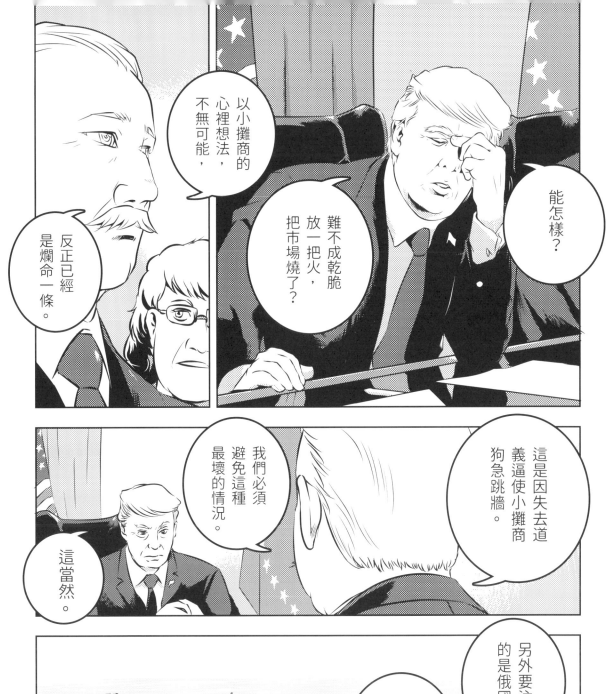

以小攤商的心裡想法，不無可能，

反正已經是爛命一條。

難不成乾脆放一把火，把市場燒了？

能怎樣？

這是因失去道義逼使小攤商狗急跳牆。

我們必須避免這種最壞的情況。

這當然。

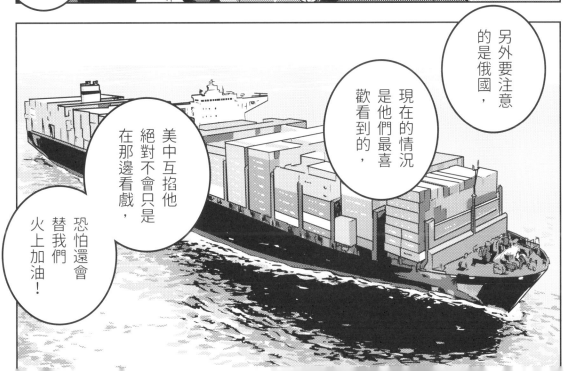

另外要注意的是俄國，

現在的情況是他們最喜歡看到的，

美中互掐他絕對不會只是在那邊看戲，

恐怕還會替我們火上加油！

KEELUNG

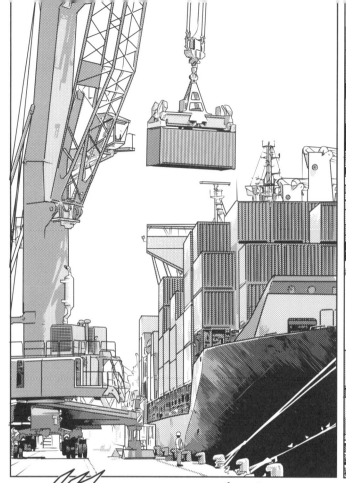

回報，

沙皇Ⅴ
已送達。

202

俄羅斯　莫斯科
克里姆林宮

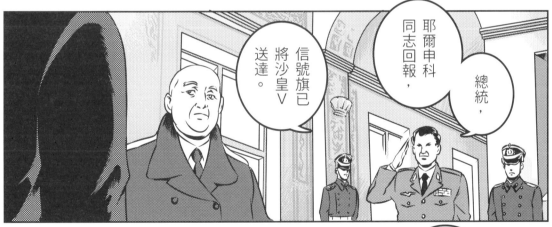

信號旗已將沙皇V送達。

耶爾申科同志回報，

總統，

到臺灣了？

很好！

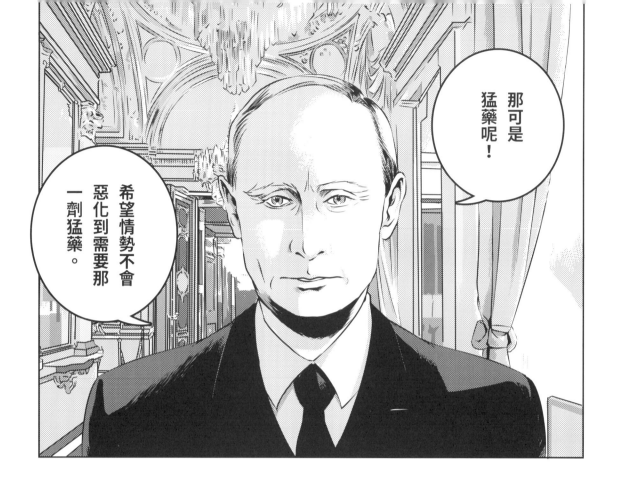

那可是猛藥呢！

希望情勢不會惡化到需要那一劑猛藥。

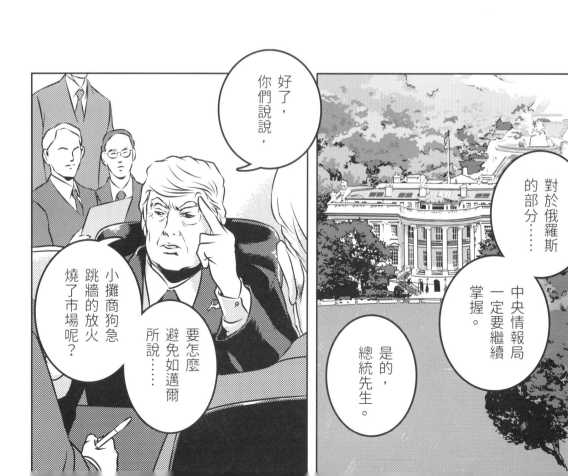

好了，你們說說，

小攤商狗急跳牆的放火燒了市場呢？

要怎麼避免如邁爾所說……

對於俄羅斯的部分……中央情報局一定要繼續掌握。

是的，總統先生。

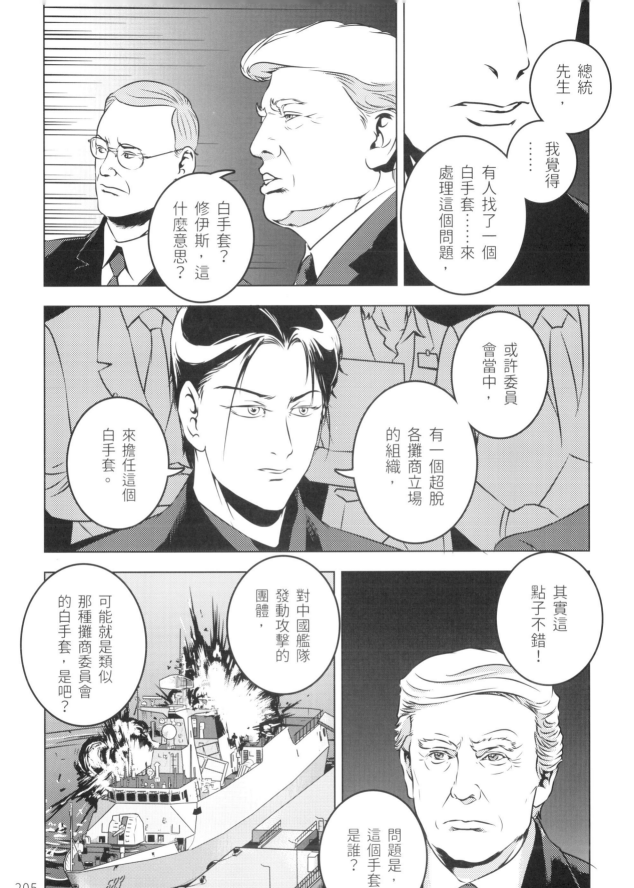

總統先生，

……我覺得

有人找了一個白手套……來處理這個問題，

白手套？修伊斯，這什麼意思？

或許委員會當中，

有一個超脫各攤商立場的組織，

來擔任這個白手套。

其實這點子不錯！

對中國艦隊發動攻擊的團體，

可能就是類似那種攤商委員會的白手套，是吧？

問題是，這個手套是誰？

205

206

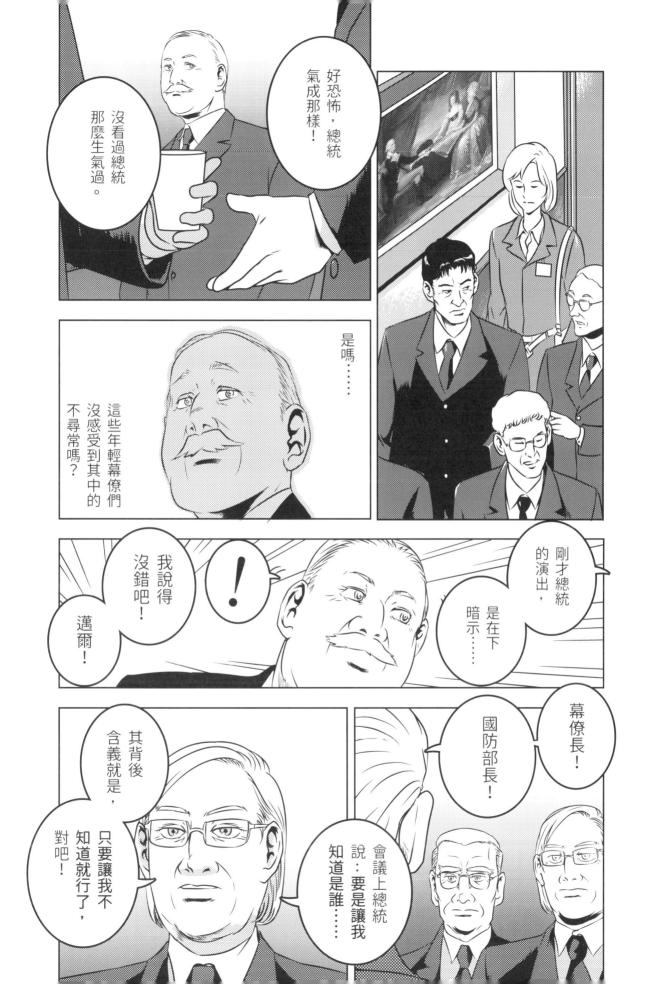

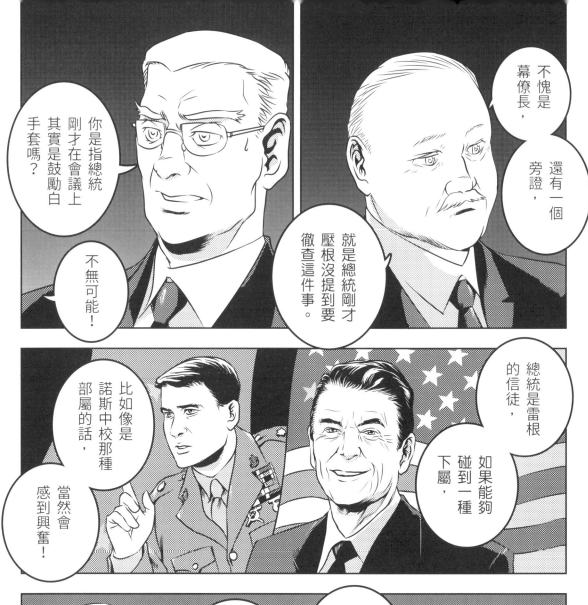

你是指總統剛才在會議上其實是鼓勵白手套嗎?

不愧是幕僚長,旁證,還有一個

就是總統剛才壓根沒提到要徹查這件事。

不無可能!

比如像是諾斯中校那種部屬的話,當然會感到興奮!

總統是雷根的信徒,如果能夠碰到一種下屬,

對中國的鬥爭陷入僵局,

總統老覺得自己被法治規章所約束綑綁,

這時出現一個不被總統承認卻能執行總統意志的傢伙,

倒是個解套方法。

208

如果那個膽大妄為的傢伙，可以搞定事情也就罷了，

但我現在更擔心的是，

若事情弄得無法收拾，這可怎辦？

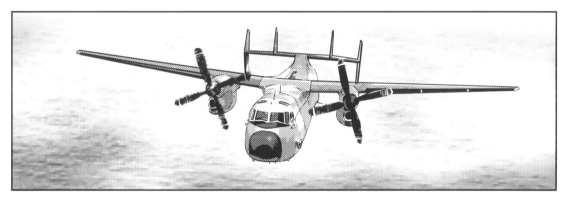

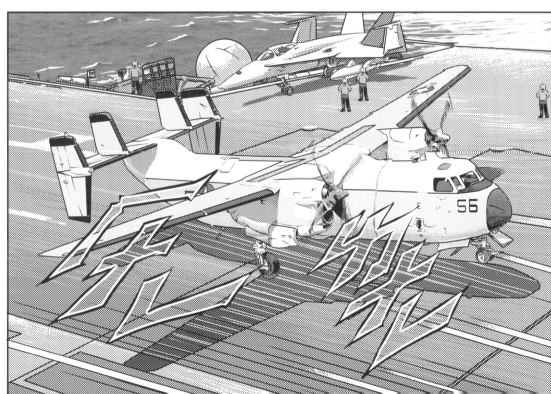

東西總算送來了！

老大，我們在等什麼？

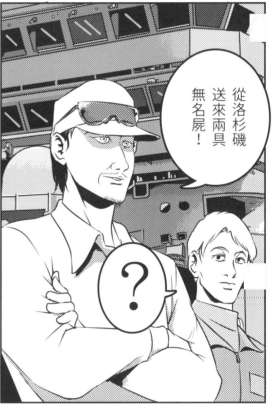

從洛杉磯送來兩具無名屍！

？

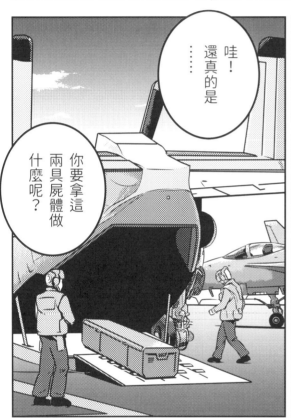

……還真的是

哇！

你要拿這兩具屍體做什麼呢？

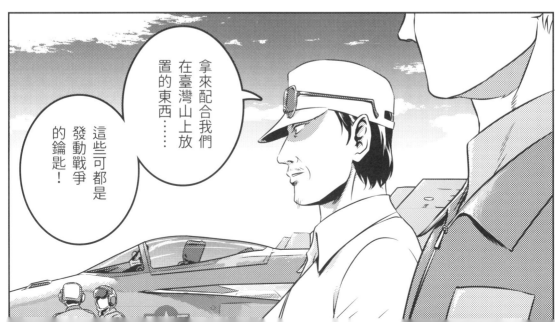

拿來配合我們在臺灣山上放置的東西……

這些可都是發動戰爭的鑰匙！

210

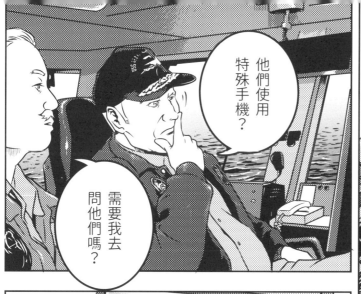

什麼？

他們使用特殊手機？

需要我去問他們嗎？

那支特種部隊剛才在航艦上擅自對外通訊？

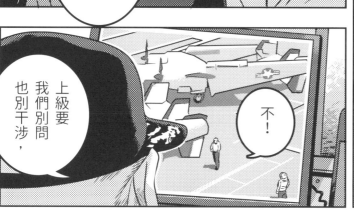

上級要我們別問，也別干涉。

不！

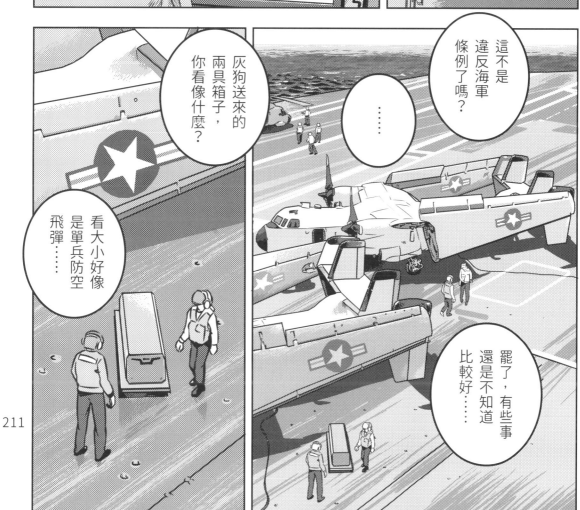

這不是違反海軍條例了嗎？

……

罷了，有些事還是不知道比較好……

灰狗送來的兩具箱子，你看像什麼？

看大小好像是單兵防空飛彈……

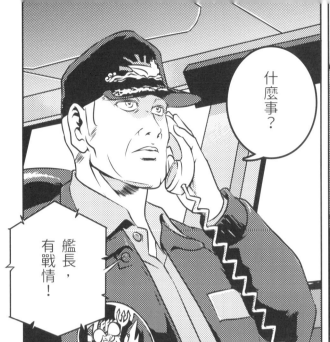

什麼事？

艦長，有戰情！

RR！

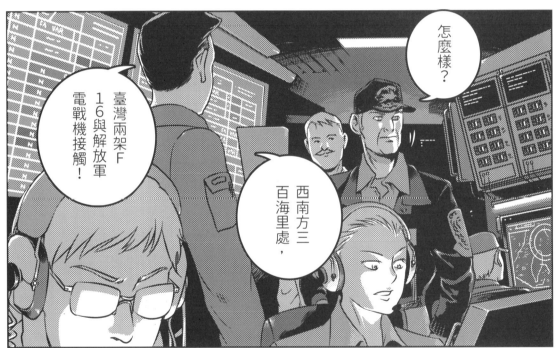

怎麼樣？

臺灣兩架F16與解放軍電戰機接觸！

西南方三百海里處，

這裡是中華民國空軍廣播，這裡是中華民國空軍廣播，

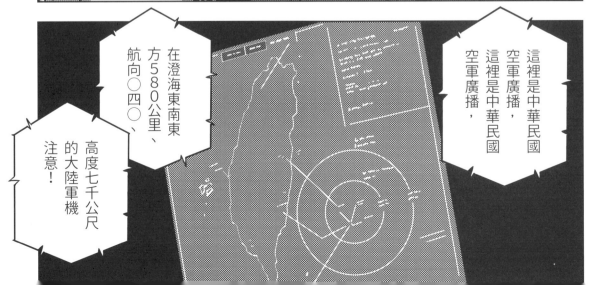

在澄海東南方580公里、航向〇四〇、

高度七千公尺的大陸軍機注意！

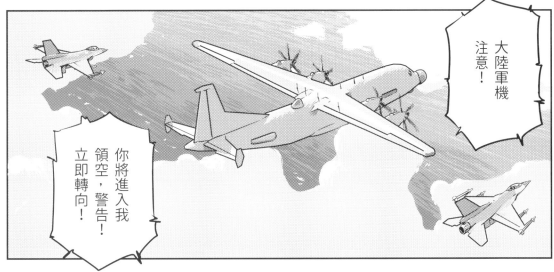

大陸軍機注意！

你將進入我領空，警告！立即轉向！

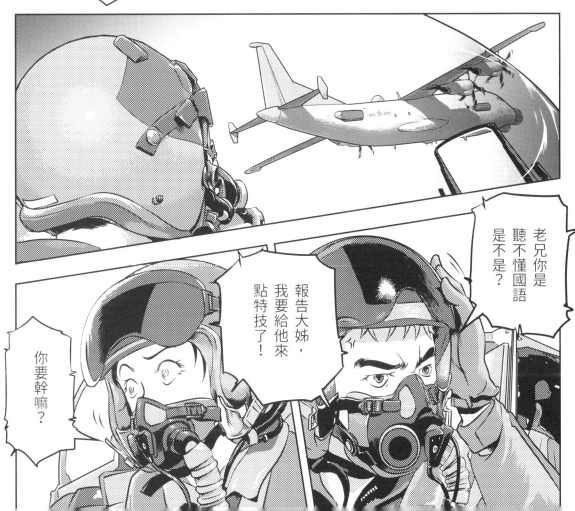

老兄你是聽不懂國語是不是？

報告大姊，我要給他來點特技了！

你要幹嘛？

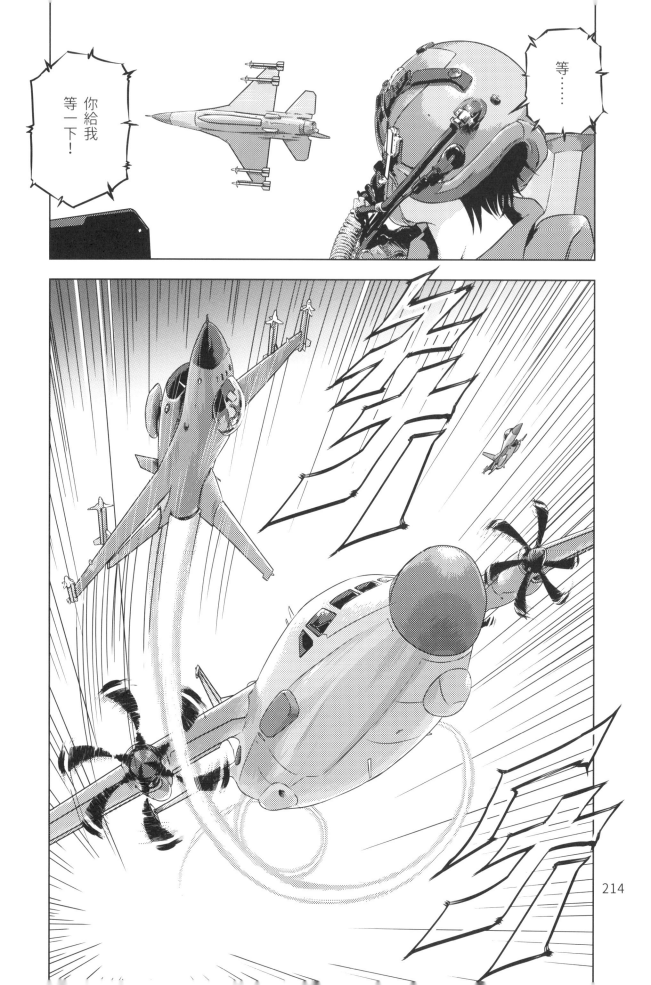

混蛋！

誰要你這麼幹的？

對目標機桶滾是什麼意思？

副聯隊長辦公室

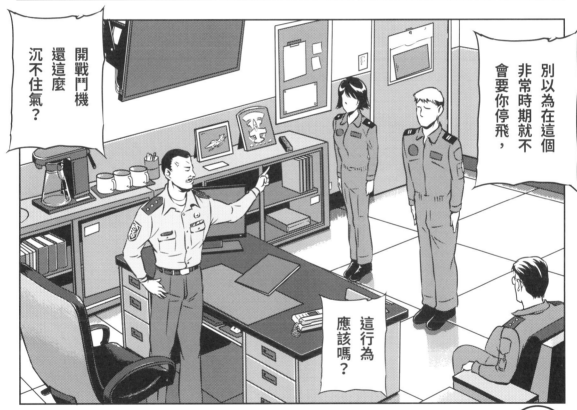

開戰鬥機還這麼沉不住氣？

別以為在這個非常時期就不會要你停飛，

這行為應該嗎？

你們知道嗎？

在空中觸電是很嚴重的。

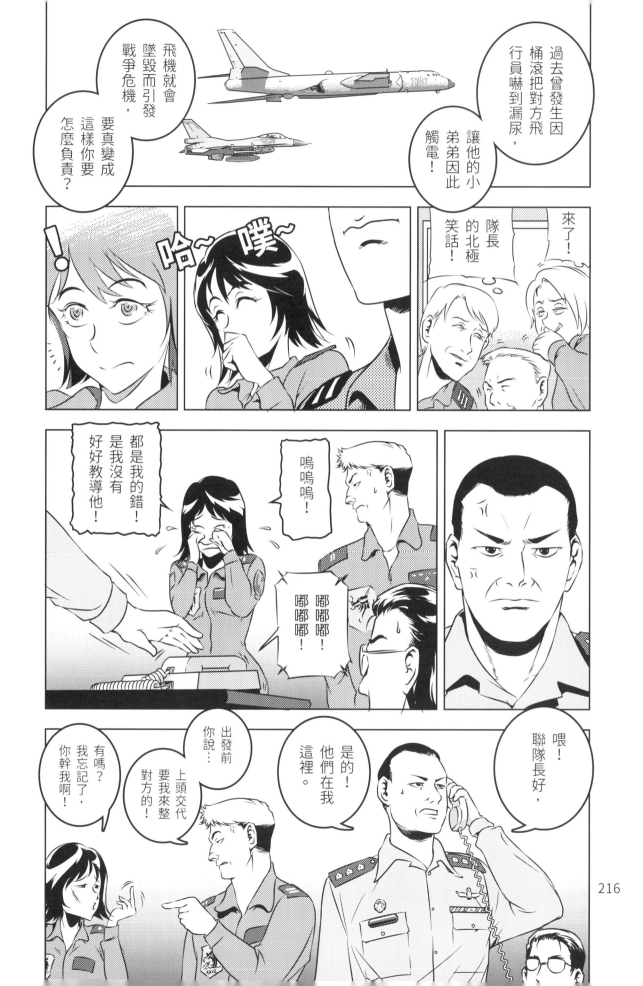

是嗎？
這下事情
麻煩了！

國防部
來電……

現在要你們
去國防部
報到，

隊長也
跟著去，

我？

載你們的
直升機正在
飛來的途中，

應該是要
你們去說明
什麼……

這下我也
擋不住了！

OH~NO

在中尉進行
滾轉飛機的
時候，

那架電戰機
還是維持原
航向嗎？

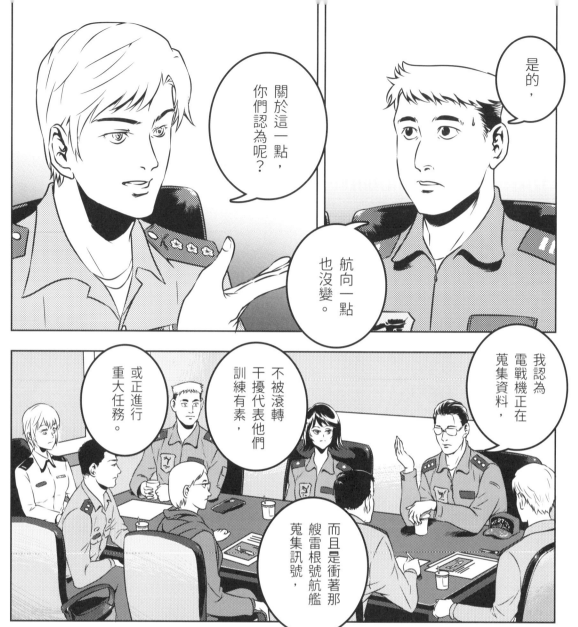

關於這一點，你們認為呢？

是的，

航向一點也沒變。

我認為電戰機正在蒐集資料，

或正進行重大任務。

不被滾轉干擾代表他們訓練有素，

而且是衝著那艘雷根號航艦蒐集訊號，

對岸也注意到了那訊號！

訊號……？

果然！

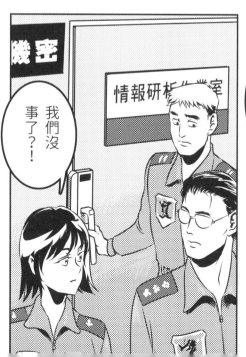

我們沒事了？！

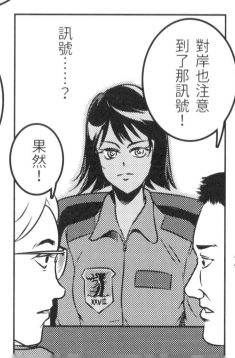

情報研析作業室

感謝你們，可以離開了。

218

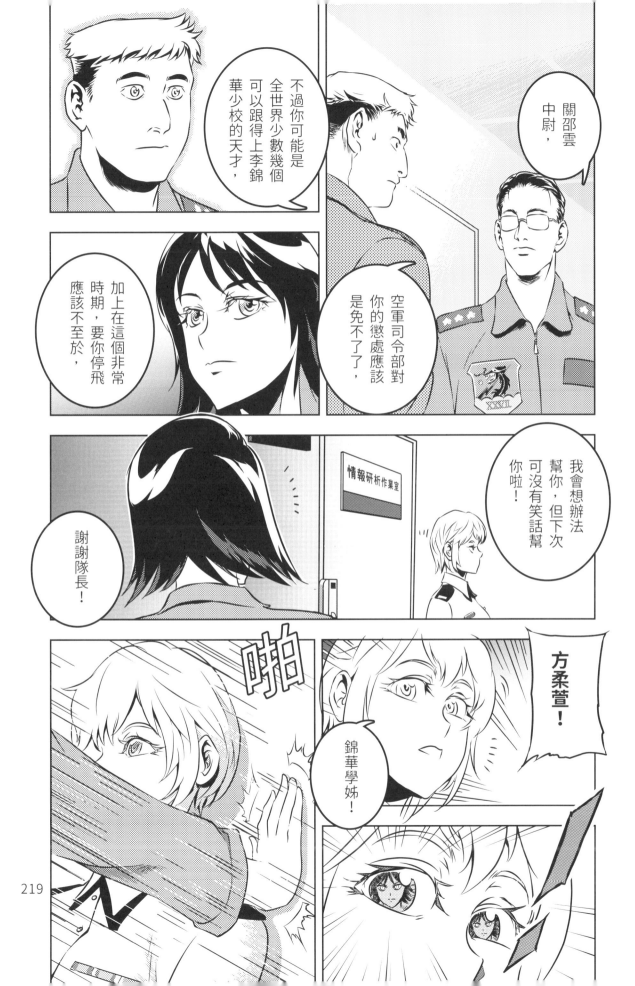

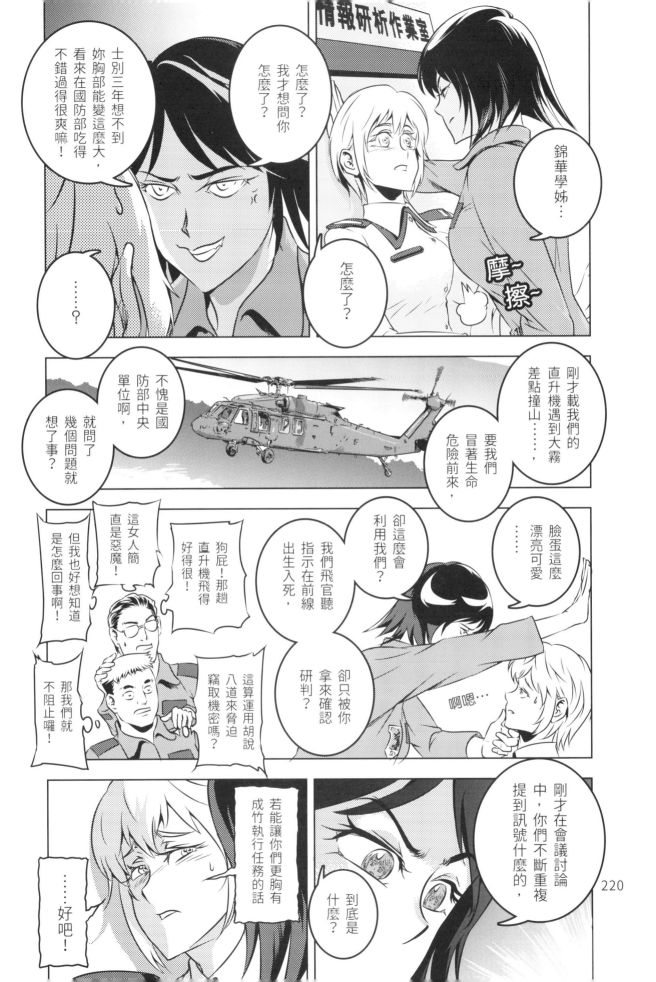

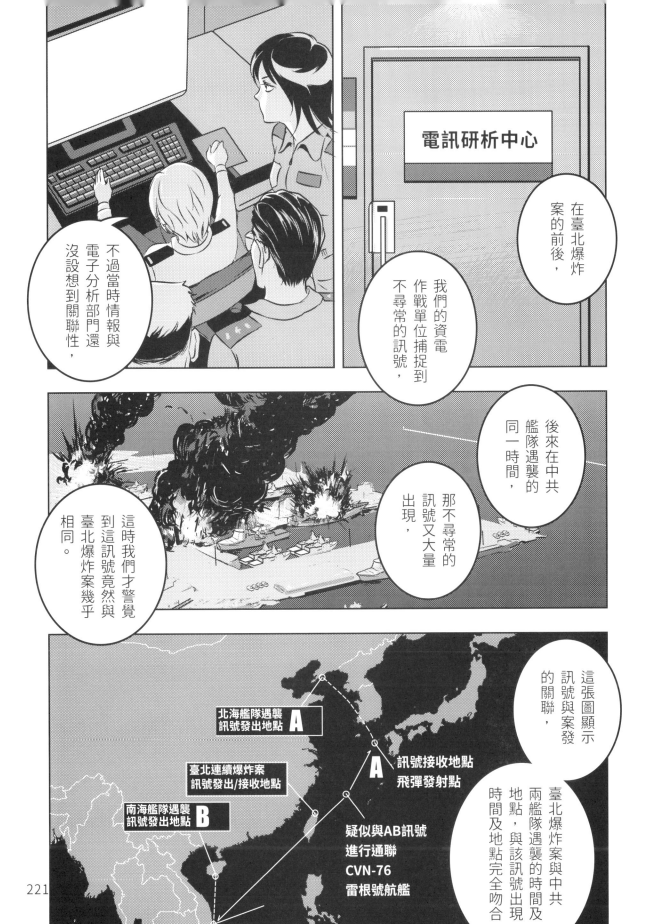

電訊研析中心

在臺北爆炸案的前後，

我們的資電作戰單位捕捉到不尋常的訊號，

不過當時情報與電子分析部門還沒設想到關聯性，

後來在中共艦隊遇襲的同一時間，

那不尋常的訊號又大量出現，

這時我們才警覺到這訊號竟然與臺北爆炸案幾乎相同。

這張圖顯示訊號與案發的關聯，

臺北爆炸案與中共兩艦隊遇襲的時間及地點，與該訊號出現時間及地點完全吻合。

北海艦隊遇襲訊號發出地點 **A**

臺北連續爆炸案訊號發出/接收地點

南海艦隊遇襲訊號發出地點 **B**

A 訊號接收地點 飛彈發射點

疑似與AB訊號進行通聯 CVN-76 雷根號航艦

B 訊號接收地點 飛彈發射點

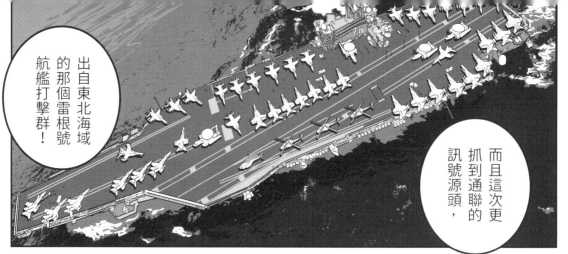

而且這次更抓到通聯的訊號源頭，

出自東北海域的那個雷根號航艦打擊群！

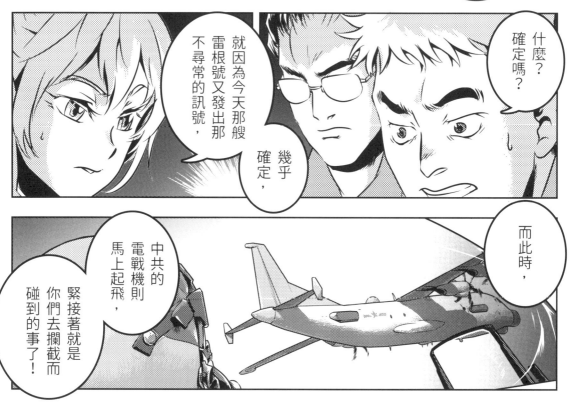

什麼？確定嗎？

幾乎確定，

就因為今天那艘雷根號又發出那不尋常的訊號，

而此時，

中共的電戰機則馬上起飛，緊接著就是你們去攔截而碰到的事了！

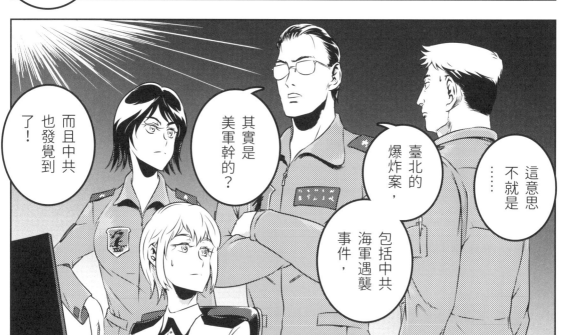

這意思不就是……

臺北的爆炸案，包括中共海軍遇襲事件，

其實是美軍幹的？

而且中共也發覺到了！

可惡！

高新機返航了！

要不是臺軍那架F16來搗亂的話……

果然沒錯！源頭就在那艘雷根號上，

是它跟偷襲我大連與海南島的訊號通聯！

至少高新機蒐集到了重要訊號，

馬上進行訊號比對作業，

中國人民解放軍
中央軍委
聯合作戰指揮中心

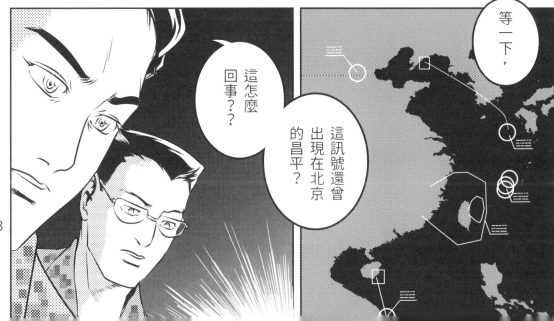

這怎麼回事？？

這訊號還會出現在北京的昌平？

等一下，

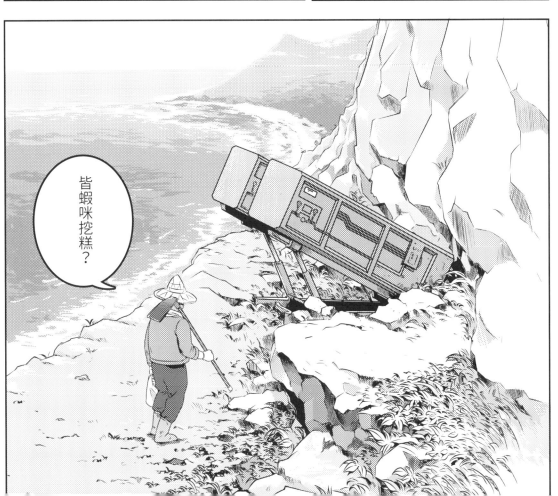

皆蝦咪挖糕？

224

接下來報告
目前全國各地
戰備整備的
情況與進度，

總統府 國家安全會議
應急防衛綜合會報

總統，
各位委員，

還有在座的
各級主官管，

中華民國 總統府

首先是防空
戰力整備，

機動防空的
兩百八十五
個陣地，

已經悉數
完成戰力
保存，

自花蓮港
運抵的…

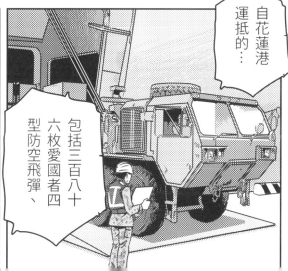

包括三百八十
六枚愛國者四
型防空飛彈、

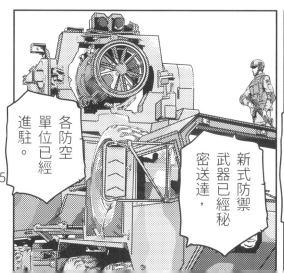

新式防禦
武器已經秘
密送達，

各防空
單位已經
進駐。

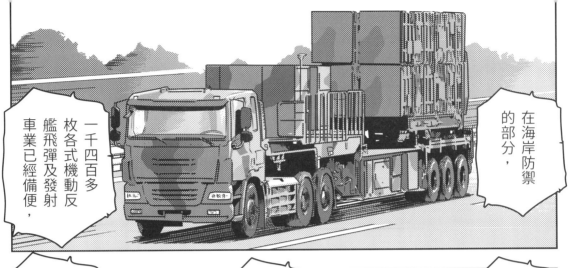

一千四百多枚各式機動反艦飛彈及發射車業已經備便，

及登陸點的各種自動、被動、高低障礙物等。

在海岸防禦的部分，

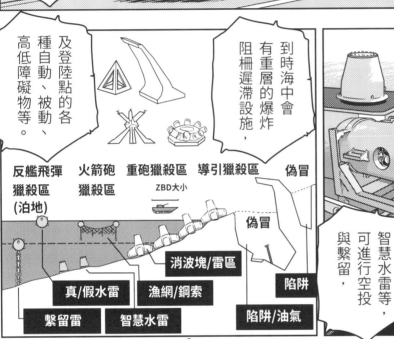

到時海中會有重層的爆炸阻柵遲滯設施，

反艦飛彈獵殺區(泊地)　火箭砲獵殺區　重砲獵殺區　導引獵殺區　偽冒

ZBD大小

偽冒

消波塊/雷區

真/假水雷　漁網/鋼索

繫留雷　智慧水雷

陷阱

陷阱/油氣

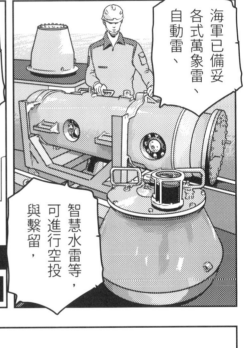

海軍已備妥各式萬象雷、自動雷、

智慧水雷等，可進行空投與繫留，

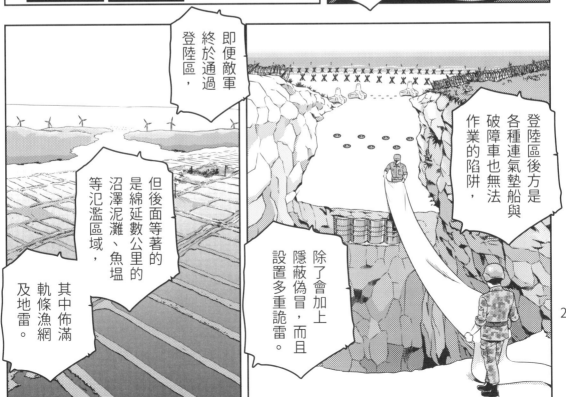

即便敵軍終於通過登陸區，

但後面等著的是綿延數公里的沼澤泥灘、魚塭等汜濫區域，

其中佈滿軌條漁網及地雷。

登陸區後方是各種連氣墊船與破障車也無法作業的陷阱，

除了會加上隱蔽偽冒，而且設置多重詭雷。

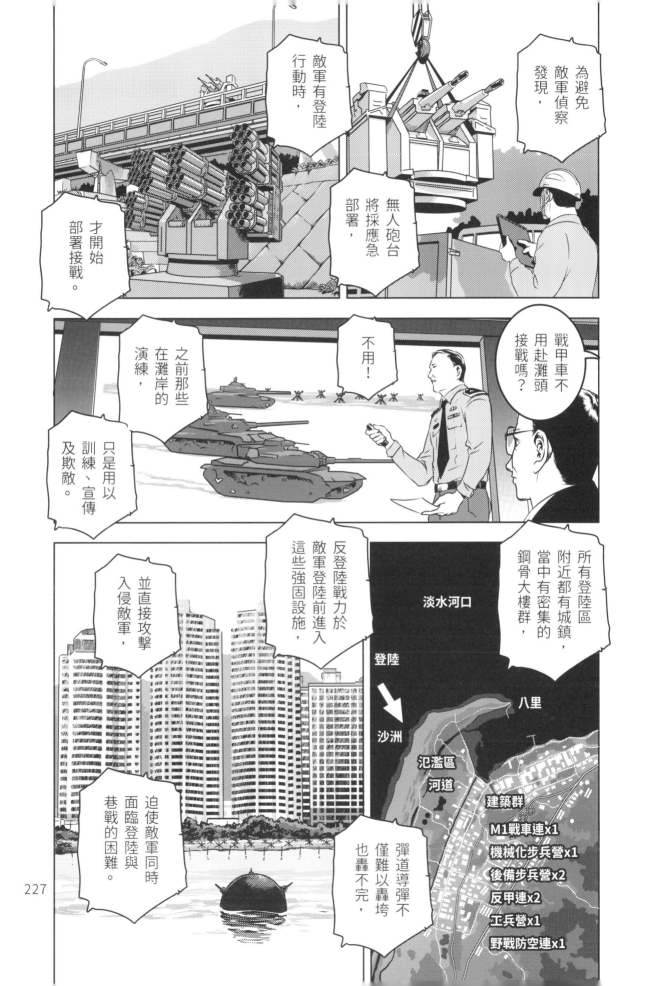

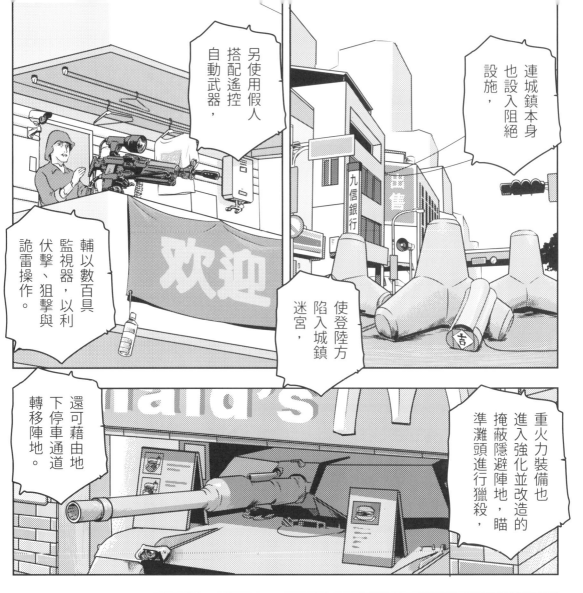
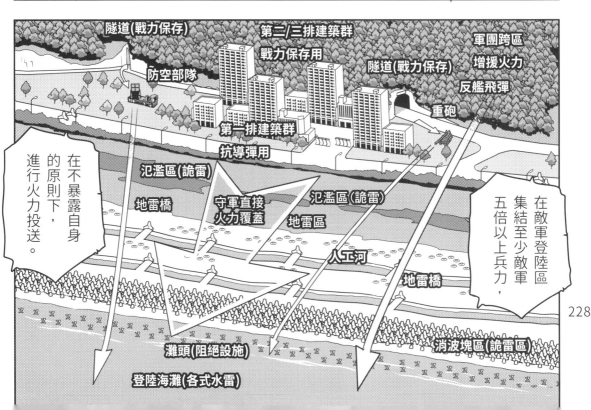

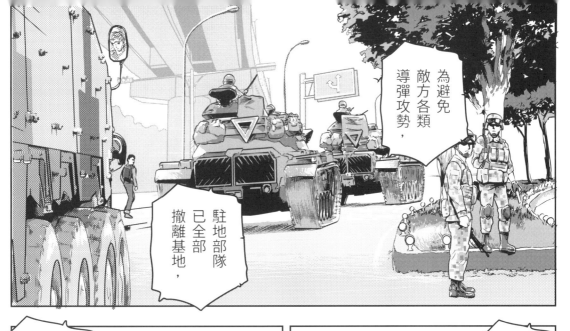

為避免敵方各類導彈攻勢，

駐地部隊已全部撤離基地，

配合電子干擾與引誘，擔任偽冒欺敵工作，

留在基地的少數單位，

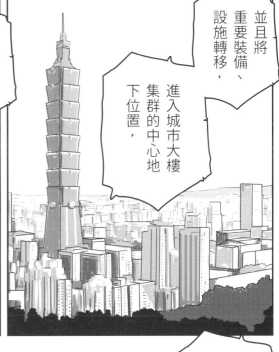

並且將重要裝備、設施轉移，

進入城市大樓集群的中心地下位置，

欺敵偽冒的假設施與電子目標已完成三千多種，

有部分已受敵方鎖定，

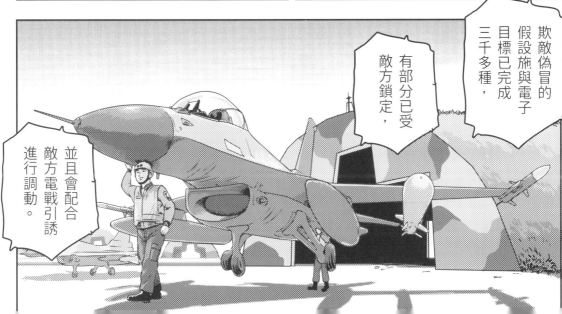

並且會配合敵方電戰引誘進行調動。

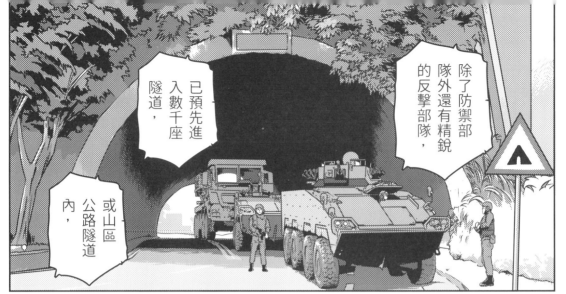

除了防禦部隊外還有精銳的反擊部隊，已預先進入數千座隧道，或山區公路隧道內，

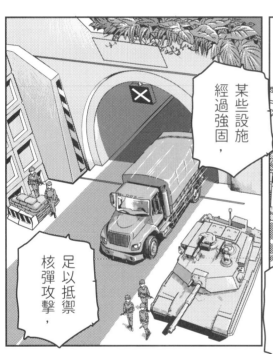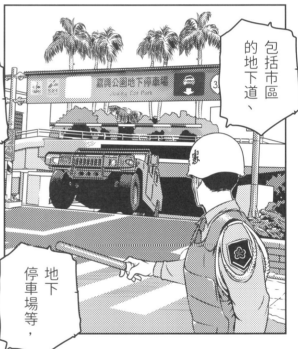

某些設施經過強固，足以抵禦核彈攻擊，

包括市區的地下道、地下停車場等，

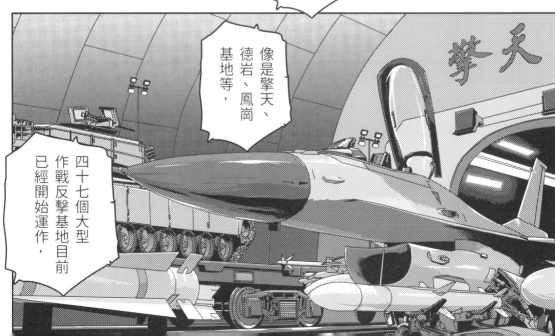

像是擎天、德岩、鳳崗基地等，四十七個大型作戰反擊基地目前已經開始運作，

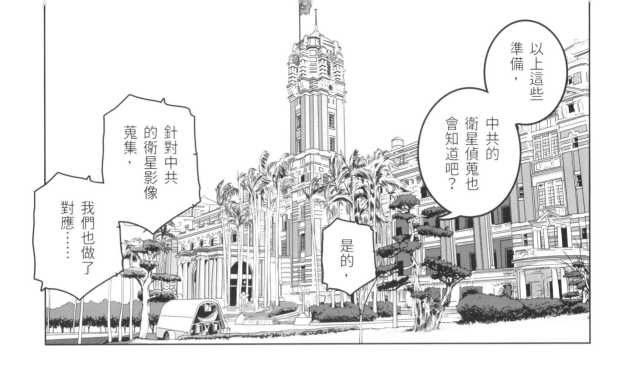

以上這些三準備，

中共的衛星偵蒐也會知道吧？

是的，

針對中共的衛星影像蒐集，

我們也做了對應……

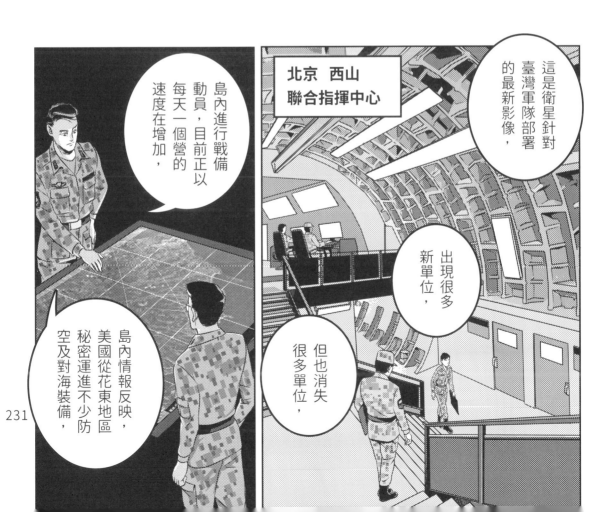

北京 西山
聯合指揮中心

這是衛星針對臺灣軍隊部署的最新影像，

出現很多新單位，

但也消失很多單位，

島內進行戰備動員，目前正以每天一個營的速度在增加，

島內情報反映，美國從花東地區秘密運進不少防空及對海裝備，

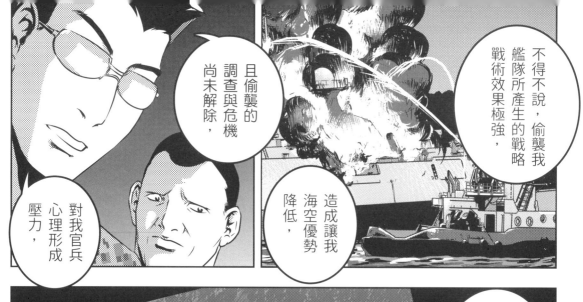

不得不說，偷襲我艦隊所產生的戰略戰術效果極強，

造成讓我海空優勢降低，

且偷襲的調查與危機尚未解除，

對我官兵心理形成壓力，

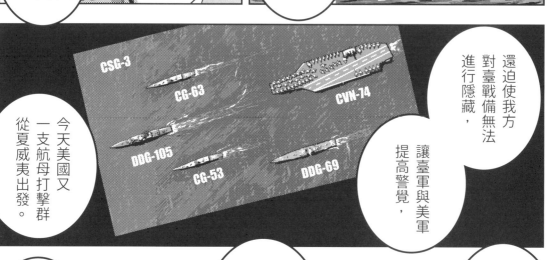

CSG-3

CG-63

CVN-74

DDG-105

CG-53

DDG-69

還迫使我方對臺戰備無法進行隱藏，

讓臺軍與美軍提高警覺，

今天美國又一支航母打擊群從夏威夷出發。

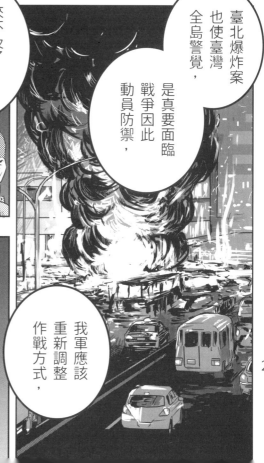

臺北爆炸案也使臺灣全島警覺，戰爭因此動員防禦，是真要面臨

來不及了，越晚對臺進攻情況會越糟。

廣志，你怎麼看？

我軍應該重新調整作戰方式，

……比起這些其實還有更麻煩的狀況

前輩您好！

不好意思
這大冷天
請您出來！

廣志，
現在這時候，

你應該是最
忙的吧？！

請前輩來
的目的……

其實
是……

是我想解除
一些疑惑。

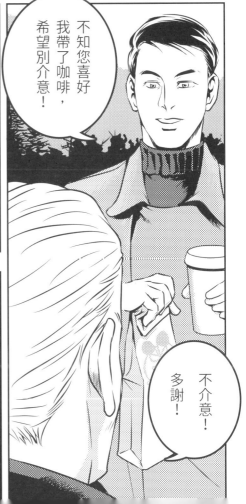

不知您喜好
我帶了咖啡，
希望別介意！

不介意！
多謝！

北京昌平
發生了
什麼事？

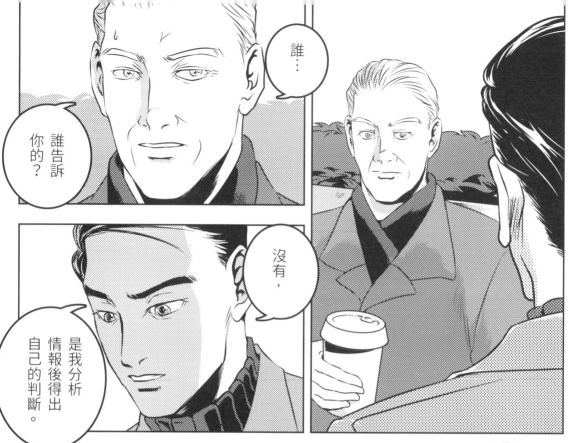

誰…

誰告訴你的？

沒有，

是我分析情報後得出自己的判斷。

你沒有辜負眾所傳聞的智商，你真的很厲害！判斷沒錯！

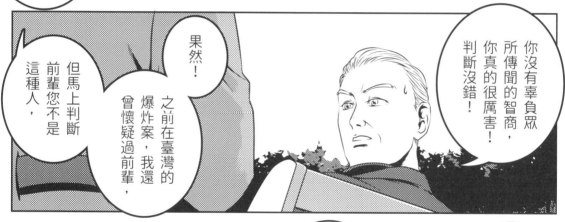

果然！

之前在臺灣的爆炸案，我還曾懷疑過前輩，

但馬上判斷前輩您不是這種人，

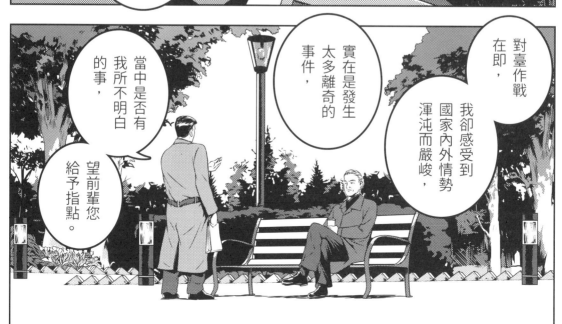

對臺作戰在即，

我卻感受到國家內外情勢渾沌而嚴峻，

實在是發生太多離奇的事件，

當中是否有我所不明白的事，

望前輩您給予指點。

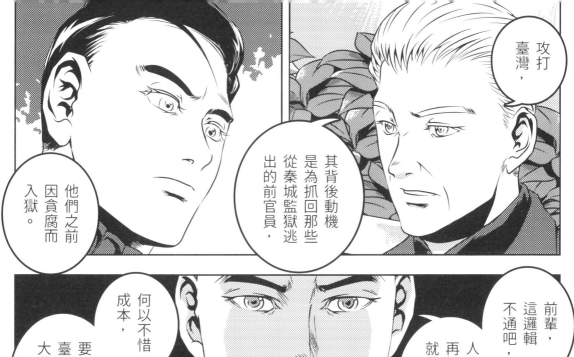

攻打臺灣，

其背後動機是為抓回那些從秦城監獄逃出的前官員，

他們之前因貪腐而入獄。

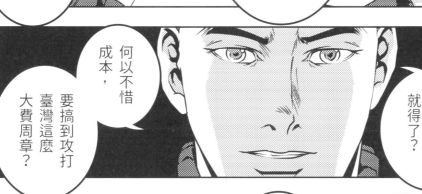

前輩，這邏輯不通吧，

人跑了，再抓回來不就得了？

何以不惜成本，要搞到攻打臺灣這麼大費周章？

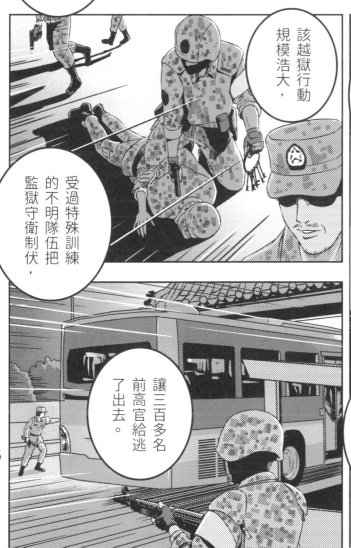

該越獄行動規模浩大，

受過特殊訓練的不明隊伍把監獄守衛制伏，

讓三百多名前高官給逃了出去。

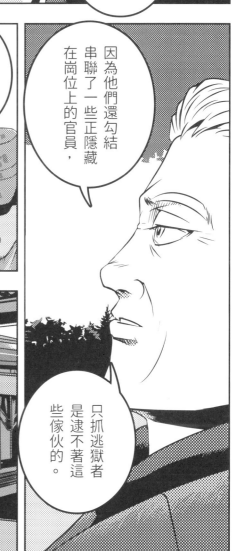

因為他們還勾結串聯了一些正隱藏在崗位上的官員，

只抓逃獄者是逮不著這些傢伙的。

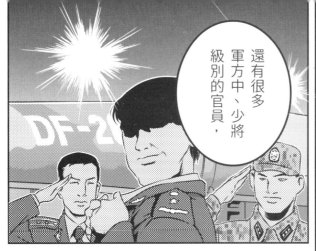

還有很多軍方中、少將級別的官員，

那些逃走的前官員當中，

很多是正部級、省部級、各廳局等級的高官，

以他們的數量與能力而言，

是一股可另立政權的勢力，

而這些高官有很多部下尚且在崗，

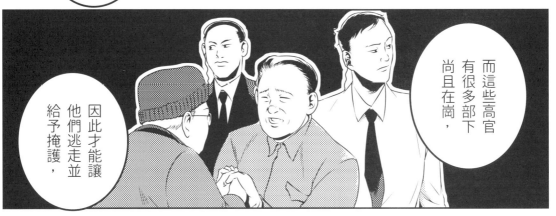

因此才能讓他們逃走並給予掩護，

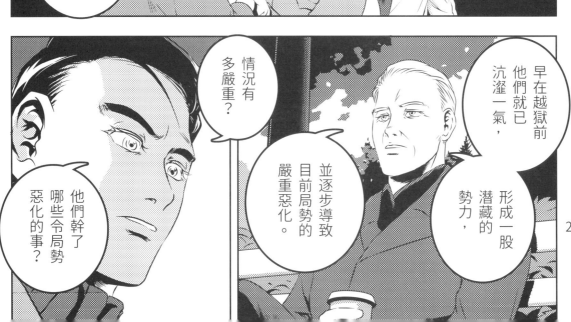

早在越獄前他們就已沆瀣一氣，形成一股潛藏的勢力，

並逐步導致目前局勢的嚴重惡化。

情況有多嚴重？

他們幹了哪些令局勢惡化的事？

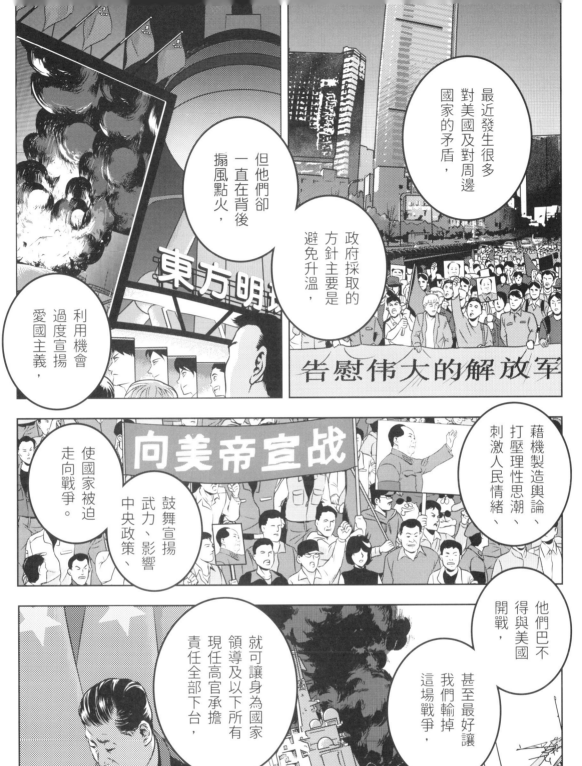

最近發生很多對美國及對周邊國家的矛盾，

政府採取的方針主要是避免升溫，

但他們卻一直在背後搧風點火，

利用機會過度宣揚愛國主義，

東方明

告慰伟大的解放军

藉機製造輿論、打壓理性思潮、刺激人民情緒、

向美帝宣战

使國家被迫走向戰爭。

鼓舞宣揚武力、影響中央政策、

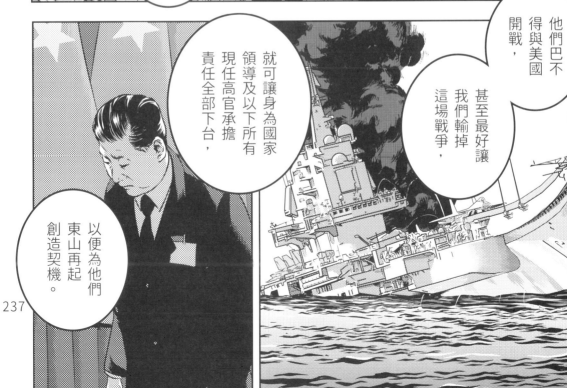

他們巴不得與美國開戰，

甚至最好讓我們輸掉這場戰爭，

就可讓身為國家領導及以下所有現任高官承擔責任全部下台，

以便為他們東山再起創造契機。

於是主席策畫渡海攻臺，其實只是引蛇出洞？

我們聯合參謀部策畫對臺作戰……

充其量只是個幌子？

不！你們的行為相當重要，

發動攻臺這舉動本身也收一舉數得之效，

換我問你一個問題，

……倘若對臺作戰進行之中……

主席不向箇中原因，你說明

是不想動搖到你的意志反讓那些想搞鬼的傢伙們看出端倪，

軍委主席突然下令全軍停止攻擊，你們停不停得住？

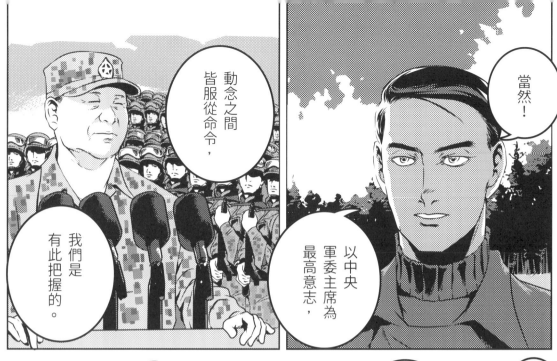

當然！

以中央軍委主席為最高意志，

動念之間皆服從命令，

我們是有此把握的。

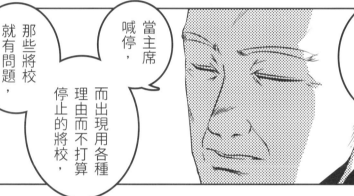

很好，你們總參與首長的指揮機制務必保持暢通，隨時注意主席情況，當主席喊停，而出現用各種理由而不打算停止的將校，那些將校就有問題，

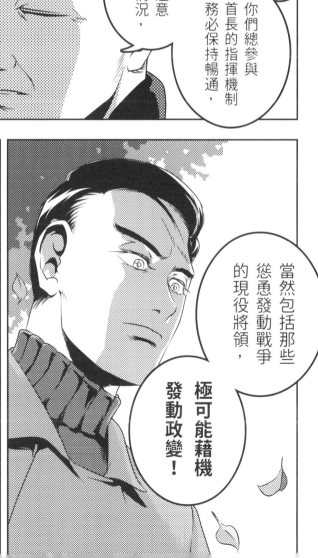

當然包括那些慫恿發動戰爭的現役將領，

極可能藉機發動政變！

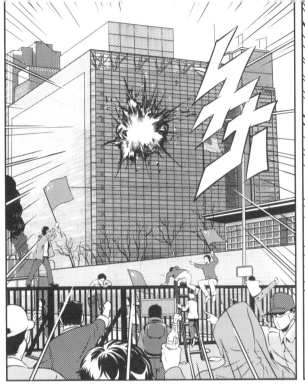

暴民使用
火箭彈？

很多暴民
衝進來了！

中華人民共和國 北京
美國大使館

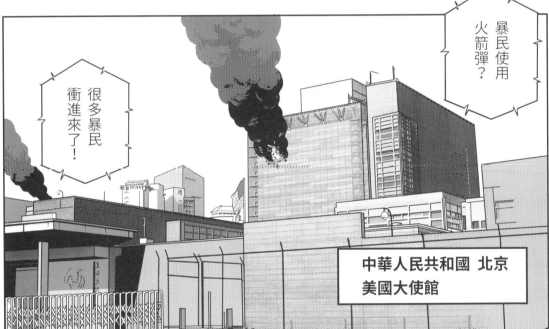

不好了！

240

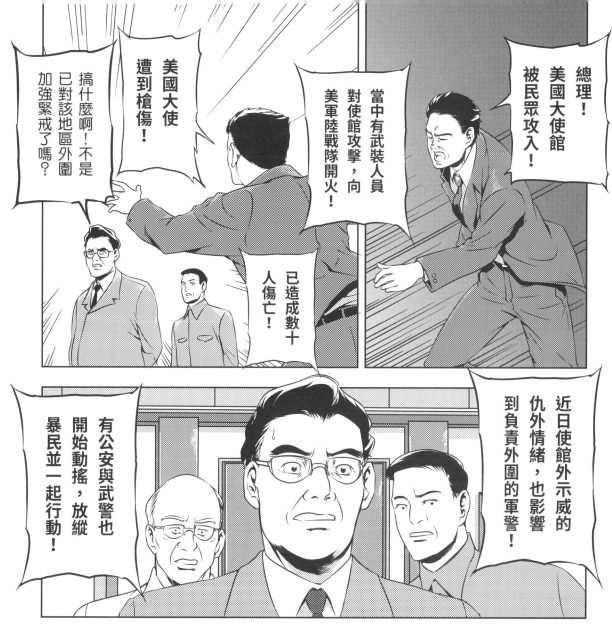

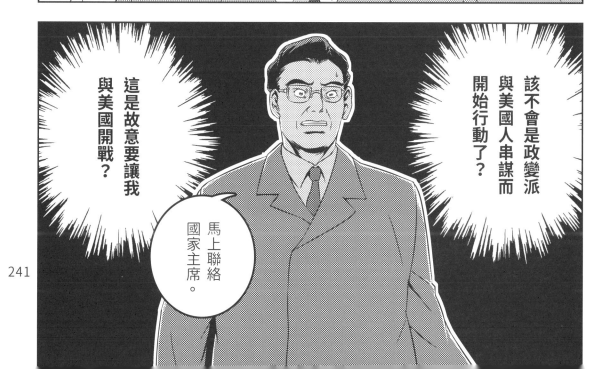

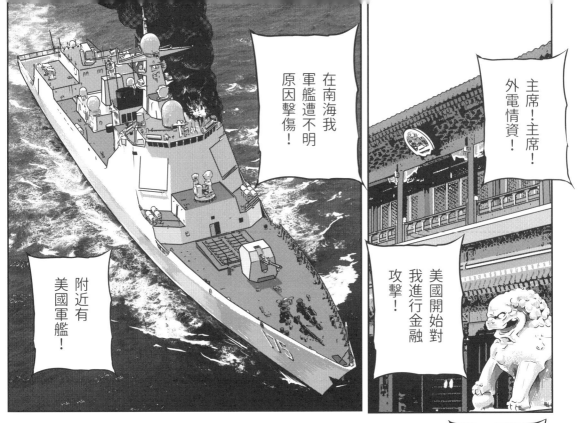

在南海我軍艦遭不明原因擊傷！

附近有美國軍艦！

主席！主席！外電情資！

美國開始對我進行金融攻擊！

中央電視台與各省地方衛視、廣播電台等遭到壓制蓋台，

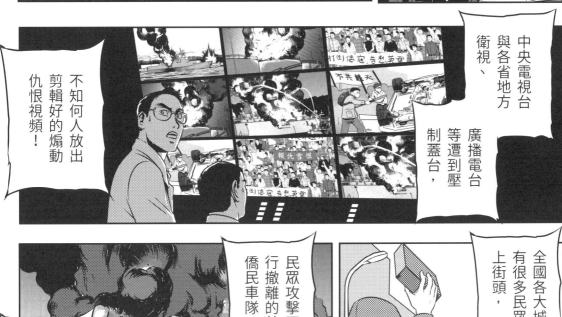

不知何人放出剪輯好的煽動仇恨視頻！

全國各大城市有很多民眾走上街頭，

陸續爆發更大規模且激烈的示威抗議！

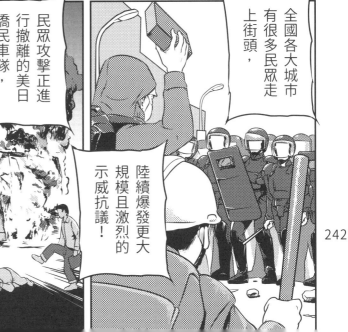

民眾攻擊正進行撤離的美日僑民車隊，

各外僑及使館區已發生數十宗傷亡事件！

242

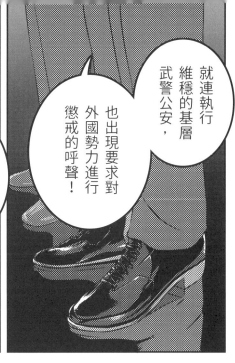

就連執行維穩的基層武警公安，也出現要求對外國勢力進行懲戒的呼聲！

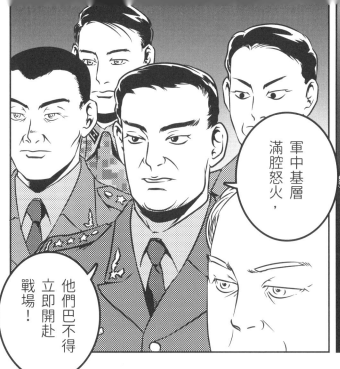

軍中基層滿腔怒火，

他們巴不得立即開赴戰場！

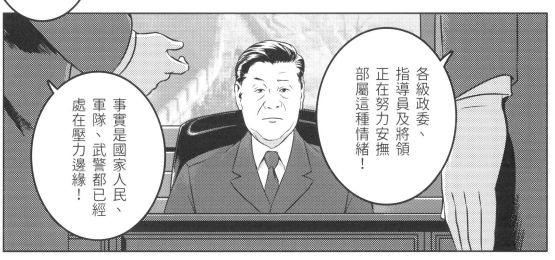

各級政委、指導員及將領正在努力安撫部屬這種情緒！

事實是國家人民、軍隊、武警都已經處在壓力邊緣！

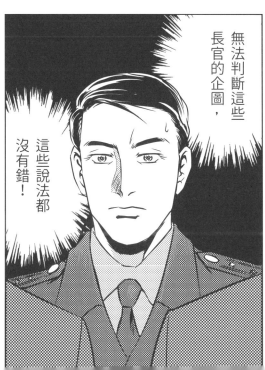

無法判斷這些長官的企圖，

這些說法都沒有錯！

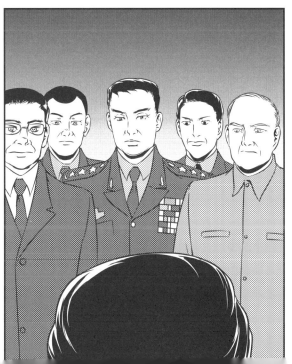

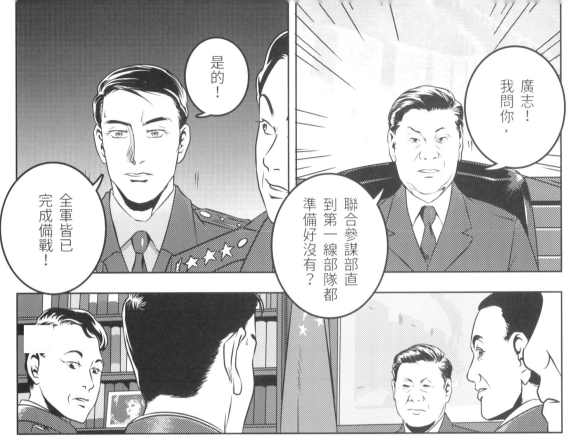

是的！

全軍皆已
完成備戰！

廣志！
我問你，

聯合參謀部直
到第一線部隊都
準備好沒有？

為何不問在場的
上將參謀長而直接
問我這個中校？

參謀部承上令
指揮所有部隊，
一定是政變的
主要目標……

到底…

很好…

現在只差
我的決定！

244

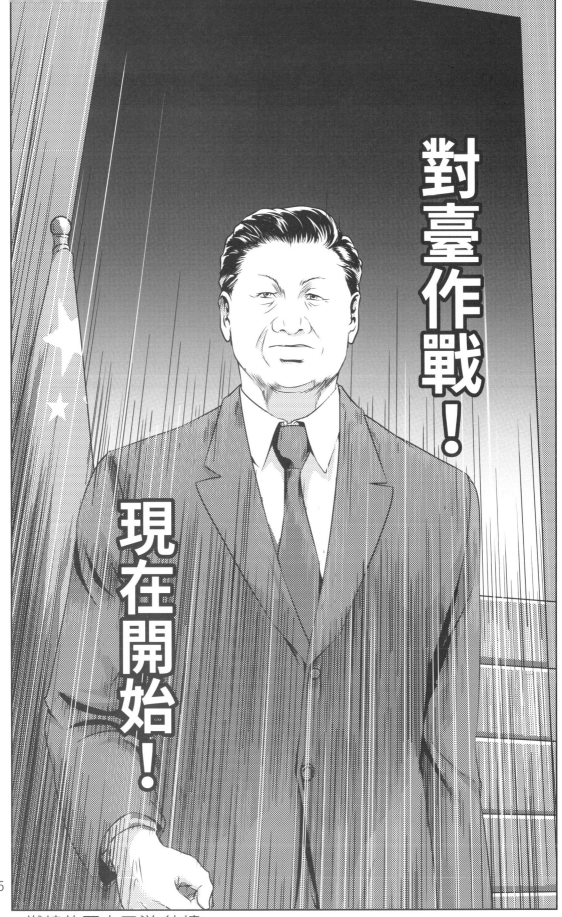

燃燒的西太平洋-待續-

燃燒的西太平洋
WESTERN PACIFIC WAR
設定資料集
第一集

人物介紹　機械設定

機密檔案　故事答問

人物介紹
CHARACTERS INTRODUCTION

本故事登場人物眾多，因此人物介紹以對劇情
有影響力者為主，此篇介紹第一集的主要人物

李錦華/女/26/美國
所屬：
中華民國空軍
第五戰術混合聯隊
少校
實力不明，但故事
初始就遭擊落。

方柔萱/女/23/美國
所屬：
國防部參謀本部
情報次長室
少尉
情報分析的高手，
成果卻不受採納。

衛完吾/男/62/臺灣
所屬：
中華民國總統府
秘書長
無視國防部對共軍
即將攻臺的警告，
將情資攔阻於總統
辦公室前。

林英泰/男/42/臺灣
所屬：
前中華民國
海軍陸戰隊特勤隊
少校
因臺灣遭恐攻而受
到動員，協助維持
社會秩序。

廣志/男/25/美國
所屬：
中國人民解放軍
聯合參謀部
中校
多方面的天才，負
責制定攻臺計畫。

袁昶/男/73/中國
所屬：
中華人民共和國
政治局常委
受主席所器重，反
對對臺灣用兵。

席進平/男/70/中國
所屬：
中華人民共和國
國家主席
為了解決諸多國內外
問題，開始進行較為
激烈的手段。

余澤成/男/64/臺灣
所屬：
中華人民共和國
軍事安全情報顧問
前國軍中將，不明
原因成為解放軍軍
事情報顧問。

休伊斯/男/27/美國
所屬：
白宮
幕僚
善於分析情報與策
畫國外工作，能力
傑出受總統倚重。

崔勝元/男/41/美國
所屬：
白宮特種勤務支援
組長
謎一般的人物，進
行許多不受承認的
秘密任務。

貝特/男/64/美國
所屬：
美國
國防部
上將
發現重要軍品遺失，
迸行秘密內部調查。

蒲汀/男/71/俄羅斯
所屬：
俄羅斯總統
運用中美及臺灣問
題，進行布局與行
動的俄國領導人。

湯浦/男/77/美國
所屬：
美利堅合眾國
總統
商人出身，舉止浮
誇卻很有魅力。

班諾/男/73/美國
所屬：
白宮
幕僚長
以穩重沉穩的個性，
受到總統信賴。

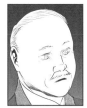

邁爾/男/76/美國
所屬：
白宮
國家安全顧問
退役美軍將領，是
湯浦總統的好友，
與臺灣關係深厚。

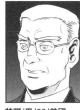

艾爾/男/68/美國
所屬：
美國國防部
部長
學者出身，對武力
的投射使用相當謹
慎。

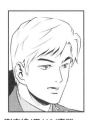

劉安達/男/49/臺灣
所屬：
國防部參謀本部
情報次長室
上校
發現共軍登臺準備，
警告卻不受採納。

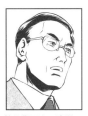

蔣鼎業/男/66/臺灣
所屬：
中華民國國防部
部長
發現共軍登臺準備，
警告卻不受採納之餘
開始獨斷專行。

關邵雲/男/25/臺灣
所屬：
中華民國空軍
第五戰術混合聯隊
中尉
駕駛技術超一流，
李錦華的僚機。

柴鳳杉/男/47/臺灣
所屬：
中華民國空軍
第五戰術混合聯隊
上校
第27作戰隊隊長，
錦華的上司。

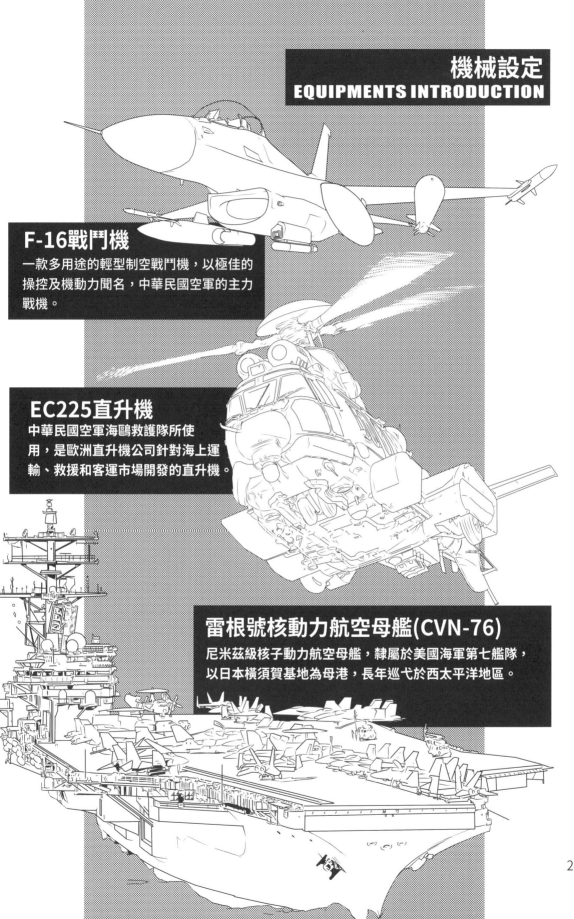

機械設定
EQUIPMENTS INTRODUCTION

F-16戰鬥機
一款多用途的輕型制空戰鬥機,以極佳的
操控及機動力聞名,中華民國空軍的主力
戰機。

EC225直升機
中華民國空軍海鷗救護隊所使
用,是歐洲直升機公司針對海上運
輸、救援和客運市場開發的直升機。

雷根號核動力航空母艦(CVN-76)
尼米茲級核子動力航空母艦,隸屬於美國海軍第七艦隊,
以日本橫須賀基地為母港,長年巡弋於西太平洋地區。

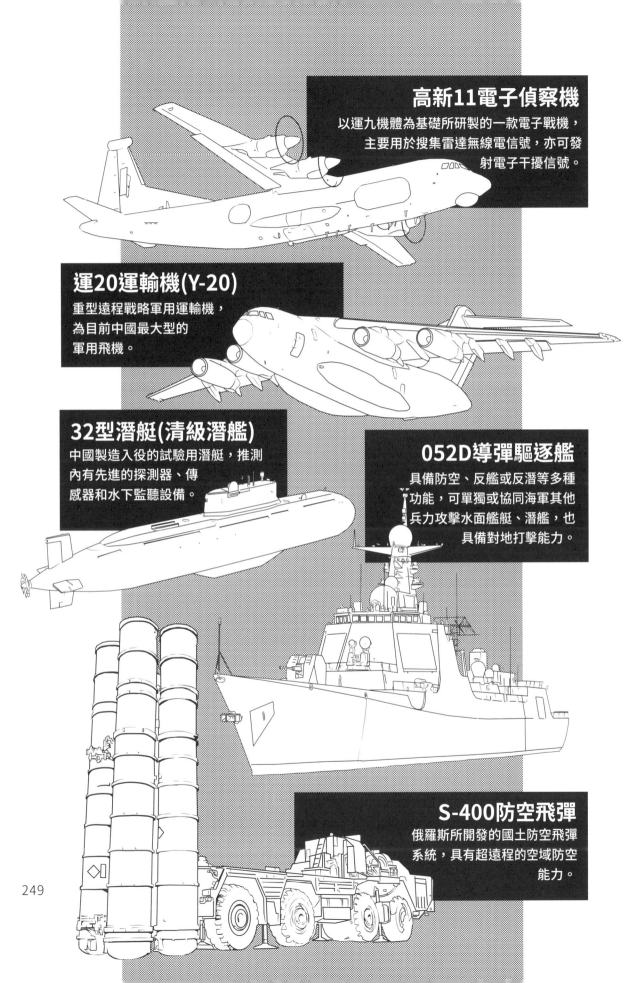

高新11電子偵察機
以運九機體為基礎所研製的一款電子戰機，
主要用於搜集雷達無線電信號，亦可發
射電子干擾信號。

運20運輸機(Y-20)
重型遠程戰略軍用運輸機，
為目前中國最大型的
軍用飛機。

32型潛艇(清級潛艦)
中國製造入役的試驗用潛艇，推測
內有先進的探測器、傳
感器和水下監聽設備。

052D導彈驅逐艦
具備防空、反艦或反潛等多種
功能，可單獨或協同海軍其他
兵力攻擊水面艦艇、潛艦，也
具備對地打擊能力。

S-400防空飛彈
俄羅斯所開發的國土防空飛彈
系統，具有超遠程的空域防空
能力。

ZTZ-99主戰坦克

又稱99式主力戰車，是解放軍最新的主力戰車，陸軍軍團合成旅和重型合成旅的主要突擊力量，被稱為陸戰王牌。

ZBD-05兩棲步兵戰車

裝備人民解放軍海軍陸戰隊和陸軍兩棲機械化部隊的滑水型高速兩棲裝甲車輛。

PHL-03自行火箭砲

一款以９０年代俄羅斯龍捲風火箭砲技術為基礎仿製，裝備中國人民解放軍陸軍集團軍級砲兵部隊，通常簡稱３００遠火。

紅箭－８反坦克導彈

採半自動有線制導，由步兵組攜帶三角架在地面發射，也可由裝甲車和直９武裝直升機等多種發射平台發射，用於攻擊坦克裝甲車輛及其它堅固防禦工事。

大型客運滾裝船

戰時用以徵調進行人員及車輛運輸工作，由於體積噸位龐大，運力充足，可輸送大量人員裝備物資。

069型坦克登陸艇

能夠運送1輛中型坦克，或者2輛輕型車輛，或者36噸貨物。第一艘在1967年12月完成，之後建造總數超過300艘。此圖是第二代改良型(069型)，採用新的導航雷達。

06式榴彈發射器(QLB-06)

由中國北方工業集團公司研製的單兵操作半自動榴彈發射器，為目前中國人民解放軍的制式榴彈發射器之一，發射35X32公厘榴彈。

PF-98式反坦克火箭筒

可配用四種不同的火箭彈，高爆反戰車火箭彈、多用途火箭彈、雲爆火箭彈和攻堅火箭彈，用途多元。

95式自動步槍(QZB-95)

簡稱95式，由中國兵器裝備集團兵器裝備研究所研製的突擊步槍，解放軍制式步槍之一。

歐洲野牛級大型氣墊登陸艇

世界上最大的氣墊登陸艇，能用於兩棲作戰時的登陸運輸任務，對岸邊部隊提供火力支援。

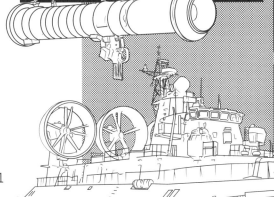

紅色沙灘—對臺登陸時最容易爆發登陸戰的地區

目前就已知的情報判斷，全臺灣可進行較大規模正規登陸搶灘的地區，如左圖所示。

若是對左圖所有灘岸，以重要性來比較，位於西北部桃園的海湖海灘可說是首選，因只要登陸後再往內陸推進三公里，就可以逼近桃園國際機場，搶佔後可進行更大規模的調度，其他類似的地點，像高雄彌陀、小港、林園、台南喜樹等，濱海區域的不遠內陸，都有機場可進行較大規模的立體化登陸行動。若以灘頭規模來比較，最大的區域應屬屏東枋寮至加祿堂海岸一線，但須注意的是，以上所述灘頭是屬於適合「正規登陸」的區域，嚴格說來，臺灣四面環海，各處都可登陸，只是困難與否與規模大小的區別。

正規登陸

金山
萬里
八里、淡水
海湖
福隆
宜蘭
利澤簡
甲南
濁水溪口
布袋
林園
枋寮
加祿堂

其實臺東金崙一帶也有可供登陸的沙灘，只是因戰時空環境條件下未被列入考慮。

登陸戰是最惡劣的攻臺選項

兩棲登陸實際上是屬於比較困難的作戰，以下就登陸的各項要件進行分析。

海象與氣候

臺灣海峽冬季不適宜登陸，九月至隔年二月東北季風盛行，此期間臺海周遭風浪頗大，一般氣墊船難以航行。噸位較小的兩棲登陸車很容易被大浪掀翻。登陸戰需有換乘、舟波編組及下卸等複雜作業，更是連續性的不斷攻勢與運補工作。一旦部隊上岸，後續兵力與補給必須源源不斷渡海運輸提供，因此一段期間的良好海象才是登陸戰能持續下去的保證。較為風平浪靜的三月至七月，是比較適合登陸作戰的進行，那為何不在八月呢？因為八月的作戰頂多只能確保一個月的運輸，前面提到九月東北季風就開始了，因此三月至七月是最適合開打的時機。

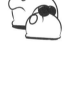

熱帶氣旋

為分散被源頭打擊的風險，渡海登陸臺灣的出發港區勢必分散在大陸的東南沿海幾十處，但此面對一個比較麻煩的情況，就是適宜登陸的期間剛好是颱風好發時節，不只臺海周遭，颱風只要是經過大陸東南沿海任一地區，比如浙江、福建、廣東沿海，這都會對整體登陸戰的調配與進展產生重大困難。

地理條件

近年臺灣西部放置許多消波塊以阻止海岸侵蝕，適宜登陸的沙灘越來越小，另部分地區抽取地下水導致地層下陷海水倒灌嚴重，還加上沿海漁塩養殖業，這些都對登陸規模與作業造成嚴重障礙。目前適宜正規登陸的紅色海灘，最大者為屏東的加祿堂地區，不過幾乎所有灘頭向內陸輻射的地區，都是城鎮地帶所包圍，因此行正規登陸的進攻方不但同時進行登陸戰，還須同時面臨城鎮戰的複雜情況。

守方的準備

當然一旦登陸後守方即刻投降，那這作戰還是很好進行，若守方作戰意志堅決，善用地理與天候條件進行抵抗，比如依託城鎮進行巷戰，設定好登陸點進行集火殲敵規畫，必定會在登陸的地點與推進地區預設詭雷與伏擊設施，這都會嚴重阻礙攻臺進行。

若把登陸地點當成進出房間的門，門本身有大小限制，一次只能進一個人，而在門後就埋伏五六個人，在敵軍進入只能容許一人進出的門口時，就發動攻擊。

另外就是守方的兵力與密度，渡海登島攻方必須以守方三至五倍的兵力，若守方防禦工事堅固，可能要五至八倍的兵力方可拿下，假設守方有十萬部隊，那渡海兵力不可能小於三十萬，要完全有把握攻下，則需運送五十萬以上的部隊，若守方動員至三十萬，那攻方必須渡海近一百五十萬左右的部隊，較有把握可克竟其功。

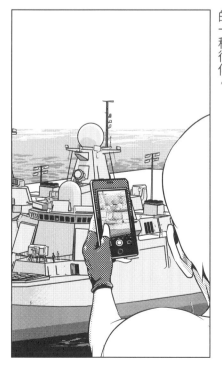

外力的干預

當然外部勢力的介入也是必須謹慎予以考慮，尤其外部勢力若具備較為關鍵的海空與技術優勢，就更要注意其戰略與政策的運作，尤其是善於利用區域衝突使自己獲利的對手。

調動部隊迷惑對手
並讓對手懈怠

藉由頻繁的演習，不斷調動部隊，讓己方部隊保持機動的動能與精神，也可以迷惑並懈怠對手的警戒心。當真正需要動手時，底下參戰部隊直接發實彈，接更改時間，部隊就可以突然發動攻勢。近年的俄烏戰爭爆發之前，俄羅斯宣稱只是演習及例常性調動，使烏克蘭政府初期受到迷惑，被美國警告後才驚覺事態嚴重，也是此種運用的體現。

使用手機測距、定位與
發佈信號摧毀艦隊

以分散式殺傷為概念所設計的一種戰術運用，既然手機拍攝可以顯示拍攝地點，那麼在不同地點對同一物體拍攝兩張照片。在三角定位下，顯示出拍攝物體的精準位置也不是難事。藉此功能使故事中的特種部隊能夠對港區靜止的艦隊進行打擊。此設想其實是在本故事創作的前幾年就已經萌芽，實際驗證則還是由近年的俄烏戰爭開始。當然在本故事還加了一個步驟，就是藉由預置火力，讓特種部隊可以在世界各處隨意召喚火力打擊目標，這也是近年美軍行分散式殺傷概念的一種衍伸。

為何會想要創作出這一部作品？

主要還是商業考量（賺錢）啊！因為在二〇一六年時判斷臺海局勢會變得比較嚴峻，若此時繪製一部臺海發生戰爭的漫畫，應該會火。雖然以前也是繪製過官方的軍事漫畫，像是每一段時間依據國防法規必須進行的繪製。然而不客氣地講，因為必得經過層層審核，長官的修改與配合政府的政策，國防報告書漫畫最後只能把它當作宣傳，那麼試著畫一部比較能反映戰場真實情況，供大家參考的作品如何？《燃燒的西太平洋》就這麼開始了。

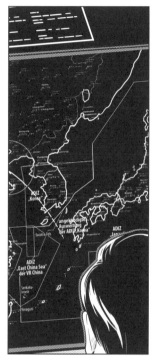

製作上最困難的部分？

應該就是資料蒐集吧！網路世界資料取得容易，但錯誤的也不少，甚至有刻意誤導的資訊，製作時間又極其有限，讀者還有就是真實性與想像性的平衡與取捨，若完完全全真實的去描繪戰場決策，那場面就很乏味。兩軍交戰中，在通訊上充滿密語與專業詞彙，螢幕上只有符號在堆疊變色，一堆數字跳來跳去，然後當下也不知到底是擊中目標還是拖靶，一堆漫長的等待與確認，戰場變成螢幕中的數學算式與符號，別說讀者看不看得下去，作者想畫都是挑戰。

還會追劇情最新進展，因此每一回總是在時間壓力下完成。

漫畫中的軍事相關知識與情報來源？

大多是自己以前在野戰單位或某特種單位演訓與歷練，在某機構的工作經驗或是參與教育學習，還有更多是請教專業人員，比如戰鬥機飛行員、電戰官、保防官、飛彈部隊指揮官、潛艦艦長、裝甲部隊指揮官、戰車長、司令部的幕僚甚至國防大學、兵科學校教官乃至總長與部長，不過我都盡可能把軍事相關修改的很簡單了，這裡面對解放軍的描繪就更是充滿想像。由於本身會穿過制服，在不同領域卻又相互關聯的機構也工作了一段時間，描繪得太過寫實還是會有問題的，你得保護情報來源還有自己。自己雖然是政戰兵科主修美術文宣，但職務老是跟資通電扯上關係，所以未來讀者應該會看到一些跟電戰相關的情節，當然這就只是漫畫，邏輯與概念一旦成立就畫出來，會不會成真就看未來發展了。

這漫畫是否想向讀者訴說什麼?

這個問題還真不好回答,因為這個漫畫給的探討很多。從比較淺的角度去切入,純軍事的部分,無非就是某些橋段可當作軍事科學普及,或是邏輯推理,當然也還是保有漫畫中較為誇張的演出因素。

往深層次一點的去探討,比如群體與個體關係,也就是價值觀的探討。

像是第一回結尾袁昶對廣志所講的,表面上看來袁昶似乎只是擔心事態往失控的方向發展,但深層意義在討論群體與個體價值觀的衝突,也就是國家與個人的關係,當領導者為了成就自己的歷史定位,塑造出一個宏大的目標,比如民族的復興與優越,而當此進展程需要底下人民開始做出一定的犧牲時,是否妥當?是否值得用百姓家破人亡換得一個所謂的漢唐盛世。李世民也好,乾隆帝也罷,國家版本的歷史確不乏記載皇帝們的豐功偉業與十全武功,但那些出征未還,或是被沉重稅負壓迫的市井小民,他們的名字與遭遇,卻似乎不值一提。

此價值觀的探討也反映在第二回的街頭訪問中,有人期盼祖國的解放,有人想獨立卻又期盼著最好能不勞而獲,也有不管這些只想打砲的,這無關對錯,只是個人的價值觀取向而已。

包括第二回李錦華在外交場合與前美軍將領邁爾的對話,為了值得守護的東西義無反顧,這也就是價值觀的體現。

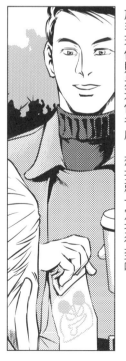

聽說有很多漫畫裡的內容,後來在真實世界陸續發生?

那都是碰巧的預測與判斷,戰爭本身就不是好東西。那些敘述戰爭的名著,能夠觸動人心,扣人心弦的都是描述戰爭中的人性光明與陰暗面,表達戰爭的殘酷與虛無。既然想要畫好的戰爭作品,就容易不知不覺的朝向反戰的方面去畫,但這樣似乎又有問題,由於臺灣本身是處在比較被動挨打的境地,讀者又大多生長於臺灣,你所謂宣揚反戰又給人一種委屈求饒的形象,加上還有所謂的民族認同與國家認同差異,再怎麼理性,也正因為不管怎麼描繪這種高度敏感的議題,創作上不用去安撫那兩個極端,會是怎樣的情況。也發揮想像去推測當我們的平行世界爆發戰爭時,可以大膽預測或模擬很多事件,漫畫當中的某些故事後來就這麼在真實世界上演了。

但既然如此,反而更好創作了,創作上不用去安撫那兩個極端的人看了都會不滿。但既然如此,反而更好創作了,可以發揮想像去推測當我們自由創作的空氣,因此可以大膽預測或模擬很多事件,漫畫當中的某些故事後來就這麼在真實世界上演了。

漫畫裡似乎隱藏不少伏筆?

不只隱藏伏筆,還在畫面中隱藏了很多毛球啊,那些伏筆在未來故事中的發展都是決定性的,保證讀者在未來看後續發展後,又會重新翻前面幾集,然後發現「原來是這麼回事」、「原來是他幹的」、「原來他們早就密謀好了」等等,至於毛球們則是遍佈各處,想找就一定找得到喔。

燃燒的西太平洋（1）

Western Pacific War: The Invasion of Taiwan

作者：梁紹先

主編：區肇威（查理）

封面設計：倪旻鋒

出版：燎原出版／遠足文化事業股份有限公司

發行：遠足文化事業股份有限公司（讀書共和國出版集團）

地址：新北市新店區民權路 108-2 號 9 樓

電話：02-22181417

信箱：sparkspub@gmail.com

印刷：博客斯彩藝有限公司

法律顧問：華洋法律事務所／蘇文生律師

出版：二○二三年十二月／初版一刷
二○二四年四月／初版五刷

定價：四八○元

ISBN 978-626-98028-2-1（平裝）
978-626-98028-1-4（EPUB）
978-626-98028-0-7（PDF）

讀者服務